美 術 手 帖

CONTENTS

Monthly Art Magazine Bijutsu Techo
http://www.bijutsu.co.jp/bss/

Cover
Izuru Aminaka＝
特集插畫

U0000471

P.6

P.14

P.36

I

國家圖書館出版品預行編目資料

美術手帖：藝術家養成的基本知識 / 美術手帖編輯部 著；
褚炫初、蘇文淑、劉錦秀、謝育容、李韻柔 譯
– 初版 .-- 臺北市：大鴻藝術，2011.12
　　108 面；16×23 公分 --（藝知識；3）

ISBN 978-986-87817-1-9（平裝）
1. 藝術 2. 文集

907　　　　　　　　　　　　　　　100023799

藝知識 003　　**美 術 手 帖**　│藝術家養成的基本知識

譯　　　　者│褚炫初、蘇文淑、劉錦秀、謝育容、李韻柔
特 約 編 輯│王筱玲
責 任 編 輯│賴譽夫
校　　　對│闕志勳
排　　　版│黃淑華

主　　　編│賴譽夫
行 銷、業 務│闕志勳
發 行 人│江明玉
出 版、發 行│大鴻藝術股份有限公司│大藝出版事業部
　　　　　　台北市 103 大同區鄭州路 87 號 11 樓之 2
　　　　　　電話：(02) 2559-0510　傳真：(02) 2559-0508
　　　　　　E-mail：service @ abigart.com
總 經 銷│高寶書版集團
　　　　　　台北市 114 內湖區洲子街 88 號 3F
　　　　　　電話：(02) 2799-2788　傳真：(02) 2799-0909
印　　　刷│韋懋實業有限公司

• 2011年12月初版　　　　　　　Printed in Taiwan
• 2016年08月初版2刷
• 定價220元　　　著作權所有，翻印必究　　ISBN 978-986-87817-1-9
最新書籍相關訊息與意見流通，請加入Facebook粉絲頁│http://www.facebook.com/abigartpress

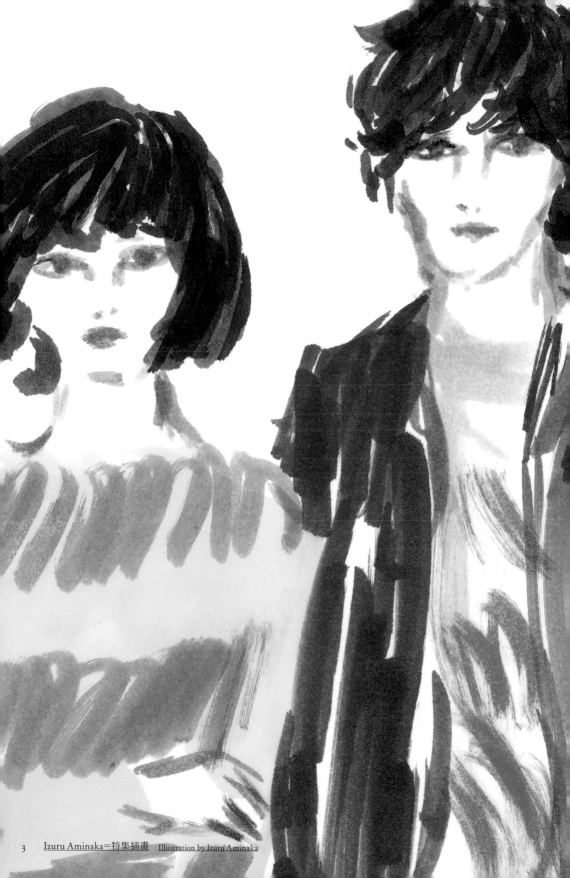

<u>Izuru Aminaka＝特集插畫</u>　Illustration by Izuru Aminaka

的基本知識

INTRODUCTION

藝術家在做什麼？要往哪裡傳達什麼樣的訊息？
為了重新省視他們的立足點，
把目光轉向以現在進行式行動的人與現場。
PART 1 的主題是「找到自我的表現」
訪問了 Kaikai Kiki。
為了培育年輕創作者燃燒著偏執的村上隆有什麼話要說？
從接受村上調教的新人藝術家 JNTHED 第一次個展的記錄開始，
介紹幾個為了催生藝術家而使用的方法論。
PART 2 的主題是「發現自己的據點」。
採訪了遍及日本、國際
藝術家們的創作現場，
不管是留在日本，駐留國外，或是轉換住處等，
剖析他們怎麼開創自己的據點，
一路上又是如何走來。
PART 3 是藝術家們的經驗談，
還有許多正在藝術現場工作的專家們的最新情報。
關於**奠定表現與據點所需的實踐術**，
我們要向專業領域中的專業人士學習。
為了思考我們對目前生活的社會，
還有這個世界能夠做些什麼？
讓我們緊盯著持續變動的場景，
把那些重要的基本知識好好學起來。

特別報導

藝術家養成

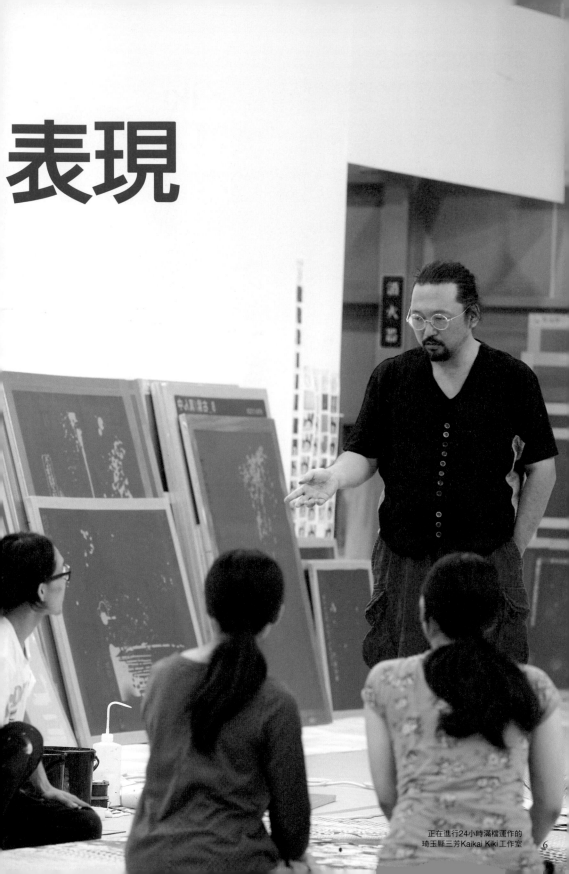

表現

正在進行24小時滿檔運作的
琦玉縣三芳Kaikai Kiki工作室

直擊採訪Kaikai Kiki
找到自我的

由村上隆率領的Kaikai Kiki工作室位於琦玉縣三芳町。
現在這裡聚集了近百位年輕人，與Kaikai Kiki旗下新生代藝術家，
一起為了大地震後展開的企劃，日以繼夜地打拚著。
村上隆在東日本大地震發生後，對於藝術在社會上所扮演的角色有了更強烈的確信，
我們來聽聽擴大聲勢並持續行動的他，對於「藝術家應該怎麼做」抱持什麼樣的看法。

岡澤浩太郎＝編輯　堀田貞雄＝攝影　褚炫初＝譯
Text Edit by Kotaro Okazawa　Photo by Sadao Hotta

震災後，一切都在開倒車
藝術家·村上隆，特別報導
我目前在做的是
「藝術祕密宗教」。
心靈會毀壞還是超越？

我

想就算到現在，應該還是有人把我視為不過是個想藉著搞藝術賺大錢的傢伙吧。我在「Art Tactic」（譯註：http://www.arttactic.com/）這個網站的全球藝術市場排名，可以打進第5名左右，這個部分在華人圈受到一定的推崇。但若說到我現實生活的狀態，其實既沒有房子也沒有所謂的財產；因為這是我所選擇的生活方式。

不過這次大地震發生後，我的想法改變了，覺得這樣也好；如果擁有「非要改變這個世界不可」那種非常絕對的使命感，包括對於金錢的算計，也都必須要有暴走的氣勢。我很喜歡明治維新的時候，三菱集團創辦人岩崎彌太郎為了改變日本，耗費了當時無法想像的巨額交際費那段軼事。小鼻子小眼睛是無法改變社會的。地震過後，我每天拜託Kaikai Kiki 的員工，「想要像一般上班族那樣被雇用的人就辭職吧」。因為會把勞工基準法掛在嘴邊當成擋箭牌的年輕人，是無法為了藝術理念而戰鬥的。

還有我一直持續主張「打造一個讓創作者能夠生存的環境」，

**我們藝術家
不只是為了混口飯吃，
還必須中了邪似的
抱著捨我其誰的使命感才行。**

也就是GEISAI的理念設定，必須要有重大的轉變。我看到年輕人沒有掌握行銷理論與哲學，只是抓到我所講的話的一點皮毛，就拿來當成利己主義的狡猾藉口，讓我不由得要破口大罵：「你們這些傢伙！去死吧！」藝術才不是這個樣子！別小看藝術和金錢的關係！少在那邊把改變社會、革命的機會矮化了！

**我認為
在「藝術家空間」，
帶給JNTHED的，應該是
全部靠自己的雙手從零開始，
讓自己沈浸在重新打造的世界裡。**

目

前我正在工作室進行「五百羅漢」的畫作。是受到地震波及的幕府末期畫師狩野一信的《五百羅漢圖》的展覽，這個展覽讓辻惟雄受到很大的影響，於是推動了我與雜誌跨界合作的企畫。羅漢信仰流行於幕府末期，那是自然天災與政治混亂不絕的動盪期。也就是說，是個為了療癒而需要方法、手段的時代。如今，這種時代正將來臨。宗教的誕生與藝術的興盛，都是在呼應時代的需求。我感到和辻先生醉心的《五百羅漢圖》有種莫名的緣分，所以才想要來畫畫看。狩野一信總共畫了100幅，共500位羅漢。於是我想

上——構成五百羅漢這幅100公尺的作品之製作過程。羅漢是從狩野一信的《五百羅漢圖》中逐一分析描繪。下——村上描繪的草稿。以這張圖為基礎，進行製作。這幅作品預定2012年2月在卡達展出。

乾脆把規格擴大，來畫張100公尺大的作品吧。於是我為此雇用了100人，把這件事當成一個發願的企畫來做。

狩野一信的人生，似乎不是很幸福。他長期把自己關起來作畫，畫到精神變得不太穩定，最後離開了人世。儘管如此，他仍擁有迫切地想要表達些什麼的情懷。

我們藝術家不只是為了混口飯吃，還必須中了邪似的抱著捨我其誰的使命感才行。

藝術到了19世紀以後，已經從接受某個地區、某位贊助者的委託，用於顯示品味與奢華的肖像畫，或者是裝飾教堂的設計與工藝的歷史，轉變為自我探索的呈現；也就是所謂的近代化。如同科學發展導致了宗教的衰退，藝術當中近代化的要素也變得相對重要。不過在這次的地震，這樣的藝術並無法發揮作用。什麼「自我認同」、「我就是我」之類的表現，一點屁用也沒有。在這個積習已久的社會上，藝術家該做的不是希望的喊話，而是把如何面對人們只能紛紛擾擾地過日子、人生是沒有無意義的等等狀況，簡單地訴說出來。

隨著電腦機能的進化，不僅是「畫畫」這件事所代表的意義與價值改變了，JNTHED就是其中之一。他察覺了現今世代之間的落差，而且他是具有可以引出內在自我可能性的創作者。

我開始對30名左右的年輕人，進行「藝術祕密宗教」的私房問答

年輕藝術家培育工作室「藝術家空間」的名字，取自於「EGG CHAMBER」這個詞彙。在電影《異形》當中，整齊排放著異形卵的房間，就叫做「EGG CHAMBER」。也就是說，藝術家的卵整齊排列在此的意思。我聽到在「藝術家空間」裡創作的ob怪腔怪調的發音，因而重新把名稱改為「藝術家空間」(CHAMBA)。

有幾位新人從那裡正式出道了，這個世代也可能是透過在社群網站上的溝通就會得到自我滿足的一代。要如何從中淬鍊出具有普遍性的藝術語言，是他最有看頭之處。JNTHED本身對於各種既有技巧的嫻熟度，已在同儕中獲得很高評價。但是否能將那些技巧完全捨棄、歸零之後重新開始？成功率其實很低，端看他是否能自律、並且持續修行。在「藝術家空間」裡面，並非只有JNTHED面臨到這

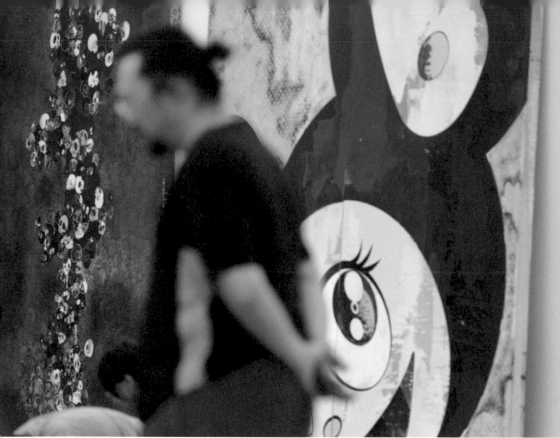

工作室情景。

自己一定要清楚察覺，
創作主題是否堪受
這種製作上的單純勞動。
為此必須完全理解
自己過去的歷史。

不起，其實這是在幫助他們進行自我內在的深層打撈。我用像是即使寫在書上也無法言傳、混和了獨特的第六感還有時機去逼近他們。到最後，他們自身的格局會與社會進行相對化，這是要讓他們懂得如何去掌握的訓練。

說

　到這麼做的理由，是由於要完成一幅畫是項極端耗費耐力還有體力的工作。精神上也非常痛苦。

　把靈光一閃的創意與靈感具體化的過程，唯有勞動而已。自己一定要清楚察覺，創作主題是否

種極端的選擇題，每一個人都在接受客製化的調整。

最

　近，我開始覺得這樣的調整像一種「祕密宗教」。

　修行的過程其實極端危險，心智是不可以動搖的。我每天都會持續用電子郵件和30位左右的年輕人書信往返。

　信件內容會先從「你對什麼有興趣？」或者「請寫下你小學和國中不為人知的往事」等問題開始，然後針對回覆的文章或圖畫做出「咦？不是這樣的吧？」等回答。旁人看起來好像沒什麼了

因爲無法在社會中為自己做好定位，所以日本的藝術家才會很弱勢。

堪受這樣的單純勞動。若不是心悅誠服地認為「我現在願意為了這個主題操勞自己」，到了中途便會感到挫折。所以這是一種不斷從出生開始回溯、覺察自我，為檢視值得忍下勞苦的主題而做的練習。「為什麼要讓這樣的老頭探聽我這些事情」，「如果有感覺受到騷擾就馬上停止吧」，我一邊頻繁地進行上述的確認，同時也會告訴他們：「因為這是沒有碰觸到你們內心深處便無法得到答案的事」。這種來回交流可說是我的一種偏執。對於每個孩子都抱持著極其執著的意念，很貼近的與他們相處。

但

當我提出「用3小時畫3張圖給我」的要求，卻有人回答「因為要打工可以明天再交嗎？」，這就會令我勃然大怒：「喂喂！開什麼玩笑！頭殼壞掉了嗎！我都可以為你半夜不睡覺了！你以為自己是誰啊！」「出社會做事情不是這個樣子吧！」。不懂怎麼做人、沒倫理的人，實在太多了。逢年過節要送禮給照顧自己的人，不光是發郵件或打電話，也要親自登門造訪；嫌這些理所當然的道理太麻煩，所以會為了雞毛蒜皮小事便懷恨在心或大發脾氣，對普通事情卻毫不在意。因為無法在社會上為自己做好定位，所以日本的藝術家才會很弱勢。

要能隨著時代持續變化的狀態下做出回答，才叫做有誠意的藝術家吧。

「藝術是什麼？」這個問題是沒有標準答案的，總是在變化。要能隨著時代持續變化的狀態下做出回答，才叫做有誠意的藝術家吧！我雖然提出「是不是到死都要搞藝術？」這個問題，其實就是無論多像個笨蛋，也要繼續幹下去的意思吧！因為會產生金錢、社會局勢、家人等很多問題，但即使如此也能秉持信念堅持到底，是非常不容易的一件事。

我

目前正在拍攝一部叫做《大眼水母》（暫名）的電影。11月在紐約佳士得為東日本大地震舉行慈善拍賣。我也發起了報告輻射相關資訊的部落格，並想推動一個處理捐款的財團法人。藝術家的存在對於社會來說，本來就一個異數。所以這是一個想做什麼都可以的職業。畫畫這個工作不畫也無所謂。我認為得要花個5、6年的時間，扎扎實實去驗證藝術家的本質是自由這件事。我想要創造讓年輕人去思考自己與這個社會的「流程」。

在早晚的電子郵件報告中，
客觀審視製作的狀況。
經由寄送給第三者
把「給別人看」這件事放在心上！

禮節就是
社會上的「交易」，
看清楚自己的立場！

Rule 1

所謂專業的藝術家，就是
管理好體能、
隨時都可以
理所當然地創造出
最棒的作品。

Rule 3

7條守則

由村上隆親自指導，每天訓練
「藝術家空間」工作室裡的年輕藝術家。
為了成為專業藝術家的7條心得與實踐戰術。

Rule **4**

做一張時間表，

把之後的之後，直到**死後爲止**

的**藝術生涯**都**先**做好規劃。

Rule **5**

以**1天1幅**的「完成作品」

來提升自己的

肌肉力量！

總之就是要提升創作的速度。

Rule **7**

的金錢概念。

都可以持續創作

培養到死

徹底進行成本控管，

製作費、工作室的房租、生活費⋯⋯

最重要的是，

試煉自我的**勇氣**，

以及到死都要

持續拚命的

偏執。

Rule **6**

Kaikai Kiki·
年輕創作者
養成工作室的關鍵

藝術家空間

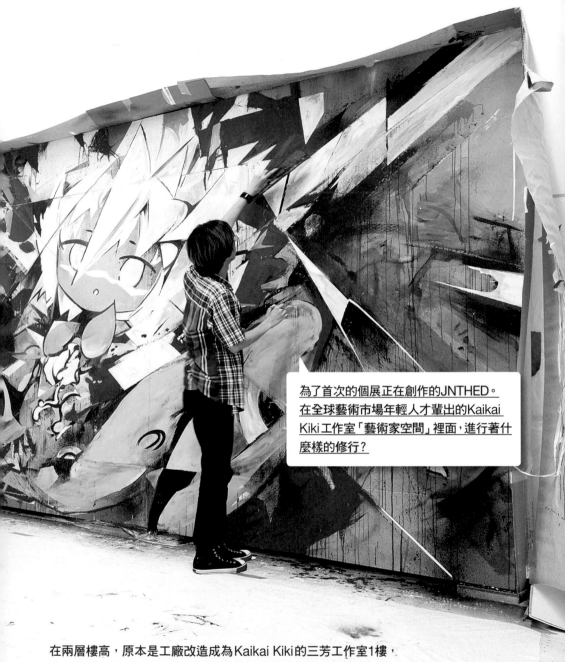

為了首次的個展正在創作的JNTHED。
在全球藝術市場年輕人才輩出的Kaikai
Kiki工作室「藝術家空間」裡面，進行著什
麼樣的修行？

在兩層樓高，原本是工廠改造成為Kaikai Kiki的三芳工作室1樓，
今年春天，完成了給年輕藝術家創作的園地「藝術家空間」（CHAMBA）。
在這個地方，村上隆用他獨自的方法，要讓在此修行的人們，
成長為擁有實力在全球市場上戰鬥的藝術家。
這種方法到底是什麼樣子？我們透過現場採訪來進行解析。

岡澤浩太郎＝文　武田陽介＝攝影　蘇文淑＝譯　Text by Kotaro Okazawa Photo by Yousuke Takeda

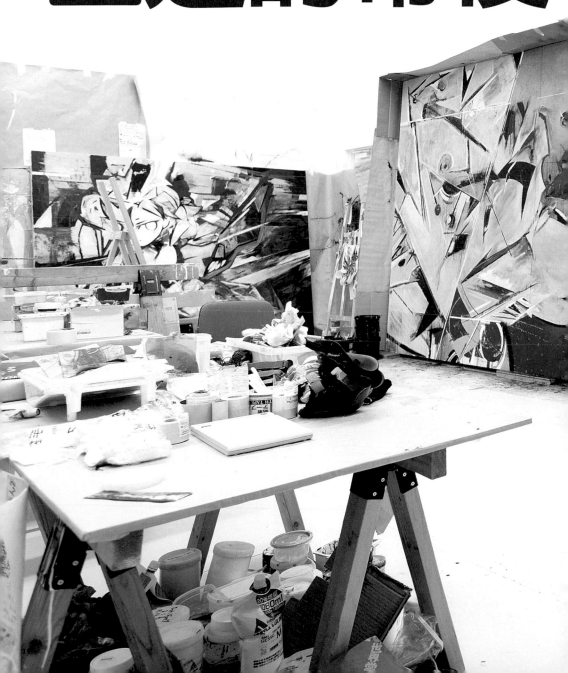

Kaikai Kiki的藝術家
出道的幕後

出發、第1號藝術家
JNTHED

JNTHED原本是叱吒網路插畫社群的數位世代風騷兒,突然間,卻宣布他要辦個展了!
原來他被村上隆相中後,從春天起就待在「藝術家空間」修行。
在個展開幕前的倒數階段,來直擊他苦修篤行的修行場!

> 以前我覺得
> 「只要開心就好!」
> 現在我覺得既然要做,
> 就要讓別人開心!

Profile
JNTHED

1980年生,以電腦繪圖在網路上闖出名號、廣獲網友支持時,卻改拿畫筆、跑去當藝術家。曾參與主要的聯展有「SNOW MIKU for SAPPORO 2011」pixiv×Kaikai Kiki Gallery出展之2011年(札幌)、Hidari Zingaro(東京)舉辦的「日本畫ZERO(日本畫)改名!〈日本漫畫式繪畫科〉誕生!」。首次個展「Bye Bye GAME」於2011年8月26日~9月23日在東京元麻布Kaikai Kiki Gallery舉行。

1日1張 每天畫圖

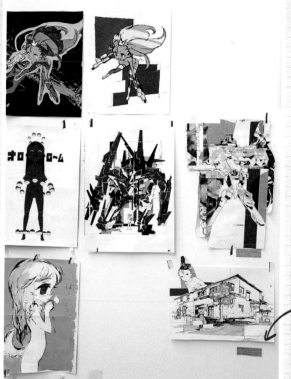

貼在牆上的圖稿。「我還不習慣手繪,再加上很好玩,
所以一不小心就會陷進去。今後的課題就是要畫快一點。」（JNT）

每天不間斷地畫,
成了豐富構圖方式的特訓

待在「藝術家空間」修行的藝術家,每天
都得畫一張圖交給村上隆,這麼做,不僅
能在日復一日的練習中提升構圖的技巧與
品質,也能掌握如何以固定的工作量（速
度感）來交件的節奏。以JNT為例,即將舉
行個展的他,有定期購買圖稿的Kaikai
Kiki支撐,因此賣畫的收入就成為了他作
品製作費跟生活費的來源。但他也不能在
圖稿上耗費太多時間,因為會影響到其他
作品的進度。這種作法可以說是讓藝術家
學習在品質與成本績效間,獲取平衡的基
本練習。

Point!

必定同時以
英、日文描述作品

作品完成後,會同時加註英、日文說
明,從這種地方開始培養藝術家邁向
世界舞台的意識。同時也會併註「壓
克力顏料」、「報紙」等材料解說。
在Kaikai Kiki,作品的英文名稱會由
藝術家與工作人員一同決定。

從數位到類比的轉變

JNTHED（以下簡稱
JNT）曾有10年時間,一邊在
遊戲公司裡設計選單影像,一邊
在網路上發表數位作品。那些在
無法抗拒的組織論下收到的公司
指示,讓他「覺得很無聊」。積悶
而難以排解的情緒只能發洩在網
路上。「我想反抗公司規定的心理
變成了創作的動機。我對於遊戲
公司裡那一套量產同樣圖像的作
法很反感,所以同人活動時,就
刻意走相反路線。也就是這種反
動精神的層疊下,成為我現在創
作的武器。

不過,那時候剛辭掉工作、面
對現實時,其實是沒有什麼成績
的。我在網路上看似風光,但那
些都只是興趣而已。就算這樣,
我還是想做出一點成績來,一直
割捨不下這個心願。」

接著,他像要訣別過去般地揚
棄了數位創作,改成類比式的手

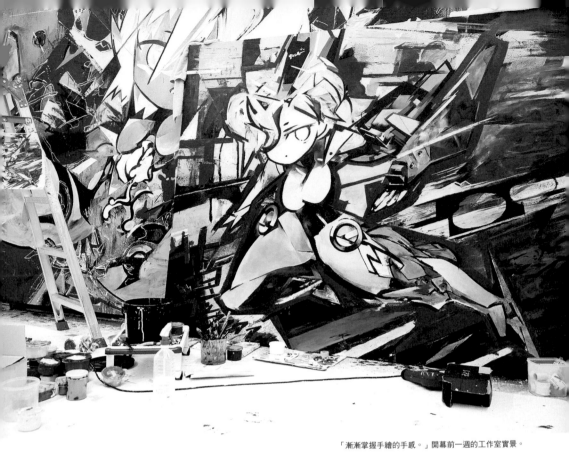

「漸漸掌握手繪的手感。」開幕前一週的工作室實景。

為了成為藝術家

JNT跟Kaikai Kiki的接觸，是

繪方法；也摒棄了電腦螢幕，轉而面對著畫布。這條路，帶著他通往元麻布的Kaikai Kiki畫廊。他的轉型之路看來非常順利成功，可是在背後，他隱藏在胸臆的決心肯定是非比尋常！

「以前我會教別人怎麼畫圖，我覺得就算窮得失去所有、淪落街頭也無妨，至少我可以在別人腦海裡跟電腦裡留下點足跡。可是我那麼做其實只是在逃避，因為如果我很努力地去開拓自己的世界呢？現在日本已經跟戰時差不多了，不再是會受到什麼保護的社會。想逃避的話只會毀滅自己，也會傷害身旁的人，既然如此，自己與其變成一個什麼也留不下來的人，還不如拚一回！就去挑戰自己的極限、見識一些可能性！」

從2001年2月開始。他在網路上的活動場所之一「pixiv」與Kaikai Kiki在《第62屆札幌雪祭》中聯合參展。當時，他以跟Mr.共同創作的6×2.5公尺巨幅作品，吸引了眾人目光。這幅畫是JNT首次描繪在畫布上的作品。之後村上隆問他：「我們弄了一個叫藝術家空間的工作室，你要不要來參觀？」於是，JNT就在約好參觀的那天，自己帶著換洗衣物跟一套繪畫工具就住了進去，一住就住到了今天。

「其實我一開始時很迷惘，可是

♥CG時期製作的同人誌

從以前大量創作留下來的數位作品《塗鴉湖Rakugaki Lagoon》中，也孕育出目前的作品。

徹底管理
進度與預算

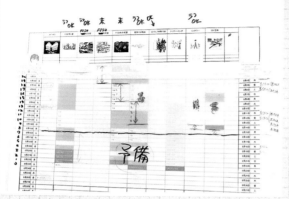

上表依作品區分進度，每天確認。由於JNT才剛開始手繪，因此預留了一些可以彌補進度的日子。

管理行程進度，連未來的行程也掌握在心

只要製作好進度表，就算埋首於忙亂的製作中，也能一眼看清自己還剩下多少時間。已經結束的作業就用膠帶貼掉，如此便能清楚知道自己的作業狀況。另外，把作品圖片貼上去則可一目瞭然地知道整體情況。左圖的JNT進度表雖然僅是到個展為止的短程進度，但在Kaikai Kiki裡，所有藝術家一整年都得製作進度表。這種作法能讓藝術家知道今年該要做幾件作品、又得賣掉幾件才能支付應付的開銷。藝術家可以藉此意識到自己往後的行程並自我管理，而進度表也能成為Kaikai Kiki的工作人員與藝術家共享資訊的場所。

自己管理自己的工作室，朝獨立的目標邁進

包括畫具費用、給助手的薪水在內，如果知道需要多少經費，就能計畫接下來的創作行程、計畫該創作幾件什麼樣的作品、相關販售事宜。JNT會按照收據，把每個月幾萬圓的開銷記錄在EXCEL裡。數位繪圖出身的他，一開始並沒有什麼畫具，因此要買的畫具比其他藝術家來得多。再加上這是他的首次個展，資金也很少，因此Kaikai Kiki先幫他墊款，將來再從售出畫作的進帳中支付。

白板上寫滿當天進度及助手的作業行程等，這是為了要「自我提醒」而做。

Point!

了解助手的出勤時間

照片中右手邊的出勤表是給「特別在個展前來幫忙」的助手使用。擺在那邊，可以清楚知道雇用了多少人以及對方的出勤時間等。知道自己拜託別人做了什麼事的作業管理，也是創作者的重要工作之一。

在Kaikai Kiki裡
有製作時所有
必需的知識
JNTHED

攝於藝術家空間「Mr.房間」。左邊是師父Mr.，右邊是徒弟JNTHED。

正

在「藝術家空間」累積修行的JNTHED，是由村上隆的徒弟、藝術家Mr.所指導。這3人連成了一列縱向的師徒關係，就讓我們來看看Kaikai Kiki的師徒制是怎麼回事。

JNT Mr.幾乎每天都會來工作室看看我的情況。

Mr. 我教他怎樣做比較有效、比較合理。除了繪畫上的事，也要教他一些其他東西。

例如進度控管就很重要。要做好進度表、貼在常經過的門上，每天確認個好幾次。貼上作品圖，讓工作人員清楚你的進度，然後等到一天結束後再用膠帶把完成的部分蓋掉，繼續倒數。其實要看一個人能不能跟時間賽跑成功，基本上，就看他能不能一而再、再而三地持續做基本工夫。

JNT 把進度控管跟每天的作業報告分開來看的話，會覺得每樣都很無聊，可是合在一起，就能有系統地提升製作速度。

Mr. 他現在也開始能討論一些繪畫層面上的事了，像是作品的圖面表現得強或

從師徒關係裡學習

Mr.×JNTHED

No.3 修行
Kaikai Kiki METHOD

村上先生說：「最重要的是勇氣跟決心。』就這麼一句話，我的心便不再飄移了。當然，決心這種事是要從我的成果去論定，可是要怎麼踏出開始的這一步，其實需要的是試驗自己的勇氣。」

現在，JNT受到了Mr.諸多關照與教誨，不過Mr.也不是一樣一樣都跟在屁股後面教。紙版或鋁版立在畫布上後，再沿著版子畫就能得到俐落清楚的線條；用手在濕漉筆刷所刷過的畫布上磨刷，就能磨出層次感。JNT幾經嘗試與失敗，有時摸索出來的技巧太耗工了，只好放棄；有時卻覺得是「祕技！」而感動不已。就在他試了又試後才看到「答案」，「Mr.這時才告訴我訣竅。」

「其實我才剛拿起畫筆幾個月而已，照道理講不應該辦個展。可是都已經要跳進這個世界了，我再怎麼樣也得辦得到。要是辦不到，那我不過就是那種程度而

JNT 因為你也教了我不少祕技嘛！像上新的顏色時就要用便宜的畫具，這樣會比較容易大膽地大量使用。

Mr. 譬如壓克力顏料也有不同的等級，價格也不一樣。同樣是330ml的顏料，鈷藍色賣5000到6000圓左右，群青藍則大約是2000圓，所以重金屬系的比較貴。

JNT 還有黑色一旦摻了水就會帶藍、很難控制，不這就是Kaikai Kiki的強項了。在三芳工作室裡，有村上先生特製的畫具資料庫，可以從那裡面參考。

Mr.看了JNT的作品後，借給他參考用的Georges Braque畫冊。

不同顏色跟等級的壓克力顏料售價也不同，右邊是較貴的鈷藍色。

Mr. 也借了我Georges Braque跟Frank Stella的作品集，教我很細膩的技術，像是對比跟視覺誘導的技巧等。他真的是很有條理、很邏輯地去畫，也會依照邏輯條理去畫，可是沒想到這些在手繪時也得用到。不過話說回來，我其實很討厭提到Kaikai Kiki這些條理系統的事……，因為如果知道了「哦，原來是這樣子啊！」那畫作的有趣神祕不就魔法全消了嗎？

JNT 可是對我來講，這些系統正

Mr. 嗳，可是我們現在就是要為了消除這種神祕性，所以才會在這邊對談耶（笑）。

JNT 是這麼說沒錯啦！

Mr. 我想，搞不好村上先生希望我這次可以在藝術空間打好基礎，把這種師徒制給一層層地延續下去。因為，日本的美術教育又不教人怎麼混飯吃嘛！這些都是為了讓自己有飯吃的技術，是資本主義的體現！我們不是要遵循西歐走過的路、朝那種方向走；而是，如果我們能實在地考慮到作品轉手的事，那日本的藝術市場應該大有可為。村上先生一直以來都單槍匹馬地努力，我也認同他的想

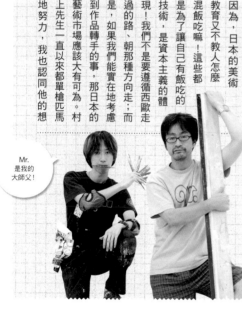

Mr. 是我的大師父！

是我最感動的地方。像之所以會製作大件作品，也是因為考量到畫具跟畫布費用的後，與其製作不上不下的小幅畫作，大件作品能夠帶來更好的經濟效益。而要怎麼做才能具體提升畫面的密度、回收製作費、連結到之後的成長、而作品又能夠為我們帶來有感動性等，這些在Kaikai Kiki裡已經實實在在地組成了一套系統。

Mr. 咦?!哦哦（不好意思地笑）因為上週末我要交件嘛，所以沒去啦……。

JNT 所以這裡算是中途站吧。對了，Mr.，你這個行程表裡寫了上週末要跟我見面耶。

法，我要盡力相助。藝術家空間的目的，是讓年輕藝術家在我們照料得到的地方好好成長。藝術家的目標不是為了要成為這個團體的一份子，他們最終還是要獨立。

已的人。我想，即便乍看之下毫無道理，但如果想引出自己的潛力，就要先遵循身處場所的規則。在藝術世界裡，就要立足於歷史等基礎上去作畫；若不想那麼做，只是因為自己沒那個實力，所以才想逃。」

在苦難與發現的每一天之後

「藝術家空間」雖然提供藝術家完善的工作室，但並不支付薪水，所以要從將來賣出作品的進帳中扣除目前的製作費。此外，自己也得管理好進度跟健康。JNT現在把自己逼得很緊，他一邊面對著「我實在是不怎麼樣」的這種想法，一邊夜以繼日地埋首於創作中。

「我真的是來不及了，只好日夜不停地做。不過我也不能弄壞身體，不然就別想畫圖了。所以管理好身體也是工作啊！光想畫圖的話是畫不了圖的。村上先生

早晚 Email 報告

日付: 2011年7月19日14:38
件名: ご報告 110719 / JNTHED

村上隆様

お世話になっております。
JNTHEDです。

ご報告遅れまして申し訳ございません。
7/19のご報告になります。

この数日、Mr.さんからレクチュア頂きつつ、メインのペイント作品6点を急ピッチで進めておりました。
作業にかまけ、ご報告がおろそかになってしまった事、お詫び申し上げます。

費用面に関しても、不透明なまま製作を進めてしまい、申し訳ございませんでした。
まだ自分が把握しかねております部分、あると思いますので、シショウ様、経理の方々にご確認を取り、
今後の経費報告に反映致します。

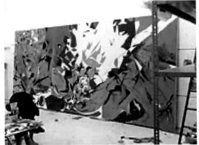

200号3連
リ・オープン ワイアド RE:OPEN WIRED
ベタ塗りほぼ終了しましたが、深みが足りない為、荒れたストロークを追加中です。

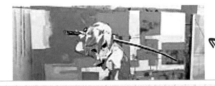

Point!
學習用敬語，找出自己的說話方式

電子郵件的遣詞用字是社會人必要的基本常識，剛開始，可以參考他人的信件或商務禮儀等相關書籍，不過要是寫得刻板反而會讓人不舒服，因為太過制式。寫信時要站在收信人的角度，去傳達想說的訊息。

Point!
附上圖檔，可以強化自己的發表意識

拍下作業狀況可以讓自己站在客觀的角度看作品，也能幫助自己思考明天要怎麼下手。此外，「也會讓自己思考呈現的方法，讓收件者了解作品跟前一天的不同及製作過程，這將會提高對收件者表達的意識。」（JNT）

寄給第三者，可以客觀地審視自我作品

「藝術家空間」的藝術家每天都要跟村上隆或輔佐管理的人報告自己的進度，早上要報告當天的預定進度，晚上11點前，則要報告當天的完成作業。這麼做不但能控管進度，也能客觀地審視自己的作品。基本上，在Kaikai Kiki以電子郵件報告，還必須在信中附上圖片。這麼做是為了讓工作人員能了解情況並共享資訊，而累積起來的信件也能成為作業行程的資料庫。當然，送信時也得留意言詞的使用及附檔圖片的大小，必須留意收件者的感受。

▼ 在「藝術家空間」開發出來的獨創工具

JNT為了手繪而開發出來的JNT式繪圖工具。右圖是隨手以紙杯做來繫在腰間的筆筒,左邊則是描繪邊線時使用的鋁版。

▼ 「TASK & IDEA」筆記本裡,寫滿了工作室規則跟註記

素描本上寫滿Kaikai Kiki的工作室規則及每日的思緒,JNT在藝術家空間的時光軌跡,盡皆濃縮於內。

常跟我們說一些「常識」,像社會性、尊敬心與人性等。我想,要站上世界舞台去跟人家作戰,當然得要做到社會上一般人都做得到的事,畢竟畫作是被人以世界性的觀點去評價!再怎麼樣,最基礎的一般事項一定要做得到!」

可是從前他極端厭惡「一般事項」。「以前我只覺得開心、感動就好了。」從以前那個只滿足於自己開心就好的人,有了一百八十度的轉變。那麼,他怎麼看待現在創作出來的這些三次元實體作品?

「CG繪圖在顏色上不受限,也可以擦掉或回復,可是一旦用畫布製作就是幾萬圓的事了,沒辦法隨便丟掉重來,所以對於創作物的責任是完全不能相提並論的呢。畫布還會佔據實體空間,很麻煩(笑)。既然要佔空間,那就要賦予它一定的價值。

我覺得手繪很有趣,因為你根本就不知道所為何來。雖然在螢幕上繪圖也會讓人覺得空虛,可是用手畫圖更空虛。空虛好幾百倍呢!數位圖就好像是一直處在「也做得太過火了吧?」的反覆中。我覺得手繪圖給人的反應比數位圖來得大出許多,無論是觀看時的反應或之後留在人心的印象等。每個人對於對錯的基準都不太一樣,可是我的畫只要能發揮出讓觀者「思考」的提問作用就好了。也許,我的畫是為了要呈現出扭轉固定價值觀的成長,以及成長的事本身就是愉快的行為而存在的吧。」

當初在村上隆一句「要不要畫畫看真正的畫啊?」的勸誘下,JNT迎向了苦難的每一天,但他說了令人印象深刻的回答:「這些總有一天會突破。」緊接著,在這次採訪後他很快就要迎接在Kaikai Kiki的個展來臨,而這一段漫長的掙扎期,也即將要步入終結。

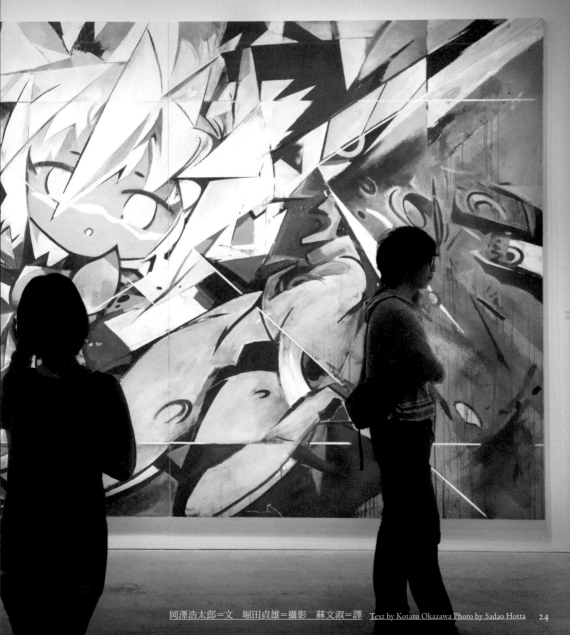

JNTHED個展
「Bye Bye GAME」
開幕報告

放下繪圖板改拿畫筆、搬到了工作室作畫、學習Kaikai Kiki的規矩。
JNTHED這位誕生自「藝術家空間」的藝術家，
首次個展即將揭開序幕！

岡澤浩太郎＝文　堀田貞雄＝攝影　蘇文淑＝譯　Text by Kotaro Okazawa Photo by Sadao Hotta

與過去的訣別
漫長旅程的開始

就在JNTHED首次個展揭
開序幕的那一天，雷陣雨席捲了
東京。展場主要空間裡，擺放了
5件畫布作品，其中包含一幅覆
蓋了整片牆面的巨幅作品。而在
角落裡，則擺放著重現工作室淩
亂樣貌的桌子。在另一個展間裡
展出的是繪畫與立體作品，螢幕
上則播放過去的CG作品影像。
約3個星期前我們去「藝術家空
間」採訪他後，這批畫已然有了
大幅增添，跟之前樣貌幾乎完全
不同。這些作品的製作時間花了
4個多月。JNTHED將他從
數位改為類比所累積的修行，並
且為了走向未來而與過去訣別的
一切，都注入在這個名為「Bye
Bye GAME」的展覽名稱裡。
「如果不是村上先生跟Mr.、
助理、工作人員的幫忙，我就不
可能實現這些事，我真的受到了
大家許多照顧，接下來我要還人

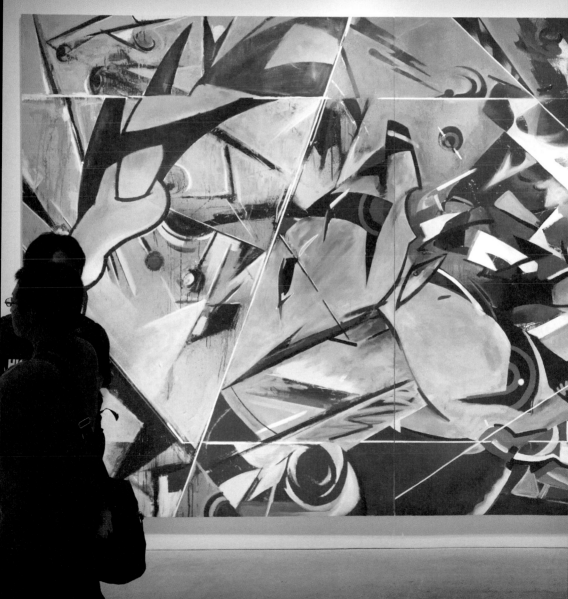

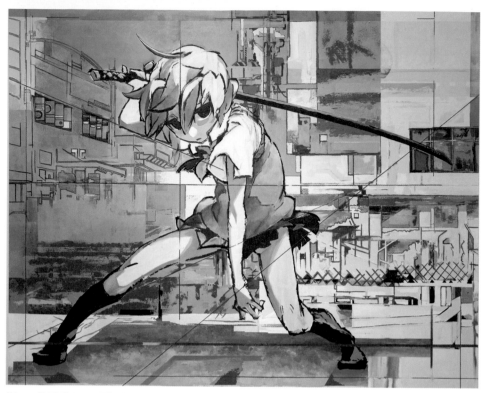

《Nagare Kai Kai》2011　壓克力顏料、線、畫布　182×227.5cm

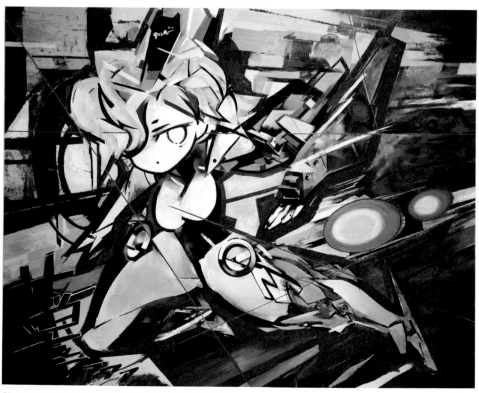

《Good Bye Jupiter》2011　壓克力顏料、線、畫布　182×227.5cm

情了。

放棄了CG繪圖後，我為了混口飯吃，還是得把自己這雙不屬於數位系統的「手」摻雜進數位當中。如果數位系統進化到像電影《駭客任務》那樣，能呈現出那種質感跟氛圍，就能給人真實感。不過現在的數位技術還沒進步到那種程度，所以我徒手畫，站在現今的現實基礎上，找出能帶給別人衝擊的方法。我踏出了通往另一個世界的步伐。」

在他那禁慾式般直視自我與實踐中，他的作品以真實物件的姿態翩然顯現。這些如假包換的實體創作鼓舞著他，或許也逼迫了他。但不管怎麼說，現實已然展開。

「以後我離開『藝術家空間』，想弄一個自己的創作環境。」

他看起來很努力地跟自己說：

「接下來我只能繼續往前走了。」但其實他在這帶著堅定的使命感宣言裡，卻是無比清明而爽朗的。

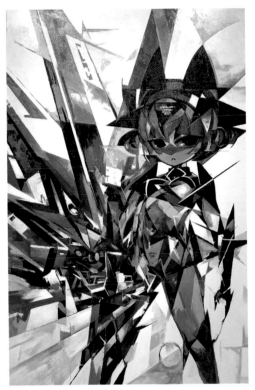

《Cold Slash》2011
壓克力顏料、畫布　227.5×145.5cm

《Limited Remixtreet Long Avenue》2011
壓克力顏料、水彩、麥克筆、噴墨列印、勞作紙、牛皮紙
27×37.8cm

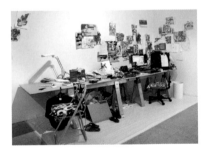

展場裡也重現了工作室裡的圖桌。

Information

JNTHED 「Bye Bye GAME」

JNTHED還在遊戲公司工作時就已經在網路上發表作品，備受網友歡迎，這次是他的首次個展。作品包括了6件繪畫、26件素描與2件立體作品，並以影像展出CG創作。

11：00～19：00　週日、週一休館
東京都港區元麻布町2-3-30
元麻布Crest大樓B1F
Tel：03-6823-6038

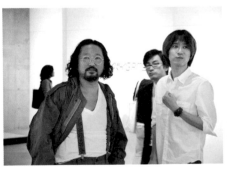

照片中右為JNTHED，左邊是剛從電影《大眼水母》製作現場趕來的村上隆，中間為支援個展開幕為止一切製作過程的Mr.。

村上隆某天對 GEMI 交出來的圖，
所做出來的回覆

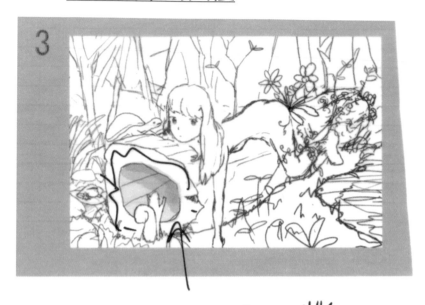

このコアのデザイン
サーモしろ！
バカ！
手抜きするな！！

空洞にして下さい

村上隆看到最頂上那張圖後勃然大怒，但先前他要
GEMI 把傾倒在地的樹木表現得空洞一點……

Check!

喝叱只會
照本宣科的態度！

這是兩人於草圖階段的討論之一。村上要 GEMI 讓傾倒在
森林深處、被裸體少女抱住的古木留空（下圖），而
GEMI 則依照指示畫了棵樹心空蕩蕩的樹。沒想到村上從
畫裡的粗簡看出了 GEMI 缺乏自主性，他拿起了紅筆一
揮，寫下嚴厲的訓斥（上圖）。在更早前的階段，村上建
議 GEMI 將巨木及周邊小動物、綻放在少女身後的花當成
是男女性器的隱喻來發展，而 GEMI 也從這方向發展出好
幾張圖，並選出上圖交出。

Case 2

為了在荷蘭的個展，
正接受嚴峻指導中

GEMI

GEMI，一位住在京都的藝術家，
目前正為了明年在荷蘭的個展，
而接受村上隆密集的指導。
村上隆會在 GEMI 交出來的畫上直接回覆。
從兩人的第一手往來中，窺見創作的奧義。

內田伸一＝文　蘇文淑＝譯　Text by Shinichi Uchida　28

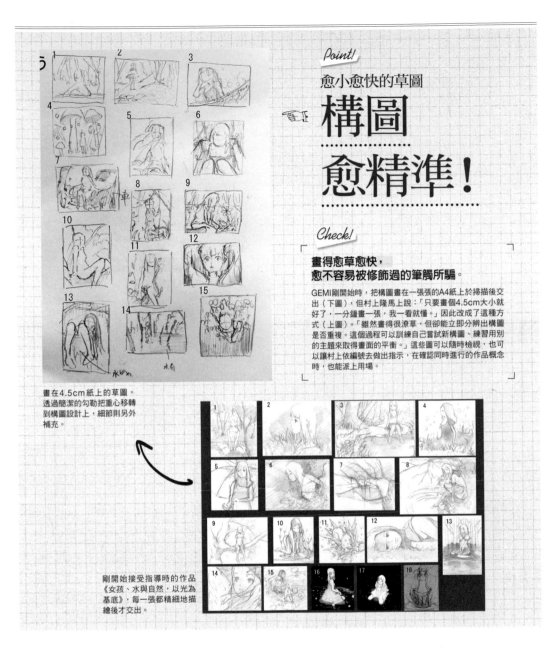

愈小愈快的草圖

構圖
愈精準！

Check!

畫得愈草愈快，
愈不容易被修飾過的筆觸所騙。

GEMI剛開始時，把構圖畫在一張張的A4紙上於掃描後交出（下圖），但村上隆馬上說：「只要畫個4.5cm大小就好了，一分鐘畫一張，我一看就懂。」因此改成了這種方式（上圖）。「雖然畫得很潦草，但卻能立即分辨出構圖是否重複。這個過程可以訓練自己嘗試新構圖、練習用別的主題來取得畫面的平衡。」這些圖可以隨時檢視，也可以讓村上依編號去做出指示，在確認同時進行的作品概念時，也能派上用場。

畫在4.5cm紙上的草圖。
透過簡潔的勾勒把重心移轉到構圖設計上，細節則另外補充。

剛開始接受指導時的作品
《女孩、水與自然，以光為基底》，每一張都精細地描繪後才交出。

提升作品強度的
村上隆式「藝術祕密宗教」

這裡有一疊列印出來的兩人之間的往來郵件，其中摻雜了許多圖。這些都是別名「GEMI」的坂上祐斗在這個夏天，與村上隆的討論記錄。

GEMI現正為了來年秋天的首次個展而日日埋首於創作。當初，他在聯展「VOLTA7」上現場揮筆的表演，吸引了畫廊得這次個展機會。也就是在那個時候，他表達出想到三芳「藝術家空間」接受村上指導的意願。

在今年春天時，他於三芳停留期間內，因為某次自私的行動而被村上隆嚴格要求自省（據他的說法是「因為當時擔任住宿管理組的工作，但接二連三的挫折讓他對大家做出了一些失禮的事，結果逃出了三芳。你用這種態度，但最後仍被以一行字駁回〈你不能留在三芳。你用這種態

先確定了圖面走向後，再開始作業

草圖案發展得差不多後，就會提出幾個配色草案。現在GEMI已學會用Photoshop來操作，也已經嘗試過了好幾次。從前他學日本畫，因此現在挑戰畫布上壓克力顏料時，腦中對於完成品將呈現出什麼樣貌的概念如果能夠愈清楚，那在實際下手時就會更順手。「這種方法很適合我，速度因此增快了很多，反而是新作品的發想速度趕不上工作的速度，所以我開始蒐集能當成作品主題的資料。」就結果而言，他在發展作品與思考的時間都增多了。

GEMI針對這件作品提出了4項不同的配色與色彩調和方案，最後村上隆要他發展第4個。

Point!

先嘗試幾種不同的配色

找出最棒的來 提升效率

度試試看）。

這句話的用意恐怕只有村上本人才懂，但GEMI如此解讀：「依賴別人提供改變自己的環境是我太幼稚，藝術家就要能掌握自己的環境。」村上隆看了回覆後，又回一行字：〈好！就是這種氣魄！不要自我逃避！〉

自此之後，村上隆開始正式地透過網路遠距教授。他對於GEMI的指導先從GEMI想加強的構圖能力及色彩著手，並以獨特的村上式課題去鍛鍊GEMI。

同時，GEMI也在與村上隆的對話中透露出自己的過往，並因而必須看待自己的立場及對於創作動機的自覺；也包含了從前他從手機上，得知交往對象做應召女的那種苦澀經驗。「我對人很有興趣，包括根本不知道對方想什麼的那種可愛感。女孩子多樣性、打扮、最後讓人覺得這一切都OK的那種可愛感，這些都是我的概念。」

他的構圖也從以往把少女配置得很小的方式，轉變為把女性擺在前方的構圖法，也發展出不同呢！

GEMI說他想挑戰目前能做到的最好的極限。現在，他與村上隆的對談也仍透過網路一來一回

的創作主題。

習慣於日常化的訓練下，因而鬆懈的話，很快就會被村上看破、把他罵得狗血淋頭。有時深夜連續寄出試畫稿，卻被潑了冷水，〈你的畫也沒什麼深度（中略），也跳脫不出想名就該這樣畫之類的層次。〉但他這次再也不能逃避，身上擔負著個展的責任。

從充滿苦惱的字句中，也看得出在日復一日的鍛鍊裡──無論是從美術書到動漫、甚至是對色情業的調查、該如何呈現作品軌跡。就連他一向不擅長的文章，也漸漸呈現出了與繪畫相符的意境。「除了一定要細膩外，如果作品不能傳達出想法就沒有意思了。繪畫中隱含了歷史、脈絡，還得加上自己的想法才能做出作品。我開始這麼想後，書寫時也有了不同的態度。」

こういうスミのネの
空間割作ができない
のがマズい

● **不會處理這種角落空間的話**
很嚴重

這是草圖階段的指導。村上在培養他整體構圖能力的同時，會以紅筆在需加強的地方加註。後來GEMI在這裡補了幾根樹枝，但又被改掉，就這麼反反覆覆了好幾次。

...and more!

提升作品強度的
各種具體指導

● **日本人**
● **這裡是哪裡很重要！**
最好是類似RPG的世界
（奇幻）

構圖與描法並行，也提到概念面的部分。在這裡，寫了作品的世界觀語言化之後，應如何共有的指示。之後，發展出線條化的大瀑布與和服女性的樣子。

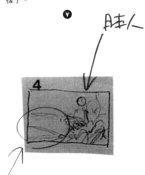

脈人

4

ここが何版とかが
AF！
2PGの世界
（ファンタジー）挙がい

お 1

← 不もといい
SEXの記憶

パンティー くいみ

● **您對於SEX的記憶→**
● **這是最爛的一種**

村上要GEMI加強草圖的現實感時，強烈否定了他的處理方式。之後他要GEMI「參考Mr.處理現實的方式」於是GEMI加進了電風扇、玩偶跟手機等。

こういうの
最低です

背景色目のするれを
＆ 奥行きて!!

● **讓背景色更豐富、**
縱深更深!!

從幾個草案中選出了定案後，仍持續更改配色，村上建議他把背景的球體群表現成好幾種色澤，以創造出縱深效果。女孩雙眼眼珠的顏色各異，隱喻了樣貌多變嗎？右為完成圖。

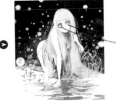

― 左右逢；白色

斜線部 毎左力を
つくること

● **「消除」**
斜線部分

村上要GEMI「消掉」前方樹木周邊少女右手邊的背景，以減輕某些過重的量體所造成的畫面失衡。最後他大幅刪減了樹木左邊的空間，並改成了光暈。

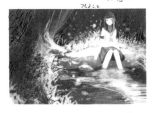

Profile
GEMI

1989年生於大阪，目前就讀京都造形藝術大學美術工藝學科日本畫組，預計於2012年9月於荷蘭Galerie Alex Daniels舉辦個展。
Photo by Koichiro Matsui

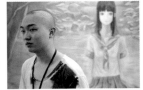

《調皮鬼》2011　壓克力顏料、畫布
162×130.3cm　Courtesy of Kaikai Kiki Co., Ltd.
今年8月於Kaikai Kiki Gallery TAIPEI「ART TAIPEI 2011」聯展中的作品。

經歷了極活躍的一年後，
實力倍增的最年輕藝術家
ob

《Respiration》 2010
壓克力顏料、畫布　300×600cm
©2010 ob/Kaikai Kiki Co., Ltd.
All Rights Reserved.

> 我來「藝術家空間」後
> 愈畫愈多，
> 速度跟品質都進步了

2010年時，ob在京都OOOOGallery企劃的展覽「wassyoi」獲得了村上隆注意，接著她於東京舉辦個展，並參與香港及「VOLTA」的聯展等，活躍得令人注目。就連她自己回顧過去這一年都說「真是奇怪的一年」。其實她也是目前待在「藝術家空間」「修行」的藝術家之一。

在「藝術家空間」，首先要從學習打招呼跟應對進退等社會人的禮儀開始，每天8點50分會舉行朝會和做收音機體操。「一開始時都睡過頭耶，現在變成了我工作前的熱身運動。」她甚至還主動提出要去寺裡學禮儀規矩的要求，感覺上簡直跟某家廣告代理商的新進員工沒兩樣。

村上隆也會給她關於作品上的建議，「我參加香港聯展時，他告訴我『要流暢地引領觀眾的視線』、『別把差異太大的作品擺在一起』、『把最棒的畫擺在觀者一進場後，放眼一看就看得到的位置。』」因此陳列方式與第一次展覽時的布局做了整個改變。我以前沒想過這麼多，現在想想『真的耶！』學了不少事。」

目前，ob為了台北的個展而製作了展場模型，計算在哪裡該擺幾幅畫。「以前我會盡量畫，等到了展場後再看情況佈展，但那樣的效率並不好。」

現在她也開始管理進度，「我覺得自己來『藝術家空間』後愈畫愈多了，作畫的速度跟品質都已經提升。有時候還是會畫得太雜啦，這時候村上先生一眼就會看出來，跟我說：『這裡弱了點吧？』整張畫只要把他指出來的地方改進後就會脫胎換骨。」

此外，ob曾為了畫作的主題牴觸了宗教而被提醒；也曾因「姿勢不好，最好去整骨診所看一下」，就連身體狀態都幫她留意到呢。在ob耀眼的經歷背後，正是這樣的無數教誨在支撐著！

為了12月時在Kaikai Kiki Gallery TAIPEI舉行的個展而做的小模型。

Profile
ob

1992年生於京都，2010年畢業於京都藝術高等學校，2011年於東京Kaikai Kiki Gallery舉行個展。

岡澤浩太郎＝文　武田陽介＝攝影　蘇文淑＝譯　Text by Kotaro Okazawa　Photo by Yousuke Takeda

> 一開始就教我
> 要考量到海外市場，
> 「畫布才是世界的共通語言。」

Case 4

朝著創作出世界水準的目標，而日日精修

卷田遙

　　卷田遙突然收到村上隆從Twitter傳來的訊息，是在她2010年辦完了Billiken Gallery的個展後。這兩個人的往返後來發展成了「一天要畫一張圖，以電子郵件傳送」的指導約定。這項作法，即使在卷田於今春搬進了「藝術家空間」後仍持續不輟。

　　「我大學時畫畫只會照自己喜歡的去畫，反正『只要來得及展出就好了。』可是來到「藝術家空間」後，接受了村上隆先生指導，現在下筆時會考慮買家的想法，留意作品要讓人看了後會想買。所以現在畫畫已經不再是喜歡什麼就亂畫什麼了。」

　　在這個過程中，她開始能客觀地看待自己的作品，例如不要把人物的眼睛畫得太銳利，也不要把蟲畫得太大等。她在大學裡學的是插畫，而一向製作的作品也都奠基在日本畫的構圖基礎上，所以畫面上毫無背景。她也試過用和紙作畫。「村上先生說：『一定要會

遇見村上隆後的3個月來，每天都畫圖。

畫背景才行』、『妳要不要試著用炭筆畫在大張紙上？』如果畫面上有背景，整個作品看來就會有深度，而這也是我現在作畫時最注意的事。村上先生也說過：『日本畫在國外不受人歡迎』、『畫布畫才是世界的共通語言』等，他指導時會在一開始就把『世界』納入視野，考量到海外的想法。」

　　正如同村上的觀點已經逐漸為人接受一般，卷田的想法也逐漸產生了改變。她從那個只是隨性作畫的學生時代畢業了，在經歷「藝術家空間」教導藝術家與社會溝通的禮儀與自我管理等一流的訓練後，踏向在不久之前，她根本就沒想像過的層次。她在心理上已經轉變為站在全球戰場上奮戰的專業藝術家。這從她的發言中也察覺得出來。「接下來我想學中文跟英文，只要我能說這兩種語言，不管到世界哪裡都可以。還有就是要每天好好吃飯囉！因為身體狀況會影響到作品嘛！」

Profile
卷田遙

1988年生於大阪，畢業於京都精華大學設計學部視覺設計科插畫組。

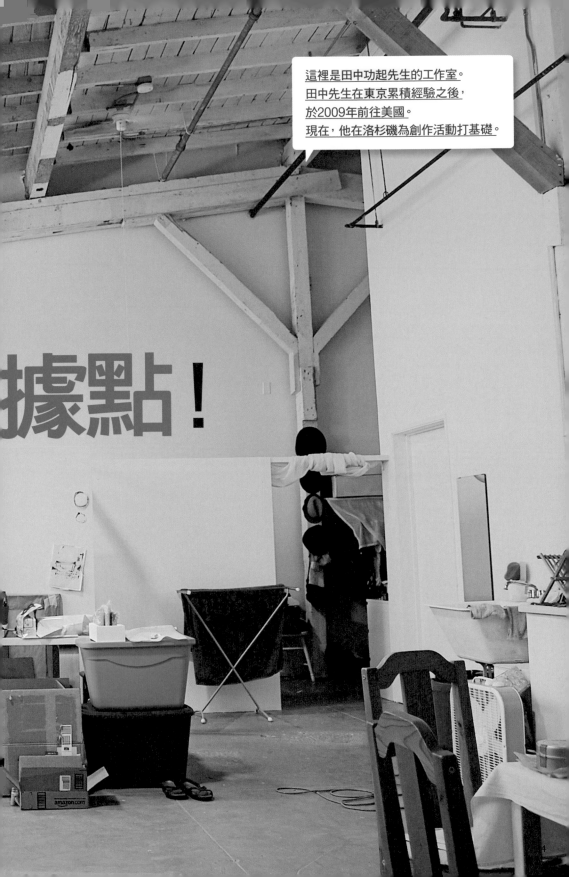

這裡是田中功起先生的工作室。
田中先生在東京累積經驗之後，
於2009年前往美國。
現在，他在洛杉磯為創作活動打基礎。

據點！

PART2 : ARTISTS INTERVIEWS

專訪藝術家
發現自己的

近年來，以國外大學、藝術村、展覽館為踏腳石，
企圖在世界拓展舞台的創作者愈來愈多。
另一方面，也有創作者在日本各地進行扎根的創作。
這些在不同地方擁有自己據點的創作者們要告訴大家，
環境的變化為他們的作品及人生帶來了什麼樣的轉機和影響。

田中功起

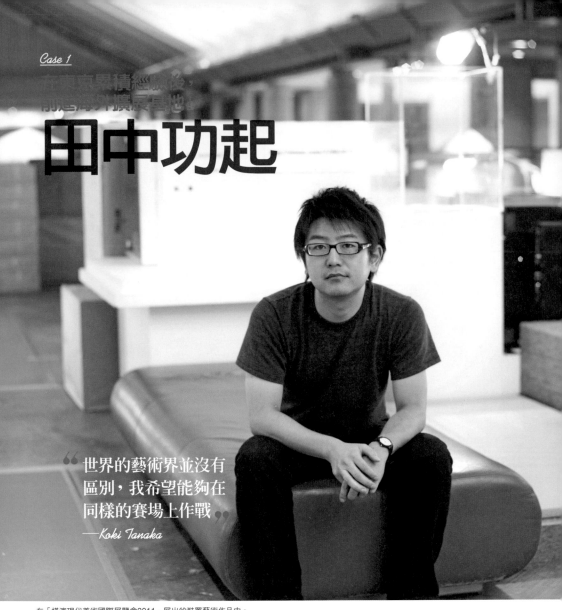

> "世界的藝術界並沒有
> 區別，我希望能夠在
> 同樣的賽場上作戰"
> ──Koki Tanaka

在「橫濱現代美術國際展覽會2011」展出的裝置藝術作品中。

近年來，高中畢業就到國外的學校學習藝術，接續在當地建構活動交流基盤、創作並發表作品的日本藝術家開始嶄露頭角。另一方面，在日本國內大學學習，並開始發表作品的藝術家也為數不少。已經在日本打下基礎的創作者，想要到海外拓展活動舞台的時候，該如何為自己開闢這條路呢？為此，我們特別採訪為參加「橫濱現代美術國際展覽會2011（Yokohama International Triennale of Contemporary Art 2011）而暫時返回日本的田中功起。

──田中先生從東京造形大學畢業後，在擔任編輯的時代舉行第一次的個展而受到矚目，還獲得了相當好的評價，那你為什麼還會想要出國呢？

田中　最初只是抱著輕鬆的心情，想出國看看日本藝術家的環境和國外藝術家的環境有什麼不

白坂百合＝採訪　名和真紀子＝攝影　劉錦秀＝譯　Text by Yuri Shirasaka Photo by Makiko Nawa

以東京為起點，在洛杉磯這塊土地上展開活動！

1975
生於栃木縣。

首次的海外交流

1998
到維也納藝術學術做短期留學。
在東京造形大學就讀時的經驗，開啟了日後到海外和藝術家們交流的契機。

2000
東京造形大學畢業。透過長峰計畫舉行第1次個展。進入武藏美術大學出版編輯室擔任編輯。

2001
參加SAP企畫展「SAP Arting東京2001」（舊新宿區立牛込原町小學）（SAP＝SEZO ART PROGRAM，SEZO集團贊助藝術活動的企畫）。

受到注目的新人

2004
參加企畫展之後，到紐約當駐館藝術家
參加「六本木十字路口：日本美術的新展望2004」（森美術館）。之後，獲得亞洲文化協會（Asian Cultural Council，ACC）的贊助，到「Location One」當駐館藝術家，在紐約待了半年。回國後舉行特展「購物袋・啤酒、鳩・魚子醬」（群馬縣立近代美術館，專案導向）。

2005
完成東京藝術大學研究所美術研究科碩士課程。

2005-06
巴黎駐村藝術家
獲得POLA藝術振興財團的贊助及法國政府所提供的獎學金，以留學生的身分至東京宮的展覽館當了1年的駐村藝術家。

2007
個展「Turning the Lights on」。

前進亞洲

2008
參加第7屆的「光州雙年展、講壇、首爾2008」舉行個展「譬如，以不一樣的形式表現最近的作品」（群馬縣立近代美術館）。

2009-12
透過文化廳新進藝術家海外留學支援制度

前往LA

留在洛杉磯。
舉行個展「簡單的姿勢中有博得滿堂彩的雕刻藝術」（青山─目黑，東京）。
參加團展「Just Around the corner」（箭工廠，北京）。

2010
舉行個展「on a Day to Day Basis」（維他命創意空間，廣州）。

現在這裡

2011
參加「橫濱現代美術國際展覽會2011」。
舉行個展「Dog，Bus，Palm tree」（The Box，LA）、「在雪球和石頭之間的場所」（青山─目黑，東京）。

左──皮箱＆血＆光　2004-04　DVD（無止盡）400×800×450公分
（錄影機・裝置藝術作品）「六本木十字路口：日本美術的新展望2004」的展出作品　攝影＝木奧惠三　照片提供＝森美術館
右──Dog，Bus，Palm Tree（狗，巴士，棕櫚樹）（The Box，LA）設在洛杉磯的工作室。

同。所以2004年參加了「六本木十字路口」展之後，我馬上就以駐館藝術家的身分飛往紐約，並在約紐的「Location one」待了半年。

──隔年你還參加了巴黎東京宮（Palais de Tokyo）的藝術家駐村計畫。

田中　「Location one」駐村活動的負責人納塔利先生是一位法國人，我就是在他的建議之下參加這個計畫的。在審查資格的時候，我做了策展人傑洛姆・尚斯（Jerome Sans）及尼古拉斯・波瑞奧德（Nicolas Bourriaud）的作品簡報。我很勉強通過了審查。因為我會說的英語真的沒兩句，所以我是邊笑邊接受面試的。他們問我喜歡的創作者時，我一回答傑克森・波拉克（Jackson Pollock），他們馬上就接著問他和你的作品有什麼關係（笑）。現在回想起來，我才知道他們之所以會有這種反應，是因

為我竟然當著那些正在推廣關係藝術（Relational Art）的策展人的面，提出了和他們唱反調的現代主義創作者（Modernism）的名字。

──有了2次的駐村體驗，你有什麼感想？

田中　對基地東京有某種程度的熟悉之後，或者在東京的活動已經達到飽和的時候，如果還想要再更進一步開拓自己的舞台和創作的可能性，這個時候再運用駐村機會是最理想的。否則就算跑遍了藝術村、展覽館，還是像無

位於LA

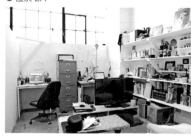

這是田中在洛杉磯的工作室。非常寬敞，有105.5平方公尺。1個月的房租是1192美金。

根的浮萍。所以在參加海外的駐村的活動之前，最好能夠先在日本好好參加各種活動。譬如，一開始可以先和地方畫廊進行合作。有了基礎之後，就有機會進行合作。這麼一來，海外的參展活動就會增加。我就是在森美術館的片岡真實女士、廣島市現代美術館的神谷幸江女士引薦下，參加了台北雙年展，以及所屬畫廊青山─木黑（東京）的介紹，逐漸開始獲得在海外發表作品的機會。

──前往洛杉磯（以下稱LA），的理由是什麼？

田中　我對美術史也非常有興趣。如果成行，我希望能夠一邊熟悉有地方色彩的藝術作品，一邊參加各種展出。結果我得到了文化廳3年的贊助。而且因為LA與市場及主流作品稍稍有些距離，我會覺得比較輕鬆。另外，LA的人口有七成是西班牙

語系的人，所以可以和墨西哥裔策展人、藝術家合作的工作機會也很多。我在LA辦的首次個展「THE BOX」，雖然是透過日本的朋友介紹的；但是接下來的個展和團展，就是當地的策展人主動找上我的。如果想要有源源不斷的工作機會，除了日本的關係之外，還必須同時與當地的策展人進行密切的交流邊發展，並且從中獲得新的創意、新的靈感。

置據點於何處？

──可以說你已經把據點移往LA了嗎？還是說現在還是以東京為發展重心？

田中　因為現在還在助跑階段，所以基地仍然是在東京。能否在LA奠基，我想這1、2年是成敗的關鍵。我希望在LA和東京都各有據點。想要在外地扎根，和當地的某家畫廊或展覽館一塊工作是非常重要的。

──你在中國廣州、由胡昉等人

所營運的替代空間（Alternative Space）「維他命創意空間」也發表過作品？

田中　是的。我在姚嘉善所管理的北京「箭工廠」也發表過作品。最近在亞洲的工作量增加了。因為文化上有許多共同的地方，所以要相互了解比較容易。透過和台北、香港、首爾、東京的接軌，我覺得新的作品就會漸漸產生。

──這次在橫濱現代美術國際展覽會所展出的作品，並列處理，我就會試著更換作品在海外所創作的近作映像，把你之前在的位置。不能直接傳達作品的意境的確很糟糕，但是我認為只要原始的構想夠強，就算展出時作品的意境不夠完整也沒有關係。創作者的態度可以改變作品應有的狀態，所以只要對自己所站的位置有所自覺，並以自己的意識形態進行創作，就能夠更進一步看到自己該如何進行下一步的活

海外所創作的近作映像，都集結在組合了美術館設備的裝置藝術作品當中。而且在青山─目黑的個展會期當中，你還更換了5次展出作品的位置。

田中　每一個展覽會對作品而言，都是一個呈現的樣本。只要作品夠成熟，就應該與展出的條件無關。如果展出的作品有可能

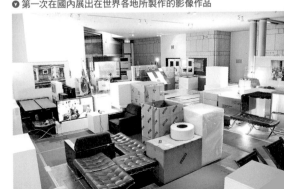
▼ 第一次在國內展出在世界各地所製作的影像作品

「橫濱現代美術國際展覽會2011」的展出狀況。

▲ 在東京的青山—目黑畫廊舉行個展
「在雪球和石頭之間的場所」（2011，青山—目黑，東京）

動。

選擇專案導向

——在國外展出藝術作品和在國內展出，最大的不同點是什麼？

田中 這是我去了國外才知道的。在歐美，市場導向（market based）型的創作者和專案導向（project based）型的創作者涇渭分明，未來的路也一清二楚。譬如，市場導向型的代表創作者有達米恩·赫思特（Damien Hirst）、村上隆。專案導向型的創作者則有很多很多。瑞克里特·提拉凡尼加（Rirkrit Tiravanija）、篠田太郎等人，就是會隨著策展人舉行國際展，也會在美術館等地方做專案或專題展覽的創作者。一般來說，日本創作者的作品技術佳、品質優，很多作品在亞洲市場都擁有極高的評價。如果能夠在亞洲市場獲得好評，就有可能進入歐美的市場。只是市場導向型的創作者，很容易就會和商業活動扯上關係，所以和策展人聯手出擊的專題展覽或者是雙年展，就會對這類型的創作者比較敬而遠之。另一方面，專案導向型的創作者則很難打入市場。最後，這兩類型的創作者就被初割了。在國內的時候，我對於這種狀況完全一無所知。如果我的作品和創作者本人的意志扯不上關係，這個創作者之後走的路，某種程度就已經決定了。

> 與策展人合作
> 一起搬藝術作品
> 會轉化為活力

——想要在海外活動，最重要的是什麼？

田中 英語能力最重要。如果海外的機構在日本有畫廊、展覽館，是可以為雙方搭橋，但是我還是希望能夠自己親自交涉。我們之所以會對日本女子足球隊的勝負這麼狂熱，就是因為我們也在同一賽場上與選手們並肩作戰。只受到亞洲人、日本人的肯定，我完全無法苟同。想在海外工作一如在國內工作一般沒有隔閡，就應該與策展人一起合作辦好展覽會。在海外享有盛名的小澤剛先生、島袋道浩先生，就曾經與候瀚如、克麗絲汀娜·馬塞爾（Christine Marcel）等激進的策展人一起合作過。

——專案導向型的創作者所矚目的是什麼？

田中 法蘭希斯·愛利斯（Francis Alys）除了創作有政治主題的作品、影像作品之外，也畫詩一般的素描、油畫。因為小品的素描作品幾乎沒有流入市場，所以市場價值極高。我認為這是專案導向的活動和市場做聯結的最好例子。畫廊、展覽館的功能當然也不容小覷。就這點來說，我的作品就很難進入市場。不過，只要我發揮堅韌的毅力持續活動，或許有一天情形會逆轉。

——田中先生的目標也是希望為藝術界帶來變革吧？

田中 這是其中一個目標。所以我想和有興趣的人一起思考有生產性的創意。這些創意將會成為我今後的活力。我希望成為一個專案導向型的創作者。

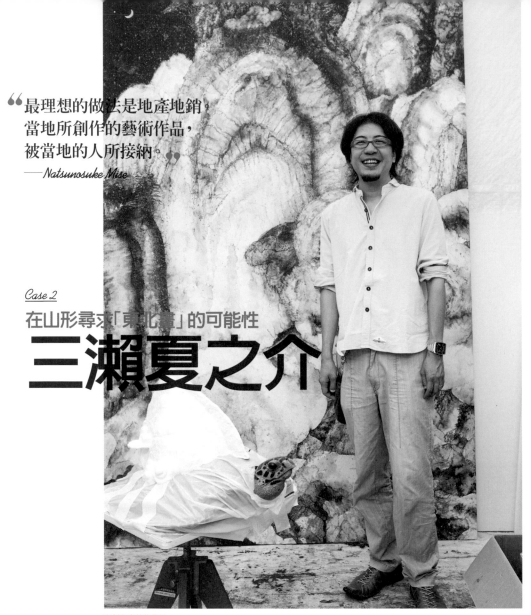

Case 2
在山形尋求「東北畫」的可能性
三瀨夏之介

在製作中的作品前。

出生於奈良的三瀨夏之介，透過財團所贊助的進修計畫，曾經在佛羅倫斯進行創作，現在在山形大學一邊教書一邊朵奕奕參與各種創作活動。對三瀨來說，在山形創作的意義是什麼？不斷移動製作環境的目的是什麼？對三瀨所構想的藝術家而言，新的目標又是什麼呢？三瀨在所授課的東北藝術工科大學內的工作室接受採訪。

──三瀨先生曾經從奈良到佛羅倫斯，現在以山形為據點。

三瀨　我在奈良出生，也在奈良長大。京都美術大學畢業之後，也曾經在奈良的高中一邊教書一邊創作。

關西很有趣，基本上來說，因為關西看不到以東京為主的大都市，反而有自己獨特的文化，以及具地方色彩的歷史。不管是當我決定要以五島記念文化賞的研

福住廉＝採訪　瀨野廣美＝攝影　劉錦秀＝譯　Text by Ren Fukuzumi　Photo by Hiromi Seno

從奈良、佛羅倫斯，追求山形地域特有的日本畫！

1973
生於奈良縣。

1997
京都市立藝術大學美術學部美術科日本畫系畢業。

> 開始擔任美術講師

1999
完成京都市立藝術大學美術研究所美術研究科繪畫課程。在Blue Nile（大阪）舉行第一次個展。畢業後，進入關西文化藝術學院指導學生研究日本畫。

2000
到旺山造形研究所（韓國）當駐館藝術家。以關西圈為中心舉辦個展及團體展。

2002
獲得第二屆豐橋現代國際美術展的星野真吾賞大賞。

> 在關東也有展出

2006
參加「MOT 2006年度No Border從『日本畫』到『日本畫』」（東京都現代美術館）。因為這次的參展，連在關東圈發表作品的機會也增加了。獲得五島記念文化賞美術新人賞。

2007
在佛羅倫斯待1年進行創作。以五島記念文化財團研究員的身分前往佛

羅倫斯進修（～2008）。參加聯展「日本畫滅亡論」（中京大學Csquare／名古屋）。參加大原美術館的藝術家駐館計畫「ARKO2007」。

2008
在深圳學院（中國）當駐館藝術家。在深圳學院參加第六屆的「水墨畫雙年展」。在聯展「東亞當代水墨創作邀請展（From，Idea，Essence and Rhythm：Contemporary East Asian ink Painting）」（台北市立美術館）中展出作品。《美術手帖》2008年1月號特集「日本畫復活論」徵稿時，以「日本畫復活論」為題投稿。

> 針對日本畫論積極發言

> 第一次在東京美術館舉行個展

2009
獲得VOCA賞、京都市藝術新人賞。在佐藤美術館（東京）舉行個展「冬之夏」。擔任東北藝術工科大學藝術學部美術科的助理教授。參加在肘折溫泉展示燈籠的專案「肘折之燈」（山形）。

> 「東北畫」專案

2010
舉辦「東北畫可能嗎？」展。在東京、仙台、山形、十和田市巡迴。

2011
「東北畫可能嗎？一方舟計畫一」（Imura Art Gallery），東京。參加聯展「ZIPANGU展」（在東京、大阪、京都巡迴）。

左——日本畫復活論　2007　墨、胡粉（畫畫用的鉛粉，白色）於和紙上　182×242cm
右——J　2009　墨、胡粉、金粉、壓克力於和紙上　250×400cm

● 邊在大學任教邊持續創作

在東北藝術工科大學內的研究室兼工作室。

究員身分出國留學一年的時候，或者是將來有機會到當代藝術的戰場一戰的時候，一般人可能會去紐約、柏林，我都一定會選擇和奈良一樣保留了許多古文明遺產的義大利佛羅倫斯。

——2009年你就搬到了山形。山形是怎麼樣的一塊土地？

三瀨　如同奈良有很多佛像一樣，山形有由人類所製作的珍貴作品。但是仍舊保有自然的風貌。人們的日常行動也完全不受

限制，展現了非常強烈的生命力。

看「地方」選擇創作主題

——三瀨先生有將這片土地給你的影響反映在作品裡嗎？

三瀨　我就是那種會將地點上的變化立刻呈現在作品上的人。去佛羅倫斯的時候，我也把佛羅倫斯乾燥的空氣、眼前廣闊的議事廣場，都呈現在我的畫作上。山形也是個空氣非常乾燥、光線非常有活力的地方，所以天空看起來就是格外地藍，樹林就是格外的綠。關西則正好相反，由於空氣中的水分比較多，所以連廣場看起來好像都快要溶化似的。一直待在同一個地方，我會有自閉的傾向，所以我會藉著搬遷到各種地方來驅動自己。

——與東京等大都市比起來，山形要接觸到最新的藝術動向可能就沒那麼方便了。

三瀬　話是這麼說，可是一到東京也只要3個小時。娛樂的確是少了一點，但是資訊受到阻斷，反而更能集中精神製作或思索。我想東北藝工大學的學生和畫面對面的時間，應該比其他美術大學的學生都多很多。學生們常會被突襲問到你現在正在做什麼，或你現在沒在做什麼，老師都很嚴格的。

──賣作品這一方面，狀況如何？

三瀬　我認為只要專注在自己的優勢就行了。東京有完整的設施，所以想製作交給地方，發表或販賣就在東京或國外的做法是最自然的。因為以我到現在還在黑暗當中摸索。不過提到理想，我認為最理想的做法是「地產地銷」。也就是在當地消費由當地所生產的美術作品。換句話說，就是要著提出「東北畫可能嗎？」，看是否可以創作能夠滿足地方所需的美術作品。也就是說，「東北」這個名詞應該是可以代入其他各式各樣的地域名稱。

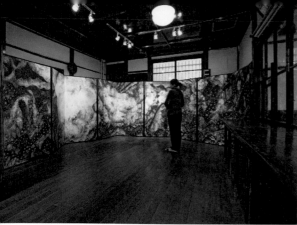

Ⓐ 以山形的湯治場──肘折為主題，在東北所畫的屏風畫
肘折幻想　2009
「肘折版現代湯2009」（肘折溫泉街舊郵局，山形）展示的情形
＊譯按：利用溫泉泡湯來調理體質治癒病氣。

「東北畫」的挑戰

──最近，你一直在提倡「東北畫」。

三瀬　我是學日本畫的。日本畫由我們自己來營運。如此一來，就能夠和當地的人了解作品並直接納入作品。當地的人了解作品並直接納入作品的美術作品。

──「東北畫可能嗎？」是一種什麼樣的活動？

三瀬　「東北畫可能嗎？」是一個超越學科的大學專案。首先，關於「你的東北」，大家可以透過身體大家一起思考草圖，鎖住一個

> 「東北畫」對我而言，
> 就是能夠讓大家討論
> 「東北」的題材

觀已經浮現層次了。我認為這就是當前的現狀。這種狀況在其他的領域也一樣看得到，所以就試著提出「東北畫可能嗎？」，看是否可以創作能夠滿足地方所需的美術作品。也就是說，「東北」這個名詞應該是可以代入其他各式各樣的地域名稱。

是象徵「一個日本」，也就是象徵統一的明治度、價值觀、畫材、技法等等可以決定畫的風格、形式。但時期所成立的美術制度下的傳統繪畫藝術。但是就像地方自治、地域社會一樣，那個「日本」也逐漸被詳細分類了。所以曾經被認為是中央集權式，只有唯一一個的地域文化價值關於「你的東北」，大家可以透過

接著，我和與我一起完成畫作的學生遊遍了東北各個地方。我們與十和田市美術館共同主辦，在青森蕭條的商店街舉行展覽會，並透過活動讓當地的人，和我們所想的「東北」激盪出不一樣的火花，並聆聽他們所提出的各種問題。這麼一來，透過身體就可以知道東北也不是只有一個面相，而是還有其他各種不同的特色和性質。之後，我們一起共同創作。

大家一起思考草圖，鎖住一個

方向，然後在一個畫面一起作畫。一件在大地震之後最艱苦時期，以方舟為主題的作品就完成了。

——「東北畫可能嗎？」的目標是什麼？

三瀨　我希望學生們能夠一邊想像送來訊息的人一邊創作。雖然說創作者有創作者的個性和自我的認知；但是為誰、或者是為什麼而創作卻常常是個疑問。這會讓作品沒有強度。自我探索的時代已經結束了。因為創作者的個性、表現，是從地域、環境，以及和別人的溝通中昇華而來的，所以希望創作者首先要和看到的長相的對方面對面。

來到這裡之後，我參加了在山形縣小小的湯治場肘折溫泉所舉辦的、在當地創作並展示的「肘折現代湯治ART

+TOUJI」專案。透過這個專案。我有了認識送來訊息之人的經驗。

另外一份收入

——從開始參加活動，你的一貫做法就是邊教書邊創作。

三瀨　從一開始我就決定一邊工作一邊創作。也就是在有收入的狀態下持續創作。我認為對人而言，金錢無虞創作之路才能夠久久長長一直經營下去。

譬如，有人工作1、2年就把觀地重新認識自己了。

特別是最近，我常在思考藝術家是否為創作者個性的確立。譬如，畢業之後還留在當地的學生，他們要的並不是在藝文世界嶄露頭角，或者是作品賣了一件又一件的那種成功。換句話說，對他們而言，與有必然性的美術一起在當地共生才是他們的目標。效率和方便性在這次的大地震裡，很明顯就不是人們的大善美、幸福目標。反倒是藝術的真善美，讓我們放慢了腳步去思考事情，讓我們從不同的角度去看事情背後的成因。於是我們發現了很多事情其實未必一定要一個人去做，所以我想到了「東北畫」。「東北畫」就像一個可以供很多人出入的平台。我想到了最後，我們一定可以透過「東北畫」向世界

次回到美術的世界時，就可以客觀地重新認識自己了。

雖然我是靠另外一份工作確保收入，但是我認為只要工作確保收入，並常常一邊創作，就可以交出足以打動人心且充滿力量的作品。總而言之，全都看個人是否能夠掌握持續創作的衝動及其必然性。一定有人會看到你所做的努力。

——想對學生提出什麼樣的具體建議嗎？

三瀨　雖然是CASE BY CASE，但是我還是建議大家就業。「要堅持作畫的決心，不妨工作看看」走入外面的世界，面對認為「不需要藝術」的人，試一試自己的韌性是非常重要的。當你再

❶東日本大震之後，學生們所畫的「東北畫」

「東北畫可能嗎？——方舟計畫——」所展出的學生共同創作作品。

而且對自己的才能信心十足。但是我就是一個不敢辭去工作的膽小鬼。

工作辭掉，即使貧困也要專心畫畫。我認為這種人不但果斷，

呐喊。

Case 3

把握駐村的機會，將創作發揮到淋漓盡致

山下麻衣＋小林直人

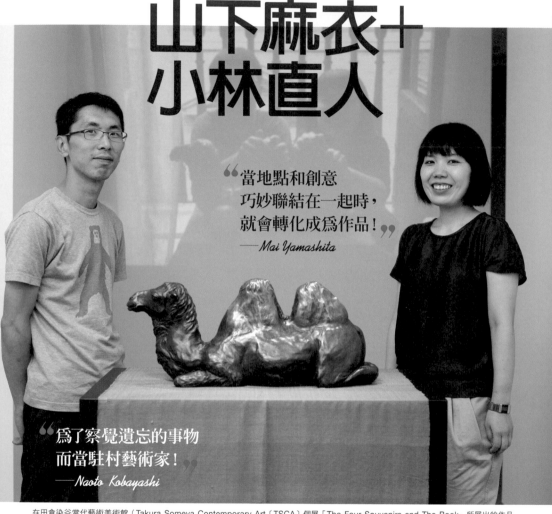

> " 當地點和創意
> 巧妙聯結在一起時，
> 就會轉化成為作品！ "
> —— Mai Yamashita

> " 為了察覺遺忘的事物
> 而當駐村藝術家！ "
> —— Naoto Kobayashi

在田倉染谷當代藝術美術館（Takura Someya Contemporary Art〔TSCA〕個展「The Four Souvenirs and The Book」所展出的作品「Rubbing a Camel」（2010）前。

一邊前往德國、瑞士、美國各地當駐村藝術家，一邊持續創作的雙人組合山下麻衣和小林直人，從高中時代邂逅之後即一起腦力激盪尋找創意，並於2000年開始搭檔進行創作。

在不同的駐村環境中，他們花時間把事物變化的過程貯藏於影像作品之中。關於兩人編織了以往駐村經驗的獨特製作風格，且聽他們怎麼說。

—— 怎麼會想到要參加藝術家駐村館活動？

山下 透過大學之間的交流專案到威瑪（Weimar）的時候，我認識了在柏林藝術大學教書的史丹·道格拉斯，就決定去上他的課。在柏林接觸了很多生氣勃勃的專業藝術家之後，當創作者的自覺就被激發出來而蠢蠢欲動。

—— 如何選擇你們的第一個駐村目標？

從柏林到各國各地的藝術村、展覽館都是創作的據點

【山下麻衣】
1976
出生於千葉。

2009
完成東京藝術大學研究所美術研究科博士後期課程,主修油畫。

【小林直人】
1974
出生於千葉。

開始搭檔展開雙人活動

2002
完成東京藝術大學研究所美術研究科碩士課程,主修油畫。

第一次海外初體驗

2004
2人連袂至包浩斯造形大學研究所(威瑪〔Weimar〕、德國)短期留學。

2005
以研究生的身分至柏林藝術大學留學。

2006
在朝日新聞文化財團和野村國際文化財團的贊助下,至藝術家國際工作室AKKU(Kunstler・Atelier・AKKU)(伍斯特〔Worcester〕,瑞士)當駐村藝術家。

2007
到什列斯威・霍爾斯坦・藝術家之屋(Schleswig-Holstein kunstlerhaus)(愛格爾芬奴第〔Eckernforde〕、德國)當駐村藝術家。

2008
在田倉染谷當代藝術美術館舉行個展(千葉)「The Small Mountain」。

旅居柏林

2009
在豪瑟藝術之村沃普斯為德(Kuenstle・Hauster・Worpswede)當駐村藝術家。
透過萊比錫國際藝術專案(Leipzig International Art Program)當駐村藝術家。獲得野村財團的贊助,參加「愛知現代美術國際展覽會2010」。
舉行個展「GOING MAIN STREAM 2010」(白塔尼恩藝術村,柏林〔Kunstler Bethanien〕)。

2011
參加「橫濱現代美術國際展覽會2011」。
在田倉染谷當代藝術美術館舉行個展(東京)「The Four Souvenirs and The Book」。
獲得吉野石膏美術振興財團的贊助(國際交流),舉辦個展「Adventure Courage,Love and Friendship」(哥廷根藝術協會〔Goettingen〕,德國)。
現在以文化廳新進藝術家海外進修制度進修員的身分,前往紐約當駐村藝術家代表。暫時住在ISCP(International Center Studio Curatorial Program,國際藝術工作室)。

現在在紐約

左──1000WAVES 2007 HDV 50分15秒 在林肯藝術堡展出的狀況。
右──GOING MAIN STREAM 2010 雙頻錄影機(2Channel Vedio)、小船
協助=愛知現代美術國際展覽會

● 美國、紐約代表駐館藝術家

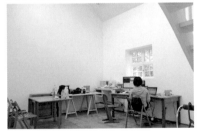

紐約ISCP的工作室。

小 因為我們並不知道什麼樣的藝術村或者是展覽館適合我們,所以就到ResArtists等網站去瀏覽。結果很幸運地就通過了瑞士伍斯特郡AKKU的審核。

AKKU是一所市立的小型藝術村,他們給了我們1年80平米(24.2坪)的工作室,而且藝術家只有我們這一組。這對坦誠面對自己沉思來說,真的是一段美好的時間。

山下 在日本當駐村藝術家有基本條件的限制,而且有義務做地

區交流與發表成果。但是歐洲或是其他國家,很多藝術村就沒有這種限制。因為他們會提供生活費,所以我認為那是一個可以讓藝術家專心製作的環境。

小林 只是像柏林、紐約這種都市型的駐村專案,很多都必須自己付住宿費用、工作室的費用。如果是這種狀況,獲得該國的贊助金就是申請的條件之一了。

山下 如果那個國家有自己所喜歡的作家,可以先去試試看也不錯。我們在日本的時候,就已經非常喜歡瑞士的現代藝術家皮特・弗施利(Peter Fischli)與大衛・魏斯(David Weiss)克里斯坦・揚可夫斯基(Christian Jankowski)等。

好的駐村條件

──瑞士之後,緊接著你們又去了德國的愛格爾芬奴第(Eckernforde)、沃普斯為德

> 經常刻意問自己，
> 這種感覺是日本特有的，
> 還是世界所共有的？

（Kuenstle），這些全都是都市型的藝術村。你們為什麼會做這種選擇？

小林　因為柏林免學費、物價便宜，有很多來自世界各國的美術展覽館、藝術家，而且設備齊全非常方便。不過，去了一趟瑞士我們就知道了，其實有自然風景的環境比都市更讓我們容易創作。當然，如果想製作的作品與研究會、人群、社會有關，都市型的藝術村就比較適合了。總之，要選擇哪一種藝術村，得視目的而定。

—去了那麼多的藝術村、展覽館，你們認為哪裡最好？

山下　沃普斯為德的藝術村。那裡有很多高水準的藝術家。遺憾的是，由於財政困難無法繼續經營下去，所以我們是最後一屆的駐村藝術家了。譬如，我們開口說想在作品上使用陶器，他們就會介紹當地的陶藝家給我們，甚至在專案結束後，還會協助我們企畫舉辦展覽會等等。

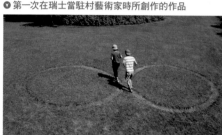

第一次在瑞士當駐村藝術家時所創作的作品

Infinity　2006　HDV　4分38秒

地點與作品的關係

—你們在駐留地如何創作作品？

山下　我們並不是因為要利用駐留地當地的話題來創作作品才移動到駐留的地點的。之前已經沉睡了好一段時間的作品構想，在我們到了某個地方，而且覺得這個地方或許可行的時候，地點和創意就會巧妙聯結在一起變成實作。

小林　有的時候我是因為想發現被自己遺忘的事物，才去當駐村或駐館藝術家的。譬如，住在海的附近，就會發現自己好久沒看海了，於是就會數著浪花開始創作。如果藝術村在森林裡，我就會思考是否要以森林為主題進行創作。

山下　回到日本之後，經過一番搜尋，我們發現日本有用鐵砂製鐵的「踏鞴製鐵」，這是日本特有的一種製鐵方法（鑪、風箱）。從前還用踏鞴製鐵的時候，能夠收集到鐵砂的海岸，就是我們生長的故鄉千葉的海岸。兜了一圈，我們終於完成自己的作品。從最初的點子到成品問世，足足花了好幾年的時間。

意識展覽觀者是誰

—在日本進行製作或在國外進行製作，在意識上有什麼不同？

小林　在日本求學的時候，完全不會想到要對著誰創作，或者作

小林　例如現在「橫濱現代美術國際展覽會2011」，展示了我們收集鐵砂所製作的湯匙。這件作品一開始其實是在柏林製作的。由於在柏林完全收集不到鐵砂，所以這個創意就暫時停擺了。

在沃普斯為德創作

Forest Dishes　2010
陶瓷（直徑17～26公分）
DVD（Slideshow 3分30秒）

品出來之後要給誰看。但是在國外，我就會經常針對每一種感覺，刻意問自己這是日本特有的，還是世界共有的感覺。

山下　對於獨特的文化背景，在常識不足的情況下，我會盡可能避免傳達，也就是不依賴語言。用英文我就更無法解釋那些細微的差別。因為只能捨棄語言用作品來詮釋，所以不管是好是壞，我都會希望所呈現出來的作品是清楚易解的。另外，從兩個人共同製作的性質上來說，如果我們之間有任何說不清的地方就不能付諸行動，所以我們的作品絕對沒有一點「曖昧」。

小林　是的。我們的作品就是單純、簡單，連孩子們都看得懂。

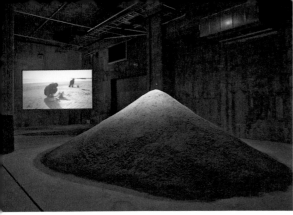

▲ 從柏林開始，在千葉之海開花結果的作品
A Spoon Made From The Land　2010
影像裝置藝術（Video installation）（11分）、鐵製的湯匙、砂。
在「橫濱現代美術國際展覽會2011」的展示情形。

保持製作風格的完整
—透過駐村館的經驗，你們是否意識到了什麼？

山下　我們對於旅居國外的日本作家的作品，與住在日本國內的作家的作品相異之處，非常感興趣。所以還曾經透過一個企畫案，收集了有旅居國外經驗的日本作家的映像作品，在藝術村的開放式工作室讓大家欣賞。我們這麼做的目的，不是要導出到底有什麼不同的結論，而是認為我們必須要對不同的地方有份自己的期待。

小林　在不同的藝術村移動當中，如果想一身輕時，我們就會只帶著一只皮箱行動，而且只能製作映像作品；也就是必須讓作品配合移動的方法。另外，我們對於停留的地點也不會有過多的期待。反正去了那裡就自然會有奇妙的事情發生。

山下　我們不會選擇短期的專案。因為到了一個地方之後，要從有感覺到製作出作品，至少需要半年的時間。所以不論碰到什麼狀況，我們都會穩住自己的步調。

小林　要堅守自己的創作規則。

山下　每一次換一個駐村地點的時候，我們就會有一種連同工作室都一塊搬家的感覺。因為不知道到了目的地之後要做什麼，所以從攝影器材到所有的家，總是二、三十個紙箱一塊大遷徙。（笑）

> 移動的時候，
> 總是會有連同工作室
> 都搬家的感覺！

—從今年5月，你們就駐進了紐約的ISCP呢！

山下　因為我們之前沒有到過紐約，所以我想如果紐約能夠成為我們的踏板就再好不過了。因此就做了這個選擇。德國的生活步調比較慢，紐約則是充滿速度感的都市。這兩種感覺完全不同。

小林　ISCP會提供1年2次開放式工作室，及1個月2次讓策展人來簡單看作品的機會，而且通常還會與附近大學的專案一塊並行。在這種不同於以往的積極氛圍之下，我們雖然會覺得比較刺激也比較緊張，但是有壓力或許就能夠創作出更好的作品。我們非常期待。

Case 4

以倫敦為基地持續製作活動
Sawa Hiraki

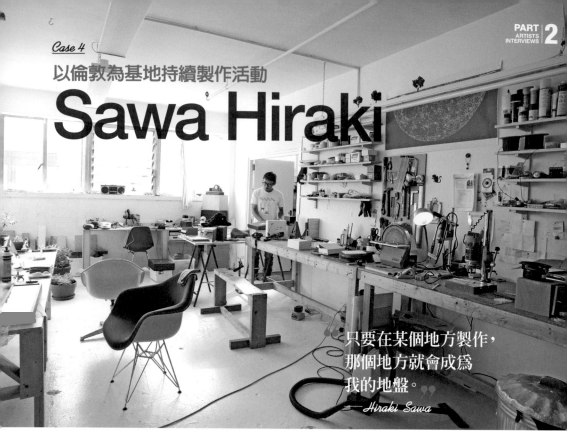

只要在某個地方製作，
那個地方就會成為
我的地盤。
── Hiraki Sawa

在倫敦的工作室。

一架架小飛機在倫敦平凡的寓所飛來飛去的幻想影像《dwelling》。2002年，Sawa Hiraki在倫敦留學的時候，就因為這件在租屋處所創作的作品受到注目，而踏出現在活躍的第一步。現在我們就來了解事情的來龍去脈及契機。

老師問我「你希望在哪裡展出這段影片？」的畫面，我到現在都還記憶猶新。是像電影院那種地方？還是像無法控制人會有什麼反應的畫廊那種地方？我的回答是「這是雕刻作品，當然在畫廊」，我的聲音充滿了年輕人的鏗鏘有力（笑）。從這件事情我學習到了一種姿態。就是當我的東西要被當作美術作品展出時，在無法預測觀眾會從哪裡開始看我的影片，或者是看到哪裡就不看的狀況下，我該如何製作的姿態。直到現在我還是把影像當成立體的作品在處理。

── 怎麼會到倫敦留學的？

Sawa 唸高中的時候我就想走創作的路，所以考進了日本的美術大學。可是考上之後卻常常以生病為藉口逃避考試。因此姊姊就把當時她所留學的東倫敦大學的關係人介紹給我認識。我因為聽了這個人的話而到倫敦留學。

── 當時你在大學都上了哪些課程？

Sawa 第1年是基礎課程。後來的主修課程，我選擇了雕刻。東倫敦大學的校風非常自由，學生們可以透過不同的媒材，擁有各式各樣的經驗。我就在雕刻作品中加入了8釐米的影片。當時

以《dwelling》掌握契機

── 為什麼你會選擇影像做為自己的媒體工具？

Sawa 進入斯萊德藝術大學研究所之前，我因為幫朋友的忙而開始使用影像編輯軟體，這才發現它竟然是自己最容易表現的媒材。在研究所裡我主修的是雕刻，但是在處理影像的過程中，

留學倫敦
培養出立體的影像

dwelling 2002
視覺裝置藝術作品。

我認為影像和專業的雕刻主題是非常相配的。當然，老師也丟出了很多問題，例如「你要怎麼呈現？你要吸引誰的視線？」讓我去思考。就在思考的過程中，《dwelling》誕生了。《dwelling》在「New Contemporaries」（英國新人躍龍門的公募展）中獲得入選，並在寇恩畫廊、Ota Fine Arts有了展出的機會。如果不是這樣，或許我就不會再繼續留在英國。雖然在這之前我曾經與朋友一起辦過製作展覽會，但是來說，公募展就具有某種特別的意義了。我認為在高注目度的場所展出作品是非常重要的。

留英經驗的收穫

——留學的經驗可以有效運用在哪一方面？

Sawa 藉由生活場所的改變，可以擁有很多不同的初體驗。透過文化的不同，我終於知道自己是個日本人。這種真實的體驗，力量非常強大。這也是確認自己位置的好機會。在真實生活中的這些經驗，我認為都可以反映在製作活動或作品當中。

——獲得碩士學位之後，為什麼

——你認為什麼樣的環境，才是「理想的創作環境」？

Sawa 從保證會給你一個製作地方的學校畢業之後，我就好像突然跳進了一個深不可測的泳池裡，在不知道該怎麼浮上水面的狀態下不斷嘗到失敗的滋味。但是現在，只要在某個地方製作，

還是選擇繼續在英國創作？

Sawa 在英國的第7年，也就是我25歲那年，我曾經想回去。但是大田秀則先生（Ota Fine Arts的代表）一句「要回去隨時都可以回去」打動了我的心。我就一直待到現在了。

以前，我在自己的住處製作作品。借了那個地方就會成為我的地盤，而且我還會再繼續換地方。

● 想像立體的影像持續創作

Hako 2007
多媒體影像裝置藝術作品。

材料創作新的作品就會搬家。借了工作室之後，我把所有的攝影機器都組裝成套就定位，讓自己在工作室裡就可以製作作品。《hako》（2007）就是在這種狀況下完成的。我認為這就是一種不一樣的擴展方式。今年我打算離開倫敦製作作品；所以今後會如何，又是一大挑戰。

的時候，每次為了尋找拍攝素

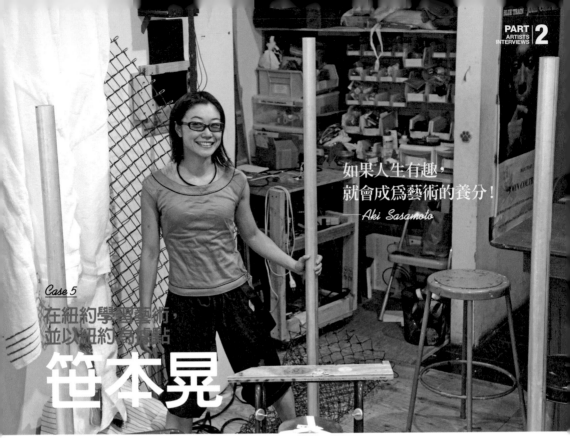

如果人生有趣，
就會成為藝術的養分！
——Aki Sasamoto

Case 5

在紐約學習藝術，
並以紐約為據點

笹本晃

在紐約的工作室。

以混沌理論（Chaos theory）、複雜科學（complexity science）的系統等數學概念為背景，創作裝置藝術作品、從事表演工作的笹本晃，高中時曾周遊英國和美國，後來在紐約邂逅了藝術。本篇就為大家專訪以紐約為據點擴展活動範圍的笹本。

——為什麼高中會到英國留學，後來又到美國去唸大學？

笹本 高二的時候，為了升學盲目唸書的同時，我對茫茫的未來人生，也就是對不明確的現狀感到不滿。我記得非常清楚，當時的直覺就是「留學就是一張到另外一個世界的車票」。拿到獎學金後，我就決定出國留學。在英國的大西洋聯合學院，我和來自97個國家、靠獎學金留學的學生一起在宿舍生活，培養出了挑戰的精神和反骨的精神。畢業後，我對美國的博雅教育方針（譯按：liberal arts，通識教育、通才

教育）有興趣，所以就將兩個獎學金合併使用，到位於康乃爾克州米德爾敦鎮的衛斯理大學繼續深造。入學前，我本來想讀心理學或數學，但是試上了實驗音樂和舞蹈的課之後，我就瘋狂地愛上了。等到有所驚覺時，我已經在主修舞蹈和設計繪畫（studio art，室內藝術）的情形下畢業了。

——畢業後，為什麼要以紐約為據點？

笹本 我想看看自己可以靠舞蹈撐到什麼時候，所以就在紐約開始生活了。第1年，幾乎沒有什麼可以發表自己作品的機會。剛開始能夠接受我們這種實驗性質表演的地方，只有位於皇后區的巧克力工廠劇場。現在我和這裡的工作人員及舞蹈老師仍然如同戰友一般共事。

——在哥倫比亞大學所獲得的人際關係

——讀研究所的收穫是什麼？

Biography
把紐約的生活當作肢體表現的題材！

1980
出生於橫濱

留學英國

1999
自大西洋聯合學院（United World College of the Atlantic）畢業。

2004
自衛斯理大學（Wesleyan University，康乃狄克州米德爾敦鎮）畢業。除了立志當數學家之外，也熱衷跳舞。

在紐約生活

2007
完成哥倫比亞大學研究所視覺藝術學院MAF（藝術碩士，Master of Fine Arts）的課程。

2008
參加橫濱現代美術國際展覽會2008團展「Freeway Balconies（高速公路陽台）」（古根漢美術館，柏林）。

2009
和音樂家莫瑪斯（Momus）舉行聯展「Love is the End of Art」（Zac Furer Gallery，紐約）。參加團展「One Minute More」（The kitchen，紐約）。

2010
參加惠特尼雙年展2010（Whitney Biennial 2010，紐約）。參加團展「Greater New York；5 Year Review」（PS1現代藝術中心、紐約近代現館）。參與「100 Years of Performance」（車庫當代文化藝術中心，莫斯科）。

在日本舉行的第一次個展

2011
以文化廳新進藝術家海外進修制度進修員身分駐留紐約（～2012）。舉行個展「Strange Attractors（奇異吸引力）」（Take Ninagawa〔竹蜻川〕美術畫廊，東京東麻布）。

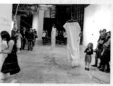

Beauty Lines
2010
曾在車庫當代文化藝術中心內表演的情景

笹本　進了哥倫比亞大學研究所之後，我終於可以和藝術家們聯結在一塊兒了。有正式學籍才能使用工作室的時間。由於同年代讀的視覺藝術系，會給學生2年的策展人和教授們會頻繁地造訪，所以與藝術相關人士之間的交流機會，當然也就跟著增加了。事實上，我和投緣的策展人一直都工作得很順利。尤其是和同世代的策展人，我們都非常珍惜彼此的緣份。

另外，像瑞克里特·提拉凡尼加（Rirkrit Tiravanija）、約翰·凱斯勒（John Kessler）等在第一

線十分活躍的創作者到學校教書之後，我更可以針對偉大的藝術家或者其他領域的專業做無止盡的學習，這一點對於我現在的作風或許有相當大的影響。校內校外有很多藝術活動、學術演講，也是在紐約讀研究所的一大優點。

紐約的魅力在於豐富的多樣性和對新文化的包容。只是要在不受藝術飽和的狀況捉弄下，保有堅強的精神真的很不容易。紐約的生活費很高，這讓我們無法將所有的精神全都放在藝術上。所以我常覺得在紐約生活，一定要

此對我而言，住在刺激、饒富變化的都市是十分重要的。

但是另一方面，如果我以自己的生活為題材，連表演也是在自己的時候，又會常常陷入自我了結的風格裡。說得具體一點就是我會覺得窒息，而必須要定期把視線轉移到外面。我會成立「Culture push」（笹本著手成立的非營利機構。舉辦異領域的交流活動）、到教育機構演講就是因為這個緣故。但是，在這些地方所產生的新邂逅，反而又讓我獲得許多的創作材料，也是非常有趣的一面。

事先有周詳的計畫。

讓日常的刺激轉化成藝術的養分！

——場所會為創作活動帶來什麼樣的影響？

笹本　就我來說，因為我會受都市和製作環境的影響，所以我認為人生如果有趣，就會成為藝術養分。這沒什麼不可思議的。思考並分析自己的精神狀況、日常生活，就可以把意識放在自己認為有趣的事物之上。因

▼決定人形靶姿勢之後，展開柔軟的變化

Strange Attractors（奇異吸引力）2010
現場表演、裝置藝術作品、複合媒材
Courtesy of the artist and Take Ninagawa,Tokyo　Photo by Kei Okano

實踐術

專業人士的

本期將介紹尋找工作室的訣竅、前輩留學經驗、
以及作品集的製作方式等，關於創作外的資訊與戰力提升的技巧。
希望能讓大家在尋找自己的表現法與活動據點、擴展活動層面時，能有個參考依據。
就讓我們從這些藝術家的經驗談，還有藝術前線的專家所給的意見中，
學會實踐祕技，跳脫現狀、更上層樓吧！

Izuru＝Aminaka插畫
Illustration by Izuru Aminaka

CONTENTS

在什麼樣的工作室創作?

藝術家究竟都選擇什麼樣的環境來當他們的創作基地呢?
來聽這些藝術家是怎麼考量創作型態與預算等各自的情況,
打造出一個充滿個人風味的工作室。

藤田千彩=編輯　櫻井Rokusuke(P.54、P.56)＋石川奈都子(P.55)=攝影　蘇文淑=譯
Edit by Chisai Fujita　Photo by Rokusuke Sakurai(P.54、P.56)＋Natsuko Ishikawa(P.55)

受訪者
藝術家石井友人

Ishii Tomohito　1981年生於東京,主要從事以既有影像為基礎的繪畫創作。主要個展有2010年於東京Gallery aM之《複合迴路vol.6 石井友人展》。

Case 1
平價租下個人的創作空間
自宅兼工作室

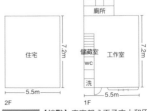

Q1 為什麼想 把住家跟工作室合併?

我大學剛畢業的時候其實是跟四個朋友合租工作室,可是大家一直待在同一個地方,想法不小心就愈來愈像,我覺得,藝術應該是一個人去面對的世界,所以就趁著更新合約時搬出來。那時候我主要是在房仲網頁上找工作室,不過住宅類的物件有一些改裝限制,空間也不夠大,我一個人租倉庫或廠房又太大了,所以就把目標集中在「店面類」的物件上。就這麼找了2、3個月後,在八王子這裡找到一個可以隨意改裝的地方。

Q2 實際使用覺得如何?

我拆掉原本是餐飲店的一樓天花板,把這邊改成了工作室,二樓則維持原樣,當成住家。這個工作室是很簡單的白牆空間,大小約30㎡,足夠我創作跟擺放作品,所以我很滿意。工作室設在家裡的話,很容易會變成生活裡到處都充滿了作品,所以心情調適上比較辛苦。可是往好處看的話,這樣也比較不會浪費時間,也不會在乎別人想法。加上八王子這邊有不少藝大,我因此認識了很多年輕熱情的藝術家,從他們身上得到了很多創作活力。

Point 2
請業者幫忙拆除家具跟電線等需要大改裝的部分。「裝修費會比其他類型的貴,所以如果想租店面,要先考量預算。」

Point 1
把舊餐飲店的店鋪改成住宅兼工作室,外觀上維持原樣,招牌也還留著,可是裡頭的一樓變成了工作室,二樓則當成住家。

2F		1F
住宅　7.2m × 5.5m	儲藏室 / WC / 洗	廁所 / 工作室　7.2m × 5.5m

DATA 【地點】東京都八王子市大和田
【面積】81.81㎡(工作室30㎡)

54

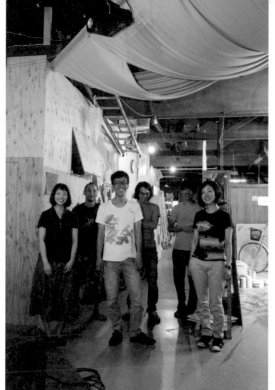

Case 2
物美價廉！京都廢酒廠再利用

分租工作室

受訪者
分租「GURA」工作室的7位藝術家
八雄（畑昂太）、田中良、宮永亮、貴志真生也、
河野如華、岡村優太、古賀睦

除了岡村畢業於京都精華大學外，其他六人皆來自京都市立藝術
大學。目前成員裡有畫家、影像創作者與表演藝術者等介於
23～30歲的各領域藝術家。照片由左至右為古賀、八雄、田
中、宮永、岡村、河野（拍照時貴志不在）。http://www.gura-
kyoto.com

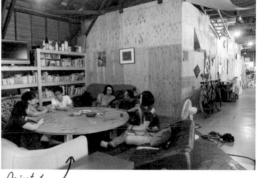

Point 1

活用寬敞的公共空間，不時舉
辦活動等等，招攬同好前來這
個開放空間齊聚一堂。「房東
從來沒抱怨過我們在他的土地
上辦活動，一天到晚有人進進
出出之類的事，真的很感謝
他。」（八雄）

Point 2

用牆壁與布簾隔出各自的創作
空間。照片為宮永亮的地盤，
他在GURA裡也另有其他居住
空間。

Q1 當初分租工作室的經過是如何？

其實我們最初的考量還是經濟，雖然京都的房租比較
便宜，可是從藝大畢業後就想有間自己的工作室還是很
奢侈。我和八雄、田中3人，剛好在大學時是熱門音樂社
的學長學弟，所以就一起找能分租的工作室。（宮永）

我本來做的就是現場即興繪畫，所以與其一個人關起
門來埋頭苦做，比較想要待在開放一點的分租工作室
裡。這個地方是透過京都房仲業者「ROOM
MARKET」所介紹，我們也一看就很喜歡。房東以前做
釀酒生意，這裡就是他的酒廠。空間很大，所以我們找
了大學時的學弟跟其他朋友一起來租。2009年春天時，
我們6個人合租了這間工作室，現在則增為7人。（八
雄）

Q2 怎麼使用這個空間？

這個地方很大，有244㎡，所以我們設置一個很大
的公共空間，算是這裡的特徵。每2個月左右會辦一次
活動，由成員或其他朋友提案，內容相當多元。至於
各自的創作空間則簡單地以隔間來區隔。（八雄）

Q3 分租工作室有什麼好處嗎？

我希望工作室不僅僅是一個工作場所，也是能讓自
己與人、事、物接觸的地方，引發各種感知與思考，
所以現在這種時常能帶來刺激的環境，我覺得很滿
意。（貴志）

好處是可以共享資訊技術。GURA會定期舉辦活
動，雖然幫忙時不能專心做自己的事，可是新鮮有趣
就好了。（田中）

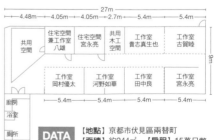

```
              27m
 4.48m  4.05m  4.05m  2.7m   5.4m    5.4m
┌────┬─────┬─────┬────┬──────┬──────┐
│    │住宅空間│住宅空間│共用│工作室 │工作室 │
│共用│兼工作室│宮永亮 │木工│貴志真生也│古賀睦│ 9m
│空間│八雄  │    │空間│      │      │
│    ├─────┼─────┴────┼──────┼──────┤
│    │工作室 │工作室      │工作室 │工作室 │
│    │岡村優太│河野如華    │田中良 │宮永亮 │
└─┬──┴─────┴──────────┴──────┴──────┘
廚房  5.4m    5.4m     5.4m    5.4m
浴室
廁所
```

DATA 【地點】京都市伏見區兩替町
【面積】約244㎡ 【房租】15萬日幣

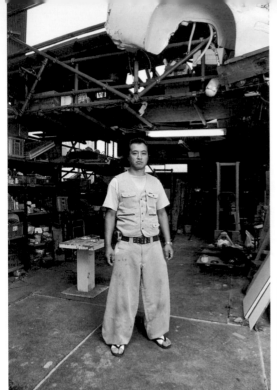

就是要做大件作品！

親手蓋工作室

受訪者
藝術家
久保田弘成

Kubota Hironari　1974年生於長野，主要以車子、船與自己的身體等物件來進行大規模創作。近年的主要聯展有2009年《日常‧異場》展（神奈川縣民中心展覽館、橫濱）等。
http://www.roofhp.com/kubota

Point 1

親手蓋的四棟工作室裡有三棟分租給其他藝術家。照片為第二工作室，由2位藝術家共用，也共享工具等用品。

Q1 為什麼會想自己蓋工作室呢？

因為我希望大學畢業後還能繼續創作大型作品。在學校時，工具設備都由學校提供，可是畢了業後就要從什麼都沒有的狀態開始奮鬥起。我想，每個藝大畢業的學生都會面臨這種困境吧。我不希望因為環境改變所以作品就得跟著變，於是花了一陣子時間尋找大型的工作室。那時打工的地方有個配管師傅，介紹給我這塊地。第一次來時我真的被這裡茂密的竹林嚇了一跳，光是拿電鋸把全部竹子鋸掉跟整地就花了我2年。接著，又從打工處撿來不要的水管跟鍍鋅板，全都自己親手蓋。花了2年才蓋好第一棟，等到了第8年左右才終於把電給接通。這棟工作室的天花有5米高，連重機都進得來唷！第一棟工作室的空間有90㎡，就算是創作很大的作品也沒問題。

Point 2

親自把田裡的竹林開墾成工作室。一開始時連通往基地的路都沒有，只好開牽引機在田裡來回幾次，壓出一條通道（照片前方）。

Q2 現在的實際使用情況如何？

我這裡有所有雕刻時要用到的工具，如果要創作大規模的作品，也可以把起重機給開進來。我只要一覺得空間不夠，就會開始蓋其他工作室。從來到這裡已經是第15年了，現在這裡已經有了四棟工作室。如今我的活動很多都在海外進行，用船跟車子之類的物件做成的作品比這個工作室還大，所以我大多都直接在當地製作，很少用到這個工作室。因此我把其他三棟分租給其他的藝術家，每棟都有1、2個人使用。

持續創作大件作品，照片為2008年時於愛爾蘭發表之《泥句崇拜》。

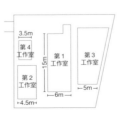

```
      3.5m
┌──────┐
│ 第4  │ ┌──────┐ ┌──────┐
│ 工作室│ │      │ │      │
│      │ │ 第1  │ │ 第3  │  15m
├──────┤ │ 工作室│ │ 工作室│
│      │ │      │ │      │
│ 第2  │ └──────┘ └──────┘
│ 工作室│   6m      5m
└──────┘
 4.5m
```

DATA 【地點】東京都東村山中央
【面積】共200㎡（4棟各為90㎡、60㎡、36㎡、12.3㎡）

56

仲介資訊

以下介紹能讓人安心委託、並且仲介工作室物件的
房仲業者，請其推薦相關物件。

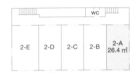

東京

山響工務店
名氣響徹武藏野美術大學的學生圈！
經手許多工作室物件。

這家房仲業者就位在武藏野美術大學的正門口，由於地緣關係，
許多工作室物件都委託他們處理，包括2001年時被興建為工作室
大樓、目前已有許多藝術家進駐的「未來工房」。

🏠 小平市小川町1-757
☎ 042-342-0303

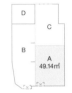

幸工房（2-A）
【地點】立川市幸町
【房租】3萬5千＋雜費2千×人數
（禮金1、押金1）（日幣）
【面積】26.4㎡

寶島工房（A）
【地點】東村山市富士見町
【房租】6萬＋2000日幣
【面積】49.14㎡（A）

大阪

支援北加賀屋地區的
Creative Village計畫

千島土地

千島土地將大阪市住之江區的北加賀地區，一些閒置不用的土地
與物件重新整理為工作室與創作者的辦公室。他們希望透過這項
活動將這些空間再利用，形成「集聚藝術與文化的創作基地」。
這個計畫於2009年起舉辦，目前已有工作室與畫廊營運。

🏠 大阪市住之江區北加賀屋2-11-8 ☎ 06-6681-6151
🖰 kitakagaya-cv.net（網頁裡也有物件資訊）

【地點】大阪市住之江區北加賀屋
【房租】請洽詢（提供藝術家低於市場
行情的租金）
【面積】43.81㎡（1F）、42.70㎡（2F）
＊僅提供藝術家或創作者等創作活動
的個人與團體使用，需接受事前審
查。

京都

解決顧客對於京都特有的
不動產相關疑問

ROOM MARKET

無論是年代古遠的町家、洋房、倉庫或庫房，為了解決顧客對歷
史悠久的京都所抱持的各種土地疑問，成立了這家公司。除提供
改裝諮詢外，也仲介給許多活躍於京都的藝術家與工藝家工作
室。P.55所介紹由廢酒廠改成GURA工作室，也是它們的物件。

🏠 京都市左京區岡崎北御所町56-4 ☎ 075-752-0416
🖰 http://www.roommarket.jp/

海外工作室情況

在海外租工作室時要注意哪些事項？
又有什麼屬於當地特有的情況呢？

柏林 Kanaimiki=文

Q1 柏林租屋情況？

這裡每家房仲業者的規定都不太一樣，不過，租屋時通常要
求提供收入證明，假使沒有固定的收入，就必須有保證人的書類
證明或教授推薦函。有些分租的工作室則要求這些手續。由柏林
市政府經營的BBK Studio會在網頁上刊登待租工作室的資訊，
吸引不少創作者瀏覽。BBK Berlin的工作室還會提供各種大件
雕刻作品的製作工具，因此吸引多來自歐洲各地的藝術家。

另外還有一個很方便的房仲網頁，除了有工作室物件外，還
提供住宅資訊，是Immobilien Scout 24（http://www.
immobilienscout24.de）。這個房仲網頁在當地相當知名，仲
介許多工作室、住宅及辦公室。

●bbk berlin GmbH
🏠 Köthener Straße 44 10963 Berlin
🖰 www.bbk-kulturwerk.de/con/kulturwerk

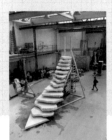

旅居柏林的藝術家和田禮治於
BBK Studio創作時的情景。

紐約 藤森愛實=文

Q1 如果想在紐約租工作室，有什麼方法嗎？

如果想找空公寓或辦公室，可以檢查報紙的房仲版或
「craigslist」之類的網路佈告欄。藝術家專用的工作室很少，所
以大家通常會短期承租（sublet）或分租一部分的空間使用。這
種情況就要透過打聽，跟同樣從事創作的朋友詢問或寫電郵去
問，也可以透過藝術家大樓的管理者洽詢。

Q2 藝術家大樓是什麼樣的場所？

在紐約，有些辦公大樓專門出租給藝術家、設計師跟藝術團
體等創作者使用，例如雀兒喜畫廊街裡就有Naftali大樓，布魯克
林DUMBO區有一些規模龐大的大樓等，不過這些大樓裡沒有住
宿設備。有興趣的話可以利用公開參觀的機會（open studio）
進去參觀，或直接問管理員能不能讓你看一下。目前規模最大的
藝術家大樓位於布魯克林的Gowanus區裡。

●Naftali Building for the Arts
🏠 526 West 26th Street New York, NY 10001
●The Old American Can Factory/ Gowanus Brooklyn
🏠 232 Third Street Brooklyn, NY 11215
🖰 www.xoprojects.com/places_oac_1.html

Gowanus區裡的藝術家大樓
「232 Factory」
（舊罐頭工廠）
Photo by Manami Fujimori

哪些城市提供藝術家
友善的環境?

哪些城市適合藝術家居住呢?以下就從文化政策、教育與人際關係等面向,
來介紹不同城市給藝術家的種種支援。
一起來尋找最適合您的城市吧!

伊東豊子+岩切澤+Kanai Miki+桑島千春+鳥本健太+永峰美佳+藤森愛實=文　蘇文淑=譯

Text by Toyoko Ito+Mio Iwakiri+Miki Kanai+Chiharu Kuwajima+
Kenta Torimoto+Mika Nagamine+Manami Fujimori

● *Japan*
橫濱・仙台・金澤

受訪者
文化經濟學家
佐佐木雅幸

Sasaki Masayuki大阪市立大學教
授。大阪市立大學都市研究廣場所
長、NPO法人都市文化創造機構理
事長。1949年生於愛知縣。
www.creative-city.net

橫濱

讓藝術創作力成為
城鄉建設的重心

　橫濱從2004年起,開始將藝術的創造力活用於城鄉
建設與促進經濟發展上。透過「橫濱‧文化藝術創造
都市」(Creative City‧Yokohama)這個構想,它們
支援在橫濱從事創作的藝術家、創作者、NPO、企業
以及學校,由橫濱市與橫濱市立藝術文化振興財團共
同成立了「橫濱藝術發展委員會」(Arts Commission
Yokohama,簡稱ACY),來作為活動的推廣窗口。當
您造訪橫濱創造都市中心內的ACY時,那些常駐於
此、立志成為橫濱藝術引介人的工作人員,會提供您
關於活動據點、會場、求才及支援制度等各種資訊。
例如,當您想找一間工作室或畫廊、住宅時,他們會
提供您關於活動據點的建議,或透過「藝術不動產」
(為了開發出能讓藝術家停留與居住的空間,與產權
所有人共同裝修房屋、招攬出租者的示範組織)來介
紹合適的物件,這些實際的支援服務正是它們的特色
之一。此外,橫濱還成立了「ACY‧Art Data Bank」
這個單位來蒐集與整理藝術家資料,在藝術家與市內
的行政機關、企業、學校、市民團體間架構起一道橋
樑,協助將活動層面往外擴大。

仙台

支援無形的藝術活動

　仙台曾於2009年獲頒文化廳長官表彰獎(文化藝術
創造都市部門),對於影像、音樂與戲劇方面的支援一
向不遺餘力。在影像方面,以仙台媒體中心為據點,
積極提供工作室與器材租借服務,並舉辦技術研習講
座與工作營等活動。每年更以「仙台短片電影節」來
發掘新秀。此外,更在「樂都、劇都」的口號下,提
供喜愛音樂戲劇活動的市民各種表演機會,例如舉辦
音樂比賽或成立戲劇設施「10-BOX」等。仙台市的
市民文化事業團也提供十分充足的支援制度。雖然
2011年受強震影響,歷年的例行活動有所變動,但今
後必能浴火重生,再次展翅高飛。

金澤

揉合傳統與創新、培育人才

　金澤市在1995年時研擬出了「金澤北世界都市構
想」,將振興藝術文化作為是城鄉建設的一環,積極
投入。金澤於市內10個地點設置了藝術文化設施,作
為創作者練習與發表各種創作的場所,其中包含1996
年改建自紡織工廠倉庫的「金澤市民藝術村」。此外,
「金澤美術工藝大學」與「金澤卯辰山工藝工房」等
也積極培育當代藝術與傳統文化相關人才。金澤的特
徵之一,在於將城鄉建設與人才支援結合成為一體,
例如將民宅改建為工房兼畫廊,出租給創作者,支持
年輕藝術家獨立制度。此外,金澤21世紀美術館業已
成為現代藝術活動的推廣中心,將藝術滲透城市各
處。主題式展覽會「藝術平台ART PLATFORM」更
在城市中創造出了許多的藝術小基地呢!

橫濱創造藝術中心(YCC)

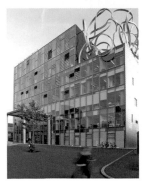

倫敦大學
金匠學院外觀
Photo Courtesy of
Goldsmiths,
University of London

※ *U.K.*

倫敦大學

生活費
- 地下鐵單一起訖區間（Zone 1）＝1.9鎊
- 咖啡廳午餐＝6鎊～　• 房租＝每月300～600鎊～
【1鎊＝約新台幣49元】

受訪者
藝術新聞工作者伊東豐子

Ito Toyoko 旅居倫敦，「fogless」站主。
http://www.fogless.net/

① 知名藝大雲集，積極招攬留學生

倫敦有許多享譽國際的藝術大學，包括從1990年後便孕育出許多YBA（Young British Artist）的金匠學院（Goldsmiths）。這些學校與倫敦這個民族大熔爐一樣，都對留學生抱持著積極開放的態度。其中又以由6所學院組成的倫敦藝術大學為最，其留學生比例甚至高達整體四成左右。在英國的藝術教育中，「crit」（即critique）是項為人所熟知的團體作品討論會，能藉由互品品評，來淬鍊彼此對於自我作品的邏輯分析、向他人傳達的說明技巧等。此外，也有些藝術大學會特別為留學生提供選考科目的英語進修班。

② 完善的藝術設施

倫敦的另一大強項是擁有畫廊、美術館、現代藝術獎項、藝展與拍賣會等非常完善的藝術設施，規模可說是全歐第一呢！不管是泰特當代美術館（Tate Modern）、泰納獎（Turner Prize）或斐列茲藝術博覽會（Frieze Art Fair）等，有許多都是全球藝術界中舉足輕重的權威指標。再加上倫敦與紐約相比之下，在當代藝術的起步較晚，因此目前仍接二連三地成立許多新畫廊，並進行各項創新活動。以沙奇畫廊（Saatchi Gallery）為首的諸多藏家及藝術經理人也都戮力於發掘明日之星。因此，對於年輕創作者而言，倫敦可說是充滿機會的一座城市！

■ *Deutschland*

柏林

生活費
- 地下鐵單一起訖區間（Zone 1）＝1.40歐
- 咖啡廳午餐＝3.50歐～
- 房租＝每月250歐～　【1歐＝約新台幣42元】

受訪者
藝評人Kanai Miki

Kanai Miki 旅居柏林，除為藝術與文化雜誌撰稿外，並參與日本及德國的展覽企畫。http://popinglog.cocolog-nifty.com

① 歐洲的藝術中心

在柏林，到處充斥著遇見全球各地當紅藝術家的機會。可以發覺這裡有許多年輕的創作者在持續創作的同時，也為活躍於國際藝術舞台的明星級藝術家當助手，或在畫廊裡從事技術層面的工作。他們在這段擔任助手的期間，可以累積經驗，也能擴展人脈。對日本或其他國家的策展人及藝術工作者而言，柏林也是一座匯集了明日之星的大寶庫。不管藝術工作者是想為威尼斯雙年展或米蘭3年展等任何一場國際展覽做準備，都絕不可錯過柏林這個藝術盛都。在此創作與發表，有較高的機會受到伯樂賞識！

② 較易拿到藝術家簽證

在以藝術家身分滯留當地活動的簽證取得上，柏林抱持比較開放的態度。因此有許多人從大學畢業之後，仍以柏林為創作據點。另一件令人感到安心的，是外國人也能加入為藝術家成立的健保制度。假使能學會德語、融入當地社會，那就更好不過了。此外，低廉的生活費也令人難以抗拒。這裡的大學如果不是免學費，就是僅收極其低廉的學費，因此即便還沒熬出頭，也不用四處打工。可以在最低限度的生活水準內，確保足夠的創作時間。有些人也會先以打工簽證入國，等生活安定之後再轉換為藝術家簽證。

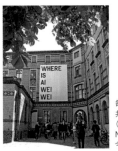

每年春天柏林的主要畫廊都會共同舉辦「柏林畫廊週末展」（Gallery Weekend Berlin），Neugerriemschneider畫廊今年舉辦的是〈艾未未展〉。

雀兒喜畫廊區的26街擁有Greene Naftali Gallery在內的多家畫廊。與創作者工作室進駐的大樓（包括杉本博司工作室）。

🇹🇼 *Taiwan*
台北

生活費

- 捷運單一起訖區間＝20～30新台幣
- 小餐館午餐＝50～80新台幣
- 每月8000～10000新台幣（依生活習慣而異）

受訪者
藝術撰稿人、譯者岩切澪

Iwakiri Mio　2000年起旅居台北。曾任亞洲藝術文獻庫台灣研究員、伊通公園國際關係協調人，現為自由撰稿人，文章散見台日各大藝術雜誌。

① 藝術圈子小而美，易掌握機會

　　每週末出席各展覽開幕酒會，就會發現出席者常是同一圈子的人，因此只要勤快參加，很快就能認識各大藝術經紀、策展人、藝評家、藝術家與藏家等藝術圈內活躍份子。除了台北以外，台灣南部（高雄橋頭糖廠藝術村與嘉義鐵道藝術村等）與中部（台中20號倉庫等）也提供了駐村機會，雖然條件各異，但喜歡台灣的人可以利用這些機會多次訪台。其實很多藝術家就透過了這種活動，多次訪台！

② 人情濃郁、對日友善

　　台灣曾在日本的統治下經歷過50年歲月，因此雖然地處華人圈，卻四處殘留著日本文化餘韻。從東日本大地震後台灣捐款之多，也看得出台灣人對於日本人的友善。台灣無論在居住或活動上都極其便利，而台灣人民生性友善，捷運或巴士上常能看見讓座給長者、孕婦或帶著小孩的人的畫面。雖然有些人會覺得有點煩，但台灣人真的很熱心助人。台灣或許是個讓日本人覺得仍保有往昔日本農村社會那諸多良善美德的國家。

2010年台北雙年展會場。照片中的攝影作品為Superflex的《Free Beer Taiwan》（2010）

🇺🇸 *U.S.A*
紐約

生活費

- 地下鐵＝2.25美元　● 咖啡廳午餐＝12美元～
- 房租＝每月1200美元～
【1美元＝約30.33新台幣】

受訪者
藝術新聞工作者藤森愛實

Fujimori Manami　1985年起旅居紐約，擅長由當代藝術的角度來切入文化評論。

① 畫廊網絡蓬勃興旺

　　從雀兒喜、蘇活區、下東城區、上城麥迪遜大道到河對岸的布魯克林區，畫廊區密集度世界第一。在這個城市裡，除了當代藝術外，還能看到19、20世紀的藝術傑作、196、70年代的藝術脈絡，供人比較與吸收。是能免費徜徉在藝術環境中學習的環境。紐約的新畫廊、主流畫廊與大型畫廊間雖然彼此競爭，但也互相提攜，再加上風格強烈的畫廊經紀，共同開創出活力滿揚的藝術世界。在這兒，當親眼看過畫廊複雜又充滿朝氣的體系作業後，必能對創作帶來極大衝擊。

② 奠定人脈基礎的最佳地點

　　紐約提供各種年輕創作者得以存活下來的生存機會，包括去藝術大學上課、住進藝術家大樓或在畫廊跟知名藝術家的工作室裡工作。這裡也有完善的實習體系，即使不能馬上變成正式員工，也能找到進入藝術界的各種機會。在人際關係上也擁有不干涉別人、只熱衷於討論藝術話題的特色。此外，這裡也已建立起對人才珍惜開放的習慣，即使不拜託別人，別人也會找機會將千里馬引薦給畫廊跟策展人。只要建立起同伴關係、找到機會發表作品，就一定能在某個地方讓專業藝術者瞧見您的作品唷！

Singapore
新加坡

生活費
- 地下鐵＝1～2新加坡幣　● 美食廣場午餐＝4新加坡幣～
- 房租＝每月800新加坡幣（分租雅房）～／1500新加坡幣（套房）～【1新加坡幣＝約新台幣24元】

受訪者
自由撰稿人桑島千春

Kuwajima Chiharu，2000年起旅居新加坡，目前經營藝術經紀公司「E-ARTH WORKS」。

① 政府積極發展藝術產業

　　新加坡政府為下一代著想，從10年前起就開始積極發展藝術產業，將其當成國家政策。它們投入了大筆預算，興建複合型大型藝術設施及國立博物館等，預計在2013年完成大規模國立美術館。此外，新加坡也擁有健全的藝術家獎金制度，更開設了國高中一貫制的藝術學校，提供藝術種子健全的成長環境。它們還將廢棄的舊學校改建為「GOODMAN ARTS CENTRE」，租借給藝術家及創作者當成工作室或畫廊。至於聚集了全球知名畫廊、長期提供駐村計畫的「Gillman Barracks」藝術專區，也即將於近期內完工。這許多措施，相信必會讓新加坡在今後招攬海外藝術家與發展藝術產業時，更加地活躍。

② 東南亞藝術中心

　　新加坡定期舉行「新加坡雙年展」（Singapore Biennale，2006～）與國際大展「藝術登陸新加坡博覽會（Art Stage Singapore）」，再加上各國畫廊不斷進出這個市場，使其成為亞洲藝術家在接觸國際藝術市場時必會碰到的主要管道。新加坡擁有多民族特性，外國人能輕鬆融入其國際化的生活環境中，再加上治安比鄰近國家好，更鞏固了它成為東南亞藝術中心的地位。難怪有這麼多國際專業人士與藝術工作者會前仆後繼來此打拼天下了。

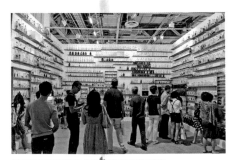

2011年4月所舉行的「藝術登陸新加坡博覽會」。

搜羅雕刻作品的上海紅坊藝術區（Red Town）

China
北京・上海

生活費
- 地下鐵＝人民幣3元起（上海）　● 小餐館午餐＝人民幣10～30元
- 房租＝每月人民幣1500～5000元（各地行情不一）
【人民幣1元＝約新台幣4.8元】

受訪者
藝術總監鳥本健太

Torimoto Kenta　2005年起旅居上海，2006年起擔任藝術統籌事務所「Office339」代表，《SHIFT》中文版總編輯。

① 經濟蓬勃，藝術市場機會多。

　　如今在中國市面上流通的作品雖然以中國藝術家的創作為主，但在整體經濟起飛的大前提下，新飯店與各種商業設施也如雨後春筍般冒出頭來，連帶地帶動了藝術品需求。各種新美術館也持續興建，不管是地方公立美術館或商業俊傑的私人美術館等。日本與中國擁有很近的地緣關係，常有日本藝術工作者到中國參訪，因此待在中國也很容易跟日本的藝術市場建立起關係。若臨時有事得回日本一趟，從中國回去也很方便。

② 便宜的物價、人工與房租

　　中國的生活費低廉那是不用說了，連畫具都比日本便宜好幾成，可以減輕製畫費的負擔。而便宜的人工更讓創作者有機會創作人力需求龐大的作品與計畫。中國畫廊大多空間寬敞、天花極高，容易展示大規模裝置作品與立體創作。

如何活用
駐村計畫?

很多藝術家會在畢業後善用駐村計畫,來為自己開創實踐的場所。
以下訪談就帶大家來聽聽熟稔國內外駐村情況的兩位藝術家,
暢談駐村經驗如何影響往後的藝術活動。

永峰美佳(P.62)+島貫泰介(P.63)=編輯　蘇文淑=譯
Text Edit by Mika Nagamine+Taisuke Shimanuki

Case 1
連結日本各地駐村據點,
讓藝術創作扎根本土

藝術團體「commandN」從今年起,推出讓藝術家巡迴日本
各地駐村的計畫。請「commandN」的代表中村政人先生
來告訴我們關於駐村背後的可能性吧!

受訪者
commandN 中村政人

Nakamura Masato　藝術家、東京
藝術大學繪畫科副教授、3331 Arts
Chiyoda統籌總監。1963年生於秋田
縣,1998年起擔任由藝術家組成的團
體「commandN」統籌人。
武田陽介=攝影

為什麼會推出巡迴型駐村計畫?

❝ 想讓日本的本土藝術創作
更成熟! ❞❞

　　「藝術家巡迴駐村計畫」是我們從2011年起開始推
行的活動,我們從公開徵選來的藝術家中選出8名,
讓他們在7～14天內,從全國7個駐村點中,選出2個
以上的地點去駐村。這種下鄉作法,可以讓藝術家有
機會擴展人脈,實際的下鄉經驗,也能幫藝術家培養
出從本土環境中找出工作機會的能力。我認為,今後
日本藝術界的可能性其實潛藏在所謂的本土創作活動
裡,因為實際上,金錢跟有趣的工作機會都集中在地
方。為了要讓日本的本土創作環境更成熟,有必要搭
建起以人際交流為主軸的駐村網絡。雖然這個駐村計
畫時間不長,藝術家沒辦法在當地執行創作,可是我
認為,駐村的意義並不僅在於製作。藝術家可以儘量
跟當地人往來、參加座談會或做一些搜尋研究,等駐
村完了後,再來著手製作。這次參加活動的藝術家,
將在2012年2月於東京的3331 Arts Chiyoda舉行成
果發表會。

*──「特定非營利活動法人S-AIR」(北海道)、「ZERODATE
Art Project」(秋田縣)、「特定非營利活動法人NPO himming」
(富山縣)、「金澤art port」(石川縣)、「特定非營利活動法人
BEPPU PROJECT」(大分縣)、「ano〔art network
Okinawa〕」(沖繩縣)、「3331 Arts Chiyoda」(東京)。

駐村有什麼好處?

❝ 能跟地方搭起連結,對於
將來建立活動據點有幫助 ❞❞

　　並非每個人都有辦法在畢業後靠賣作品維生,所以
駐村可以被當成一個藝術家培養體力基礎的過程。到
當地生活就必須拋開原本對於藝術的固定想法,敞開
心胸、變得更謙虛。假使經由駐村這個契機,能夠跟
當地人持續往來10年或20年、架構起一份信賴關係,
那麼當地就可能成為將來的活動基地。

這個計畫蘊含了什麼可能性呢?

❝ 在全球創造出更多
讓藝術家生存的環境 ❞❞

　　當代藝術的可能性其實已經慢慢移轉到了該如何在
城鄉中,打開創作契機的情況。即使是在很小的區
域,也有許多人努力地推廣各種藝文活動。我希望在
10年或20年後,藝術環境已發展得相當成熟,藝術家
跟藝術相關工作者都能擁有更多足以自立的環境。更
希望這種趨勢能夠推廣到整個亞洲,這個駐村計畫,
就是針對這願景所做的嘗試。

Case 2
讓在國內外各地駐村時建立的人脈，
幫您打開未來的活動契機

小泉明郎曾在各地駐村，
也時常在國內外發表作品，
來聽他談談至今為止的經驗，
以及回到日本的理由。

清楚立定目標很重要

受訪者
藝術家小泉明郎

Koizumi Meirou 1976年生於群馬縣，目前定居橫濱。2002年從倫敦Chelsea College of Art and Design畢業後，曾參加2003年ARCUS Project（茨城縣）、2005年荷蘭皇家國際藝術村（Rijksakademie，阿姆斯特丹）等駐村計畫。

駐村帶來什麼收穫？

> " 我找到了建立
> 海外關係的機會 "

我在2003年參加茨城縣ARCUS Project時，認識了來自西班牙、個性爽朗又樂於助人的藝術家Alicia Framis。她介紹給我2005年荷蘭皇家國際藝術村的駐村機會，還把我引薦給現在替我處理作品的荷蘭畫廊。藝術村裡有很多經驗比我老道的藝術家，從旁觀察他們如何創作、如何完成別人委託的作品、如何精益求精，都對我助益頗多。

如何讓駐村經驗
化為創作養分？

> " 要很清楚自己的
> 駐村目的是什麼 "

駐村時間短則1～3個月、長則2年，所以在當地能完成的事其實是有限的。每個人的駐村目的都不太一樣，有人想見識一下別的社會，有人想學某種特定技能，重點是要清楚地立定目標。

提供駐村的單位也會希望藝術家能帶來某些回饋，例如跟當地互動等。如果藝術家能夠清楚知道自己是為了什麼而前往當地、想在當地從事哪一類的活動，那麼提供駐村機會的單位也會對藝術家留下清晰的印象。

譬如我在ARCUS認識的Alicia，她在一開始就決定要把當地當成是下一件作品的實驗場所，所以很積極地跟當地人往來，也蒐集了很多資料。她在駐村時，給我看了正在製作中的作品，那時還是嘗試的階段，可是之後她便把作品發展成能在泰特當代美術館（Tate Modern）那麼知名的美術館中展出的層次。我覺得她是一個明確了解駐村的目標、並善加活用的好榜樣。

經歷過國外駐村生活後，
回到日本創作的理由？

> " 如今日本對我而言，已經是
> 一個新的創作『素材』了 "

我想很重要的一個原因，是因為我在2005年到荷蘭皇家國際藝術村駐村了1年之後，開始能客觀地看待日本這個國家。在海外時，常會有人問你「日本是怎樣的國家？」因此在海外能比在國內時，更認真地思考日本的種種事情。我開始看見不同層面的日本社會民情、風土環境與歷史，開始從不同角度去切入。換另一種方式來說，就是日本對我而言好像變成了一種像畫具或粘土似的新「素材」。我在海外時，曾用攝錄影機拍過一些影像，可是總覺得那些情景好像是借來的、不屬於我、無法融入其中。但我卻能對日本的景象有感受性，因此在完成作品後能有基本的信心、能坦率地面對作品。因為想法上出現了這種轉變，所以我現在想留在日本創作。

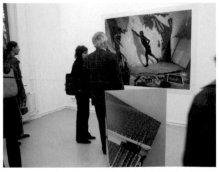

荷蘭皇家國際藝術村每年會對外開放一次參觀機會，僅短短2天，就吸引了2000名民眾。

去哪個大學留學？

前往當地大學上課也是在海外活動的方法之一，
究竟在不同的國度求學，與在日本學習時有何不同？
來聽聽曾留學德、義、美等國名校的藝術家怎麼說。

BT編輯部＝編輯　蘇文淑＝譯　*Text Edit by BT*

Case 1
坐落於當代藝術中心「雀兒喜」
視覺藝術學院
School of Visual Arts
School of Visual Arts
【紐約】

1947年於紐約成立的插畫與漫畫專門學校，目前有美術、廣告、漫畫、攝影、電影與錄像及插畫學系，培育出許多活躍於美國創意業界的專業人才。

⌖ www.schoolofvisualarts.edu

受訪者
藝術家照屋勇賢

Teruya Yuken　1973年生於沖繩縣，1996年畢業於多摩美術大學油畫科，1999年取得馬里蘭藝術學院（Maryland Institute College of Art）學士後學位，並於2001年自視覺藝術學院MFA課程畢業。

學校有什麼特色？

> 地處紐約
> 藝術圈中心

　　我當初選這間學校是因為它的地點很好，就坐落於曼哈頓，離美術館跟博物館都很近，步行範圍內也能走到雀兒喜（Chelsea）的畫廊區。我想它最大的魅力就是位於紐約藝術圈的心臟位置吧。學生挑學校時都會看學校能找來幾個作品好、又活躍於藝術圈的藝術家來指導，而這間學校的教授可都是參加過國際大展的藝術家。

研究所時期的首件作品，以廁紙芯切出枝幹的《Pinocchio》（2000）

請問您受誰影響呢？

> 活躍於藝術圈的
> 藝評家跟藝術家老師

　　我還在念研究所時，美國的知名藝評家Jerry Saltz跟藝術家Johan Grimonprez都在我們學校任教，一直到現在，他們的觀念還是非常新穎。藝術圈無時無刻不在變化，可是他們卻能永遠站在第一線活躍，是我專業上的目標。有機會跟他們身處同一場所，更讓我覺得自己一定要努力看齊。我們那一屆畢業的同學有些已經參加過威尼斯雙年展等大展。對我來講，他們一直都是我的競爭對手，刺激了我不想服輸的性格。

留學時印象比較深刻的事？

> 我同學的第一位藏家
> 居然是他媽媽

　　我大學同學一畢業後，就在首次個展上賣掉一件作品，這件事讓我很驚訝，可是他也老實招認說：「那是我媽買的。」這件事讓我覺得，藝術家在入行後，家人也許可以扮演那個最早幫忙推一把的角色。作品能否售出在紐約是一件大事，藝術家在不斷交涉的過程中，可以得到周遭社會對於自己的某種社會認可。那是一個承認金錢價值的社會，把作品賣掉對藝術家來講，也是獲得成就感跟責任感的關鍵。

位於北美頂尖美術館旁
芝加哥藝術學院
The School of the Art Institute of Chicago
【芝加哥】

這間位於伊利諾州芝加哥市的市立藝術學院,是北美最具影響力的藝術大學之一,旁邊就是收藏印象派後期作品到美國藝術(American art)等諸多名作的芝加哥美術館。知名藝術家Jeff Koons與Rirkrit Tiravanija都是這裡的畢業生。

www.saic.edu

受訪者
藝術家青山悟

Aoyama Satoru 1973年生於東京,目前亦居於東京。1998年從倫敦大學金匠學院(Goldsmiths College,University of London)織品系畢業後,於2001年取得芝加哥藝術學院碩士學位。

學校有何特色?

一看就知道哪個老師受歡迎

芝加哥藝術學院附屬於芝加哥美術館底下,所以學生任何時候都可以免費參觀美術館。最讓我感動的,是館裡收藏有秀拉(Georges Seurat)的名作《大傑特島的星期日下午》(Sunday Afternoon on the Island of La Grande Jatte)。

由於學生可以自己挑教授,所以哪些老師受歡迎、哪些冷門都很清楚。當然,像當紅的藝術家Anne Wilson跟Helen Mirra都是比較搶手的老師囉!

《Kazuro》2000(部分)
刺繡於聚酯纖維布料之上
65×65cm
©AOYAMA Satoru
Courtesy of
Mizuma Art Gallery

有沒有受到什麼人或事的影響呢?

恩師把教育跟創作 結合為一體

我本來就是為了要讓Anne Wilson指導,才申請了她任教的這間學校。她在織品創作的類型上,具有舉足輕重的開創地位。她也把教育跟創作結合在了一起,雖然她很重視理論,卻又能很快地掌握藝術圈裡細微的趨勢流行。一直到了現在,她的活動走向還是我的參考指標。

在海外留學的收穫是什麼?

了解自我企畫的重要性

芝加哥藝術學院的評論風氣很盛,學生會自己組織討論會來互相品評,也常會發生從很有建設性的討論一變為激烈爭論的場面,所以大家很自然培養出了當別人這麼說時,你就要那樣回的習慣。這種習慣在我回到日本後,讓我變得有點討人厭。另外,芝加哥藝術學院的規模雖然很大,可是藝術舞台畢竟很小,如果什麼事都不做,是不會得到任何機會的。我覺得,我也因此養成把創作跟其他事情一起考量的習慣,而不是做一個只有創作、什麼都不管的藝術家。

Check! 美國的其他藝術學院

羅德島 設計學院
【羅德島】

位於羅德島州普洛維頓斯市的大學城內,是美東數一數二的藝術名校,曾培育出許多明星級藝術家,包括1980年代的Jenny Holzer與近年的Kara Walker、Ryan Trecartin等。

Rhode Island School of Design (RISD)
www.risd.edu

耶魯大學 藝術學院
【康乃狄克】

坐落於康乃狄克州紐海芬市,畢業生中英才輩出,有Matthew Barney、John Currin與Gregory Crewdson所教授的攝影高徒等。目前由曾任紐約當代美術館策展人的Robert Storr擔任院長。

Yale University School of Art
www.yale.edu

紐約市立大學 亨特學院
【紐約】

位於曼哈頓,是全美最早成立的公立大學之一。美術系由重量級藝評家與藝術家坐鎮,作風充滿了紐約風格,會定期帶學生到雀兒喜的各num畫廊巡迴座談。

Hunter College of The City University of New York www.hunter.cuny.edu

全球唯一提供研究所以上課程的藝術學院

皇家藝術學院

The Royal College of Art

【倫敦】

受訪者
藝術家金氏徹平

Kaneuji Teppei　1978年生於京都，目前亦居於京都。2001年畢業自京都市立藝術大學美術系雕刻科，曾參加2001年皇家藝術學院（倫敦）雕刻系交換留學計畫，並於2003年取得京都市立藝術大學美術研究系雕刻專攻碩士學位。　攝影＝西光祐輔

位於倫敦，專精於藝術及設計，僅提供藝術與設計方面的碩士及博士課程。這裡從很早的年代時就開創了雕刻系。有David Hockney與Tracy Emin等知名畢業生。

 www.rca.ac.uk

學校有什麼特色？

> 學校的教學前提就是
> 把所有學生都培育成藝術家

跟日本大學比較不同的是學生的年紀跟國籍都非常多元。還有一點，是兩地的學校的不是把教育出藝術家當成是教學前提。這裡的方針是把所有學生都變成藝術家。我覺得自己是置身在這個環境後，才開始有勇氣去想「我想當個藝術家」這件事。

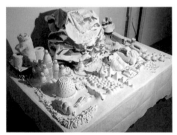

留學時期的創作《HAKUCHIZU》（2001）

留學時印象比較深的人？

> 教我不傳達的重要性
> 的老師

那時我對於用英文解釋作品很沒信心，可是就在辭不達意的交談中，其實還是隱藏了一些什麼意義，所以也就那樣持續跟別人有一搭沒一搭地討論。有一次，老師說：「尤其在欣賞來自於遙遠國度、文化迥異的人所創作的作品時，我感興趣的只有對方從個人經驗與情感出發的作品。」那讓我知道，在讓別人理解自己想表現的東西時，該說明的也許只有圍繞著作品所發生的事，或者，就讓一切盡在不言中。

海外留學的領悟？

> 重要的是怎麼超越
> 自己不被理解的這件事

我覺得，如何超越別人無法了解自己的作品、自己無法清楚表達的那種痛苦，是很重要的藝術課題。如果把別人無法理解自己文化中或語言中所隱藏的那種細微之處，當成是極其自然的情況，那就可以輕鬆面對這樣的事實。而且在語言到不了的地方，會更覺得作品是自己忠實的戰友。

Check! 英國的其他藝術學院

倫敦大學金匠學院

【倫敦】

為組成倫敦大學的眾多學院之一，在1980年代後半出了不少新世代YBA（Young British Artist，英國年輕藝術家）。Damien Hirst、Julian Opie、Steve McQueen等都是這裡的畢業生。

Goldsmiths, University of London
www.gold.ac.uk

斯萊德現代藝術學院

【倫敦】

附屬於倫敦大學學院（UCL）底下，從這裡畢業的有Richard Hamilton、Antony Gormley、Rachel Whiteread等。

Slade School of Fine Art - University College London
www.ucl.ac.uk/slade

雀兒喜藝術設計學院

【倫敦】

倫敦藝術大學底下的學院之一，離泰特英國美術館（Tate Britain）很近，以雕刻及空間設計知名。畢業生有Anish Kapoor與Peter Doig等人。

Chelsea College of Art and Design, University of the Arts London
www.chelsea.arts.ac.uk

Case 4

歐洲最大的國立綜合大學

柏林藝術大學

Universität der Künste Berlin

【柏林】

創立於1696年的柏林藝術大學歷史悠久，有頗為出名的音樂系。教授陣容囊括了Olafur Eliasson、池村玲子與近年加入的艾未未等活躍於國際藝壇的藝術家。重視作品概念與脈絡。

🔗 www.udk-berlin.de

受訪者
藝術家竹村京

Takemura Kei 1975年生於東京，目前旅居柏林。1998年自東京藝術大學美術系繪畫科畢業，2002年自同校美術研究所繪畫專攻油畫科研究所畢業，並於2004年自柏林藝術大學Lothar Baumgarten研究室畢業。

學校有什麼特色?

> ❝ 師徒關係不僅限於在學四年，
> 會延續到畢業之後 ❞

德國大學跟日本有點不太一樣的地方，就是學生在學的4年都會跟著同一個教授。比方說，跟著Joseph Beuys的人，畢業後還是會被稱為「Beuys Schüler」（意指Beuys的學生）。在德國，跟哪個教授學習很重要，我的老師Lothar Baumgarten也是個Beuys Schüler，他現在有很多來自全球各地的學生。德國的作品發表會上不太會出現眾人大放厥詞的情況，大家都沈靜地交換自己的看法，有點像是教會會議那樣帶著些許緊張感。

大學時期的裝置表演作品
《curtain for an opening》
（2001）

有受到什麼人的影響或印象深刻的事?

> ❝ 在Rebecca Horn教室的
> 塩田千春 ❞

那時在大學裡，第一次偶然間跟別人交談，就是跟正拿著禮服在髒水裡「啪嗒啪嗒」洗著的塩田千春。她跟著Rebecca Horn學藝，那班有很多表現方式強烈的女性藝術家。同班的Kitty Kraus對日本很好奇，當我在提到一般觀念時，以「我們」當主詞而不是用「我」，這讓她覺得很不解，問我理由。這件事到現在還讓我印象深刻。

在海外留學有什麼收穫嗎?

> ❝ 我學會客觀地把麻煩事
> 看成是轉變的契機 ❞

我有機會在當時跟那些藝術家在人生的年輕階段一起生活，對我來講是很珍貴的回憶。那時做作品時只覺得不斷挑戰新事物很快樂，一點也不會覺得苦。我在學生時代，學會了把「麻煩事」當成是「新挑戰的契機」，而這種客觀態度也造就了今日的我。

Check! 德國的其他藝術學院

柏林藝術設計學院

【柏林】

這間學校在柏林市與柏林藝術大學雙雄並立。成立於1946年，雖然時間較短，但採少數菁英制，每年只收100～120名學生，可確實享受該校傳承自包浩斯理念的課程設計。位於舊東柏林的Weißensee區，有服裝與染色等多種設計科系。

Kunsthochschule Berlin-Weißensee
🔗 www.kh-berlin.de

Städelschule藝術學院

【法蘭克福】

教授陣容包含泰納獎得主Douglas Gordon、Simon Starling與Tobias Rehberger等。免學費，約招收150名學生，採不固定課程的特殊教育方針，由教授與學生共同決定出每學期的學校走向。

Staatliche Hochschule für Bildende Künste - Städelschule
🔗 www.staedelschule.de

漢堡藝術學院

【漢堡】

曾培育出Isa Genzken與Rebecca Horn等多名明星級藝術家。教育特徵在於必修課程少，學生有較多時間自由創作。前半學期學費約500歐元（約2萬台幣）。塩田千春亦畢業自此校。

Hochschule für bildende Künste Hamburg (HFBK)
🔗 www.hfbk-hamburg.de

如何取得
藝術家簽證？

擁有藝術家簽證，才能在海外從事創作並賺取收入。
這次訪談3位取得德、美、英藝術家簽證的藝術家來談他們的經驗。
不過簽證條件時有更改，請於申請前再做一次最後確認。

Case 1
德國

德國的藝術家簽證由各地方政府受理與發行，每個城市是否發行藝術家簽證、有什麼規定，也都各自不同。此次介紹大多日籍藝術家最常去的柏林。柏林藝術家簽證的全名為「AUFENTHALTSERLAUBNIS der Tätigkeit als freiberuflicher Künstler」。詳細情形請參閱柏林市官網的外國人事務管理局網頁。
⌁ www.berlin.de/labo/auslaender/dienstleistungen/

受訪者
藝術家友枝望

Tomoeda Nozomi 1977年生於大阪，自廣島市立大學畢業後，前往漢堡藝術學院求學，現居柏林。http://www.nozomitomoeda.net

Double Glass 2010
IKEA生產的兩個一模一樣的杯子（各為保加利亞製與俄國製）。
各13.5×9×9cm
個展《工作中打擾了》（2011）的展場一景 攝影＝平野薫
Courtesy of the artist

Q1 為何會申請德國的簽證？

我曾在交換留學的制度下去過一次德國，那時親眼見識到德國從歐洲脈絡中淬鍊出來的豐富表現手法。另外，在某個小鎮辦展覽時，剛好路過的親子檔對著我的作品開始討論了起來，其中展現的文化深度讓我覺得很新鮮。回到日本後，我先後在大學裡兼任，也當過國中美術老師，可是心裡想去德國的念頭卻又蠢蠢欲動，所以就到德國。在2011年7月取得柏林市的藝術家簽證。

Q2 申請柏林藝術家簽證的大略情況？

在柏林，要向中央外國人事務管理局申請。申請時的首要條件是保險，對方會希望你能加入德國的保險公司。如果已經參加了私人保險，就必須完成專用表格，表格一定要拿去保險公司請他們填寫。再來就是財務證明（銀行的存款證明等）了，我想申請人最好把能證明出售過作品的請款單跟收據等放進申請夾中。最好準備一個簽證專用的資料夾，這樣比較方便。簽證的有效期限分成1年、2年跟3年，通常頭一次會發給1年，之後經過更新，就可以選擇要不要換成能賺取藝術活動外其他收入的簽證。

至於需要的文件，有申請表、柏林當地戶籍證明、護照、護照專用相片、健康保險證明、財務證明、至少2件以上的出售作品證明或收據、大學畢業證書、策展人或畫廊所寫的推薦函、作品集或CV。相關申請文件可在外國人事務申請局官網下載，至於費用，當初我申請時第一次是50歐元，第二次之後則減為30歐元。不過聽說從2011年9月起，各自調整為110歐元跟80歐元。

Q3 在不同都市申請有何差別？

我試過在柏林跟漢堡申請，我覺得，在柏林申請會比較容易。不過要跟申請單位解釋自己在文化上能有什麼社會貢獻，其實是一件困難的事，這不管在哪個城市申請都一樣。還有令人比較遺憾的，是世上走到哪都有「官僚」，不見得碰到的每個人都很親切。

申請地點如果是在漢堡，基本上得去居住地或工作室所在的區公所申請。我送出的單位是Altona區公所。另外，在漢堡申請還得事先備好稅籍號碼，推薦信也最好請當地的藝術界朋友寫。我當時送交了兩封推薦信，結果承辦人說：「你的推薦人並不常在漢堡活動。」我解釋：「其中1位到前年為止都在漢堡藝術學院當教授，另1位則在2年前為止，擔任漢堡的美術館策展人。」可是對方也沒什麼回應。

Q4 有藝術家簽證有什麼好處？

藝術家簽證是在柏林從事創作活動時的必備文件。德國有一種針對藝術家的藝術家保險，稱為「Künstlersozialkasse」（KSK），如果有藝術家簽證會比較容易申請與加入。除了本身的創作活動外，有藝術家簽證也可以當其他藝術家的助理、幫美術館及畫廊佈展來增加收入。

Case 2
美國

美國針對「卓越人士、運動家、藝術家及演藝人士」發給「O簽證」或「P簽證」。藝術家以私人身分停留美國時，通常會發給「O-1」簽證。詳細方法請參閱美國在台協會官網，仍有疑問可洽詢「移民簽證服務」（付費電話或電郵）。
🖰 www.ait.org.tw

受訪者
藝術家田中功起

Tanaka Koki 1975年生於栃木，取得文化廳新進藝術家海外留學制度的3年獎學金後，目前以洛杉磯為主要活動地點。（→P.34）

2010年於YBCA（舊金山）個展時的討論會。

Q1 為什麼會申請美國的簽證？

因為我拿到了文化廳新進藝術家海外留學制度的獎學金，在2012年前都會待在洛杉磯。至於簽證則是在2009年2月時拿到的。當初選擇洛杉磯是因為這裡的生活環境跟我習慣的完全不同（仰賴車子代步、面對廣闊的都市空間），而且這裡像我這樣以計畫的形式來執行作品的藝術家並不多，我在這裡也有朋友。

Q2 申請美國藝術家簽證的大略情況如何？

我是請律師幫忙，那位律師很重視我要怎麼表達自己能對美國文化帶來貢獻的事。我在聽說申請美國O-1簽證時，有一些評斷申請者將帶來何種程度貢獻的給分基準。
提交給移民局的文件，有由10名推薦人寫的推薦函、預定到當地後參加的活動列表、能證明我當地贊助人姓名及知名度的資料（我送了一整箱展覽目錄、介紹，以及英文訪談記錄）等。最好是找當地人來當你的推薦人（至少5名），這方面比較麻煩，我寫信給認識的策展人跟藝評人請他們幫忙。至於贊助人，通常大家好像會找畫廊，我則是請了一個正攻讀博士學位的研究者朋友來擔任。雖然程序上有律師跑，可是推薦人等都要自己去聯絡，所以一定要好好跟聯絡跟溝通。
至於費用方面，我付了135美金的申請費給大使館（現為150美金）、支付律師3500美金、雜費860美金（包含通訊費跟大使館的各項手續費），內人的簽證也花了500美金，再加上保險跟搬家費等，去美國前我就已經花光了所有存款！

Q3 有藝術家簽證有什麼好處？

文化廳支付我獎學金的前提，是必須在美國待上三年以上，所以我只能申請綠卡（外國人在美國的永久居留許可證）或O-1簽證。假設簽證到期後想轉換成綠卡，O-1簽證似乎也比較容易轉換。我有朋友就在更新了幾次簽證後，換成了綠卡。

Q1 為什麼會申請英國簽證？

我還在當珠寶設計師時，曾在1994～1996年到義大利留學，之後回來日本，但因為決心想當藝術家，因此2000年又到倫敦大學金匠藝術學院留學。之後就在當地的Anthony Reynolds畫廊舉行個展，開始從事各種活動；而理所當然地，這時我就需要簽證。我在英國待到了2010年，現在已經回到日本。

Q2 申請英國藝術家簽證的大略情況如何？

英國的簽證規定時常更改，差不多每3個月就會改一次，所以要時常確認最新情況。會發生這種事是因為英國的簽證跟它的國家經濟政策，基本上緊密結合在了一起。審查簽證時，會看藝術家在英國有沒有工作、能不能把藝術行飯當成自營業來經營。
英國簽證採取的是「計點制」，會依申請人的收入跟學歷等因素計算，點數愈高就愈容易拿得簽證。申請時除了必備的基本文件外，還要附上2年的藝術家職歷、藝術家收入證明（不可打工）、繳稅證明與推薦信。推薦信裡要表現的，是「這個人有能力賺取一定收入」，而非「這是一位優秀的藝術家」。其實英國在2003年前也很重視藝術家在文化上的價值，聽說2000年前要是拿得到獎學金就一定可以拿到簽證。但現在的情況，也許是因為YBA風行後，藝術家被當成了賺錢機器吧。

Q3 有藝術家簽證有什麼好處？

雖然簽證很難拿，但拿到後就可以跟其他職業簽證一樣，享有選舉權、免費看病等眾多好處。如果能延簽很多年，就有可能拿到永久簽證。雖然不容易申請，但英國邊境總署提供了很多支援，有問題的話不妨打電話去詢問。

Case 3
英國

英國的簽證規定時常在突然間更改，請於申請前再度確認。詳細資訊請參照英國邊境總署官網。目前英國發出的藝術家簽證有兩種，為發給藝術家與音樂家的「Tier5」以及發給享譽全球、才能特別出眾人士的「Tier1」（Exceptional talent），也可以考慮申請「Skilled worker」。
🖰 www.ukba.homeoffice.gov.uk

受訪者
藝術家土屋信子

Tsuchiya Nobuko 生於神奈川，曾於2000年～2010年間旅居英國，目前已回到日本，以橫濱為據點活動。

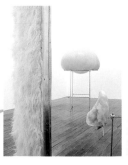

《宇宙11次元計畫》2011
Photo by Yoko Hosokawa
影像提供＝水戶美術館
現代美術中心

作品集
通行全球的規則為何？

不管是想讓作品打進畫廊或美術館殿堂、申請獎金等，許多時候都需要作品集。
想做出一本能讓自己從全球藝術家中脫穎而出的作品集，
就得學會什麼是通行全球的作品集表現規則。

中島水緒＝編輯　蘇文淑、謝育容＝譯　Edit by Mio Nakajima

讓別人知道你在做什麼
的重要工具！

監修編纂
藝術經紀辛美沙

Shin Misa　藝術經紀、藝術顧問。
去年於東京白金地區開設MISA
SHIN GALLERY。
http://www.misashin.com/

作品集裡的必要資料

必備內容
- CV
- 作品照片

選項內容
- 雜誌或新聞報導的影印本
- 想法申述
- 展覽會簡介、目錄
- 封面簡述頁（cover letter）

以鳥光桃代的
作品集為例

TORIMITSU Momoyo

Born 1967 in Tokyo, Japan
Lives and works in New York

Selected Solo Exhibition

2009	Thrust Projects, Jane Kim, New York
2004	Inside Track, Deitch Projects, New York
	Horizons, Swiss Institute, New York
	Kinou wa kinou kyou wa kyou, (never forever) Fuchu City
	Art Museum, Tokyo
2001	Made in Sumida, Sumida Riverside Hall, Tokyo
2000	Somehow I don`t feel comfortable, Galerie Xippas, Paris
	GREEN, Deitch Projects, New York
1998	Danchi-zuma, Momenta art, New York
1996	Somehow I don't feel comfortable, Gallery MYU, Tokyo
	:

© Keizo Kioku

TORIMITSU Momoyo

Somehow I don't feel Comfortable
(Nanka Igokochi Waruinda)
2000
2 Plastic balloons, plastic tubes, ventilators
Height 4.8m each

為什麼作品集很重要？

藝術家並不是只管創作，什麼都不用管，如果想以專業藝術家的身分活動，就得體認到向陌生人自我介紹也是一項重要的工作。來看作品集這項讓別人認識自己的基本工具，其中蘊含了什麼意義與作用。

作品集是將自己至今為止創作過的作品與相關資料整理成一冊檔案，檔案中包含了CV（curriculum vitae，拉丁文的簡歷之意）、介紹作品的作品列表、雜誌跟新聞報導的影本以及想法申述等。這些東西常可在畫廊看到，但在日本，卻常出現作品集呈現方法不符合國際標準默契的情況。比方說歐美的拍賣會目錄文字，一定會跟藝術家的CV內容一致，他們已經有了一

如何呈現作品

　　如果作品實際上很精采，但呈現在作品集上的影像稍有遜色，那就太可惜了。請一定要準備能呈現出作品最驚艷四方的照片。作品照片跟等一下會提到的CV一樣，都要勤加管理與上傳，將照片當成是整個創作過程的一部分，培養出有新作品就馬上拍照的習慣。近年來，由於數位相機普及，許多時候都要用數位檔案來傳交作品的影像，也有愈來愈多的補助金（grant）申請改為在線上進行。包括過去的作品照片在內，最好能將所有資料都轉為電子檔保存。不過，有時有些單位也會要求藝術家提交幻燈片。

　　有些人會將作品集燒成CD-ROM或DVD，但把光碟片放進電腦裡來打開也需要花時間，所以有些忙碌的策展人跟畫廊經紀可能會略過不看。這樣還不如做一本實體作品集，讓人能當成對話工具邊翻邊聊。

　　在現今媒體多元發展的情況下，藝術家有各種方式可以呈現作品，例如架設個人網站等。可是不管採取的是哪一種媒體表現，都要謹記，要讓編排的格式一致。也就是說，一定要把作品照片跟說明文字擺在一起，這種將照片與文字擺在一起的資料，就被稱為是「作品列表」（fact sheet）。

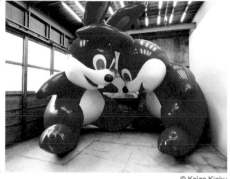

© Keizo Kioku

TORIMITSU Momoyo

Somehow I don't feel Comfortable
(Nanka Igokochi Waruinda)
2000
2 Plastic balloons, plastic tubes, ventilators
Height 4.8m each

套跟評價作業的基準綁在一起的規則。而正因為這些資料跟藝術的整體環境及制度息息相關，因此有必要將最新情況反應到相關資料上。

具體而言，作品集可以應用在哪些層面上呢？首先，作品集可以讓沒親眼看到作品的人也能對藝術家有個整體概念；另外也能當成是藝術經紀、策展人與藝評人等，評價藝術家作品時的判斷依據。當藝術家申請獎學金、輔導金、駐村計畫或展覽徵選時，通常也要提交作品集。想爭取補助金來完成某項無法自己完成的計畫時，作品集是能幫助你在短短時間內，就讓對方了解你的志向及做法的最佳工具。所以，作品集可說是「作品的衍生以及創作的體現」呢！

CV的製作方法

　CV（Curriculum Vitae），是拉丁語中簡歷的意思，也就是指藝術家的經歷。藉由展示的舉辦空間、參加過的企畫展，及與作品有關的論述等等內容，就可以了解藝術家所處的環境、機構、人際關係或背景等相關資料。或許有人認為儘量以愈多的資訊把CV塞得愈滿愈好，但事實上沒有必要將所有參加過的展覽會經歷一網打盡。選擇能夠展現個人風格的活動，讓CV成為更能表現出「身為藝術家，如何從事工作，如何生活」的內容。但是，收集所有的個展、團

體展、演講、得獎、典藏作品、文獻的主要版本（master version），可整理成資料檔案保存於電腦內。基本的CV之外，事先製作完成數種版本也是非常方便的。若是活動經歷比較不豐富的人，把在校內的展示或參加過的企畫案等放進來也無妨。CV製作或許也可以成為重新檢視自己所屬世界的一項工作。

TORIMITSU Momoyo

Born 1967 in Tokyo, Japan
Lives and works in New York

Selected Solo Exhibitions

2009	Thrust Projects, Jane Kim, New York
2004	Inside Track, Deitch Projects, New York
	Horizons, Swiss Institute, New York
	Kinou wa kinou kyou wa kyou, (never forever) Fuchu City Art Museum, Tokyo
2001	Made in Sumida, Sumida Riverside Hall, Tokyo
2000	Somehow I don' t feel comfortable, Galerie Xippas, Paris
	GREEN, Deitch Projects, New York
1998	Danchi-zuma, Momenta art, New York
1996	Somehow I don't feel comfortable, Gallery MYU, Tokyo

Selected Group Exhibitions

2011	The Tiger and the Sunflower: Decorative Traditions and Contemporary Voices in Japanese Art, Schroeder Romero & Shredder, New York
	Summer Show, MISA SHIN GALLERY, Tokyo
	Streetwise, Chelsea Art Museum, New York
2010	SugiPOP! Portsmouth Museum of Art, Portsmouth, New Hampshire,USA
	Utopia Now, International Biennial of Media Art, Experimenta, Melbourne, Australia
2009	Shenzhen Biannual of Urbanism Architecture 2009 Shenzhen, China
	Market Force, Erna Hecey Gallery, Brussels
	TALENT PReVIEW '09, White Box, New York
2008	ISEA 2008, National Museum of Singapore, Singapore
	Market Force vol.2, Carriage Trade, New York
	From Brooklyn with Love, Parker' s Box, New York
	Market Force vol.1, Carriage Trade, New York
	Dress code, LMAK Projects, New York
	Decameron, Video screening CRG Gallery, New York
2007	All About Laughter, Mori Art Museum, Tokyo
	Thermocline of Art - New Asian Waves -, ZKM, Karlsruhe, Germany
	Hå Gamle Prestegård, Stavanger, Norway
	Making a Home, Japan Society, New York
	Dress Code, The College Art Gallery, The College of New Jersey, New Jersey, USA
	Dis-Communication, Songok Art museum Seoul, Korea
	NY, NY, NY, Flux Factory, New York
2006	Garden Party, Deitch Projects, New York
	Modern Time, Genoa Palazzo Ducale, Genoa, Italy
	Art Omi, residency program, Ghent, New York
	Art Parade, Deitch Projects, New York
2005	Rising Sun, Melting Moon, the Israel Museum, Jerusalem
	Vanishing Point, Experimenta Media Arts, Melbourne
	Kunstbanken Hammer, Norway
	Out of Space, UBS Gallery, New York
	Poles Apart / Poles Together, Venice, Italy

個人資料

填寫姓名、出生年份、出身地以及活動據點。若填寫資料為個人，就只要載明住址、電話、Email即可。

個展

從最近的個展開始，以年代回溯的方式記載。就全球性標準而言，比起過去的光榮歷史，現在的活動反而更加受到重視。個展依照舉辦年份、個展名稱、美術館或畫廊等名稱、都市、國家的順序記載。

團體展

記載規則與個展相同。在自己的經歷上，會被認為是不太重要的部分也可剔除。只是，取捨選擇上必須慎重。若已經具有一定程度的活動經歷，則可以將重點放在近年來的活動上。依據不同的展覽會，策展人的存在也是重要因素之一，因此可將其姓名記載進去。

To Open Sky, mARTadero, Santa Cruz, Bolivia
NY Connection, Hilger Contemporary, Vienna, Italy
2004　Gwangju Biennale, Gwangju, South Korea
Democracy was Fun, White Box, New York
Do a Book, Plum Blossom Gallery, New York
HIT 'N' RUN, Galapagos Art Space, Brooklyn, New York
Akimahen, Collection Lambert Musee d'art contemprain,
Lille, France
Video X, momenta art, New York
REPORTS FROM THE GLOBAL VILLAGE,
Galapagos Art Space,
Brooklyn, New York
2003　My Reality, Norton Museum of Art, Florida, USA
2002　Flirt, Smart Project, Amsterdam, Holland
My Reality, traveling to The Contemporary Arts Center, Ohio;
Tampa Museum of Art, Florida; Chicago Cultural Center, Illinois;
Akron Art Museum, Ohio
　　　　　　⋮

Public Collections

Norton Foundation, Santa Monica, California
The Dikeou Collection, Colorado
21C Museum Louisville, Kentucky

Selected Awards

2008　ISEA 2008 (International Symposium of Electric Art) residency
and collaboration with Computers Science Laboratory, National
University of Singapore, Singapore
2006　Art Omi International Residency Program, New York
1998　Grant from Rema Hort Foundation, New York
1996　Grant from Asian Cultural Council to joln P.S.1 International
Studio Program.

Education

1994　BA, Tama Art University, Tokyo

典藏作品

加入典藏作品或委任工作（commission work）。成為美術館的典藏作品，可以記載美術館館名及所在地。

得獎經歷

彙整得獎經歷的欄位。依照得獎的名稱、機構名稱、都市、國家的順序加以記載。補助金、獎學金等，包括無需償還的授與金額也可詳細列出。獲得知名的獎項或是爭取不易的獎助金，都可以成為宣傳的重點。

教育

記載大學、研究所、專門學校、留學國家等學歷。若是資深藝術家，只寫出最終學歷即可。

其它的工具

參考文獻

雜誌、報紙、書籍、目錄上提及有關自己作品文章的書報資料。不包括預展。

演講

若曾經擔任演講、研討會的參加者、座談會等活動經歷，則將場所、主辦者、議題加以記載。

Check!

參考書籍
《*ART INDUSTRY*》
辛美沙｜美學出版｜1600日圓

書中陳述不斷變遷的今日藝術世界的狀況，以及如何漫步其中的實踐技術。2008年出刊。作品選集的項目中，有關簡報、行銷、資金調度等藝術家所需具備的工具及知識，都詳細解說於〈藝術家的經歷〉一章節中。

Point!
日本語版CV的思考方式

　　對於展開全球性活動的藝術家而言，英語版CV是必要的。另一方面，關於日本語版的CV又該如何思考呢？最好是製作英語、日本語的兩種版本，方便依照不同目的分開使用。但是，CV的活動經歷部分，以國外為主的藝術家來說，則又浮現出該如何將展覽會名稱或美術館、畫廊名稱轉換成日本語的問題。自行翻譯可能並不是很正確，使用網路等進行檢索時，還是有可能無法搜尋到符合資料的譯文而感到困惑不已。當然也有將英語全部改以片假名表示的方法，但卻不容易閱讀。在此想要建議的是，不要勉強翻譯成日本語，而是以英語版CV為主加以利用。即便是在日本舉辦，而展覽會名稱較多，又以日本語為主的CV中，應該要放入的內容或書寫重點是相同的，所以還是應該參考全球性標準的規則。

謝育容＝譯　＊本稿以《*ART INDUSTRY*》P.162～183為主，追加資訊後編成。

與畫廊之間的有效關係性為何？

唯有以畫廊為基礎才能順利進行的活動，或是國外藝術博覽會的狀況、將作品帶入畫廊時的禮儀等，為了共同建構同一藝術現場的藝術家心得又是什麼呢？對此，我們詢問了畫廊經營者。

島貫泰介＝文　謝育容＝譯
Text by Taisuke Shimanuki

受訪者
畫廊經營者
Rosen美沙子 (右)
Jeffrey Ian Rosen (左)

MISAKO & ROSEN 的經營者。美沙子女士1976年出生，Jeffrey先生1977年出生。9月25日～10月23日舉辦「Josh Brand」展。
http://www.misakoandrosen.com

攝於當時舉辦『竹崎和征　績・東海道　新風景』展的畫廊。2人背後的作品是《56》（2011）

於東京大塚經營MISAKO & ROSEN的Rosen美沙子女士與Jeffrey Ian Rosen先生，在2006年開設了畫廊。肩負開拓日本當代藝術世界責任這個畫廊的第二代主人，他們二人所面對的對象，是相同時代的創作者們。他們認為「如何讓現在在這裡的藝術家更為蓬勃發展，是最大的課題」，以現在進行式正構築著藝術現場的畫廊經營者而言，藝術家與畫廊之間的有效關係是什麼呢？來聽聽他們怎麼說。

Q 1 想在畫廊進行作品發表！該如何做才好呢？

創作讓收藏家或美術館購買自己的作品，或是藉此獲得的收入持續進行創作活動，這對藝術家而言，可說是理想中的製作模式。與市場有直接連接關係的畫廊，就是該場所存在的目的之一。為了獲得在畫廊進行發表的機會，藝術家必須做的事情是什麼呢？

美沙子（M） 首先最重要的是，藝術家並不是畫廊「所屬」的這個觀點。我們自稱為創作者的「代理」（represent）。應該比較接近「代為處理」這個說法吧。藝術家並不是畫廊，進行銷售、宣傳的則是畫廊。沒有何者比較偉大的道理。

對那些要送作品資料或是打電話過來的人詢問「有來過我們的畫廊嗎？」，大部分都是回答沒有。像這樣的人，是否讓人感覺處理事情的態度太隨便了呢？

Jeffrey（J） 創作者也必須對畫廊進行挑選。因為畫廊都有各自的品味，我認為創作者對於能夠共有相同品味的地方，應該抱持興趣前往參觀。

那麼，MISAKO & ROSEN實

際上是如何決定代理藝術家呢？

M 我想應該是生活在相同時代，能夠共有藝術品味的創作者吧。還有，就是能夠完全信賴相互溝通。像是包括奧村雄樹先生與南川史門先生，目前代理的日本創作者，大多數的人原本就都是朋友。因此不只是藝術方面的話題，電視或音樂等日常生活的對話，我覺得這也是開始互相瞭解彼此的一種方式。在雜誌上看到持塚三樹先生的作品，希望能夠有機會和他見面，於是拜訪了他位於靜岡的工作室。剛好是同一世代，對話也輕鬆有趣，因此成為了好朋友。到現在，每年都會去看他創作時的情形。

J 能夠這樣進行一般對話的關係是非常重要的。藉由這些，就能了解創作者對什麼事情感到興趣。

M 因為是要在一起工作的前提之下，所以，取得溝通是最基本的。藝術家本身必須思考自己想要做什麼，必須是自立的。

作為將藝術與商業連結的方法，畫廊方面是採取怎樣的策略呢？

Q2 唯有和畫廊合作才能拓展的商業行動是什麼？

M 仔細思考舉辦個展的時間點，以及宣傳時期等，就是畫廊的工作。什麼時候要做什麼事情？都是要與創作者一邊討論一邊決定的。依據不同狀況，要如何製造高潮是一大關鍵。8月在靜岡的Vangi雕刻庭園美術館有竹崎和征的展覽會，我們這邊也同時舉辦個展。如此一來，就能產生相乘效果了。

J 去年的「奧村雄樹」展開幕酒會來了許多賓客，熱鬧有如廟會慶典一樣。

M 因為是以裝置藝術為主的展示，可以預見銷售是有困難性的，但還是慶幸自己做了。在首展到以小朋友為對象的藝術創作日，進行了為了製作影像作品的工作坊，美術館等的邀請也增加了。我認為不只是在辦展覽會的那個瞬間，而是關係到創作者往後的一大作業。

錄影，因為做了一些只有在當天才能體驗的實驗性內容，所以有落語（日本傳統表演藝術）公開了。

許多人前來。藉由這個展覽會的關係，大家對於他一直以來設定的主題「空想解剖學」的概念，有了更深的認識。這個概念也擴

後的一大作業。聽過二人的談話之後，讓我了解到藝術家與畫廊之間的溝通是不可欠缺的要素。

持塚三樹 gLeam 2010 壓克力、畫布 65.5×80.5cm
Photo by KEI OKANO Courtesy of the artist and MISAKO & ROSEN

M　對話是非常重要的。不能消極的只做被動的一方。新作品完成後，主動聯絡畫廊總監要求幫忙看一下完成的作品。彼此之間資訊的一致性也很重要。例如當有展覽會邀請提出參展作品時，會有想參展成為經歷的作品，也會有不想要參展的作品；最後都還是應該要尊重創作者的意願，由於創作者與畫廊擁有的資訊是不同的，因此要經常進行溝通。

Q　藝術家是否必須具有海外創作經驗？

若有機會的話，應該也有不少人會想嘗試在國外的藝術現場從事創作活動。MISAKO & ROSEN也介紹過許多國外創作者及居住在國外的日本創作者。飛出日本累積更多經驗，對於藝術家而言，應該是不可欠缺的吧？

M　南川史門先生雖然以東京為活動據點，突然有一天說：「我去去紐約就回來」，現在就正在紐約旅行中。但是，他並非特別喜歡國外。前一陣子也還接到他的電話，要求幫他寄筆過去。因為，他用從日本帶去的筆開始作畫，要我再寄同樣的東西過去。

J　見識、體驗在各種場所發生的任何事情，這些都能增加自己的經歷。南川先生從日本前往紐約旅行，或許下回不知是誰會來日本玩，如此就產生了文化交流。這些體驗應該都會被還原到創作的作品上面。

2010年8月22日、奧村雄樹「空想解剖學」開幕式酒會時進行公開錄影的實況。由落語家笑福亭里光演出的創作落語「善兵衛的眼珠」
Courtesy of the artist and MISAKO & ROSEN

（笑）；而不是直接利用當地的材料。有時也會讓自己身處於不太容易與其他人接觸的地方，或找尋創作題材，或進行繪畫。只要是適合創作的環境、場所。在對自己來說是絕佳的環境裡，創作出好的作品，那就是最棒的工作。當然也有要求寬敞的創作場所，就像持塚先生那樣，選擇留在自己家鄉的人。

或許與西歐相比，日本的參觀者或收藏家比較少的緣故，所以覺得國外較具魅力。但我倒是覺得日本的題材較多變。重點應該是，那個場所的文化或環境，是不是自己所喜歡的。

M　還有，當我們到國外的藝術博覽會設展時，也會邀請創作者一同前往。對創作者而言是非常好的經驗，也因為會請創作者協助展示而能讓作品呈現出最佳的展示狀態！

Q　參加國外藝術博覽會的好處？

來自世界各地的畫廊和收藏家，出現在有著華麗形象的國外藝術博覽會。可以藉由畫廊為基礎，開拓參展的道路。

M　我們儘量每年參加一個地方的活動。去年參加了邁阿密的NADA（New Art Dealers Alliance）。另外還有非常有趣的，就是2009年舉辦的「Dark Fair」。由藝術家及畫廊經營者所組成的團體Milwaukee International進行企畫，是一個

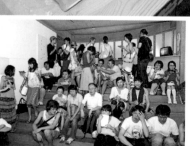

在Dark Fair博覽會中MISAKO & ROSEN的南川史門的展示空間。以螢光塗料的畫作等參展。2009年，於科隆的美術館Kolischer Kunstverein也舉辦過。　Photo by Milwaukee International

作為Art Cologne（科隆藝術展）的相關企畫所舉辦的展覽。展示空間黑漆漆的一片，提供蠟燭以及手電筒給參展者。營業時間是從18點開始到半夜為止。不像一般展覽會那樣大的規模，就連參展費用也只是廣告費的程度。雖然如此，卻有年輕藝術家也有著名的畫廊參加，相當有趣。雖然是風格獨特的展覽會，但因為能成為畫廊的宣傳而參加。雖然規模小，卻在這樣的地方也能和商業行為有所連結。

J 在「Dark Fair」，一位美術館贊助者的收藏家購買了南川先生的畫作。因為在國外，讓畫廊經營者、收藏家和美術館有機會能結合在一起創造畫面歷史，所以讓我有了這樣的一次邂逅。

M 例如，在我們前往國外的時候，美術館的策展人會理所當然的帶你去收藏家的家裡。美術館若是舉辦自己喜愛的創作者的展覽會時，收藏家就會捐款贊助展覽會能夠順利舉辦。另外還會招待年輕收藏家到美術館來進行對談，在歐美，不只是彼此間獲得好處，更建立了完整的文化共有體制。像這樣的想法，如果在日本能夠更根深柢固就好了。

Q 5 在與畫廊接洽時的建議是？

最後，針對今後考慮將作品給畫廊經營者看的藝術家，詢問了行。

M 試著多涉足一些畫廊的開幕酒會，多看展覽會了解自己喜歡的。除了希望讓日本的藝術場面更加蓬勃發展，今後也希望能增加對藝術抱持興趣的參觀者，並拓展到商業交易上。

J&M 開幕酒會就像是社群活動。參觀享受展覽會絕對是最棒的創作者或畫廊，藉由這樣的參觀，應該就會清楚自己的作風或是該走的方向（立足點）。與創作者或藝術關係者進行交流，在自然形成的社群之中，也能得到有幫助的資訊。在我們的畫廊裡，為了作為一個交流的場合，我們會將開幕酒會訂在星期日的中午，以週日早午餐的形式來進

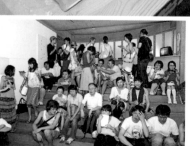

2008年舉辦的David Robbins「Ice Cream Social 2008 at MISAKO & ROSEN」。1990年代開始到2008年為止。延續主題以冰淇淋為主題進行交流的藝術企畫。服裝規定是白、粉紅、茶色。

所得稅的申報方法為何？

以獨立個體方式從事創作活動的藝術家，一定要做的所得稅申報。
申報之後會有多少退稅呢？在國外另有據點的話又該如何呢？
對於藝術家能有所幫助的申報方法加以整理並解說。

山崎道＝文　謝育容＝譯　Text by Toru Yamazaki

作品完成創作後
最重要的事情！

諮詢對象是
記帳士山崎道先生

Yamazaki Toru　記帳士法人山崎會
計事務所代表。1969年生。
Tel：03-3835-0301（代表號）
http：//www.tax.or.jp

為什麼一定要申報所得稅？

所謂所得稅申報，就是申報所得的收入，對該收入的稅額進行計算及繳納。應該要了解這些繳納的稅金，是被使用於環境整備、福祉與教育，以及作為復興受災地區財源來源等的機制運作。只是，事實上也有人會認為「就算繳了稅金，如果是被使用在無意義的事物上就不想繳了！」。那麼，就讓支付的稅金設定在適當的金額，有時還會來點退稅吧！

為了能夠如此，那就需要完整明確的申報。在此對於這個方法來進行說明。

所謂經費是指什麼？

①以自宅作為工作室的情形？

可以依照工作室所佔據的面積列入租金的一部分作為經費。例如租金9萬日圓，若是以三分之一為工作室，其中的3萬日圓則可列為經費。

②美術館或電影的入場券費用？

當煩惱於要創作怎樣的畫作時，為了參考喜歡的畫家所創作的作品而前往美術館等，為了收入來源的作品創作所必須支出的研究材料或參考資料，都是非常正向的經費支出。

③旅行（出差）費用？

為了提供研究材料或參考資料所支出的旅費當然也是經費。例如描繪歐洲街頭的畫作，出差費也可列為經費。

④藝術家的餐飲費用？

交易對象或因為共同創作時必須進行內容討論的餐費等，可以作為會議費或交際費列為經費。例如，即便進行討論的對象是朋友關係，只要談話內容與工作相關，那就是工作上的費用。另外，為了讓工作順利發展的交際行為所支出的伴手禮費用，也可以作為交際費。但是，要將這種餐飲費等當作經費時，對象是誰？交涉的內容為何？就必須隨手寫下備忘留下記錄。

以上，試著寫下幾個往往容易漏掉的經費，但是還有許多都是能夠作為經費的項目。首先，建議無論是什麼東西，都先開立收據。這些收據等，因為有7年的保管義務期間，千萬注意不要「報完稅就把它扔掉」。

申報的方法？

首先將申報所需的一整年份的書類準備齊全。
①收入明細（勞務報酬單〔＊1〕及收據、收入款項的單據）　②經費的收據　③壽險、國民年金、健康保險費用等，各種扣除證明書等

另外，在稅務單位發送的決算書以及所得稅申報書上，以上列的資料為基準，將收入金額、經費的金額、扣除金額等清楚記載之後繳交給稅務單位。這是大致的流程。此時的申報型態，有青色申告〔＊2〕和白色申告兩種。青色申告的部分，必須花時間每天記錄保管現金出納帳、總帳等帳簿書類資料，但有65萬日圓的特別扣除（作為經費的特別扣除金額）等，能夠減少稅金。白色申告的部分，則不需要整理記錄各種帳簿書類，相對的也沒有65萬日圓的特別扣除額。基本上，推薦使用接受65萬日圓特別扣除額的青色申告。但是尚未成氣候的藝術家，經費的部分會比收入多，即便沒有利用到特別扣除額也不會產生稅金，因此建議使用比較不麻煩的白色申告。

＊1──所謂勞務報酬單，就是收入的證明書。發生支付費用的公司向稅務單位提出的書類，也會對支付的對象寄送相同的書類
＊2──提出青色申告的時候，必須事先向稅務單位提出青色申告許可的申請

作品賣掉後的收入也必須申報嗎？

自己賣掉作品的時候，一定要開立收據。這個時候，收據使用2張複寫的樣式，收據保存上也會比較方便。順道一提，Q5中交易對象是法人時，說到預先扣繳稅額的情況，但是這個情形，購買作品的對方即便是法人也不會被課徵預先扣繳稅額這個部分，而是依照課稅金額來繳付稅額。

像這樣的交易在進行時，若是沒有收據，營業額不就能做假了嗎？或許有人會有這樣的想法，但是稅務單位可沒那麼簡單。由於可以從各種途徑掌握收入，因此以較少金額進行申報時，會被加上差額的稅金、加算稅以及延滯稅之後進行繳納。為了不要變成如此，建議收入及經費都要確實申報。

Q 同時具有公司職員和藝術家身分。這個時候的申報方式是？

我想會有很多尚未成氣候的藝術家，很多會在收入穩定之前，通常還是以公司職員的身分繼續工作。像這種情形，必須將公司的薪資（薪資所得）和身為藝術家所得的收入（營業所得）合併申報。例如，身為藝術家的部分沒有收入只有經費呈現赤字的時候，這個赤字就能夠和薪資所得進行損益通算（從薪資所得填補赤字部分的缺洞），因為可以得到稅金退還的部分，所以不管收入有無，都建議每年進行申報。

但是，有些公司的就業規章裡會有禁止從事副業的條件存在，首先，要先對公司的就業規章進行確認。

擁有國外據點時，又該如何申報呢？

我想有很多人會為了獲得更多技能而想在國外設置據點。像這種情形，在國外的收入又該如何處理才好呢？首先，在國外從事活動時，先確認自己的身分是日本的居住者或非居住者〔＊4〕。若是居住者，包含國外的活動所得到的收入全部，必須按照在日本國內的申報方式進行申報。若變成是非居住者的身分，在國外的收入則依照該國的稅法進行申報，而在國內的收入（在國內產生的所得）則在日本進行所得稅申報。因為這種情形的申報手續複雜，建議向最近的稅務單位或是向記帳士進行相關諮詢。

＊4──所謂「居住者」，就是在國內擁有「住所」，或是，截至目前為止持續一年以上擁有「居所」的個人，「居住者」以外的個人稱為「非居住者」

申報書的填寫方式？

格式在國稅廳的網站首頁也能下載得到。首先在決算書的「營業金額」欄位中填入一整年所賺到的總收入金額。接著，在「經費」的欄位，記入各項費用（通信費用或旅費交通費等）的總計金額。算出收入和經費相減後的「所得金額」（利益）。

接著，填寫所得稅申報書（使用樣式為針對營業者的「B樣式」）。以前面填寫好的決算書為基準，將總收入金額填寫在「收入金額等」的「營業等」的欄位中，將所得金額填入「所得金額」的「營業等」的欄位裡。然後，在「從所得扣除的金額」中的「社會保險費扣除額」、「壽險費用扣除額」等的欄位，填入各項扣除證明書上的金額。假設有撫養人的時候，不要忘記要填寫「撫養扣除額」。

填寫之後，接著計算稅額。有預先扣繳稅額〔＊3〕時，要在「預先扣繳稅額」欄位上填入該金額的合計，讓多繳的稅金得以退還。有退款時，也不要忘記填寫匯入退款的銀行帳號。

＊3──所謂預先扣繳稅額，就是支付薪資或稿費的公司，在支付的同時即徵收規定的所得稅額繳納國庫

Q 申報之後會退錢？

插畫、設計等工作，若交易對象為法人（公司），在得到的報酬裡可能已經被扣除稅金（預先扣繳稅額），因此可以藉由申報得到退稅。像這種情形，就必須請法人開立勞務報酬單。作為退稅申請時的必要資料，注意不要弄丟。

在這裡利用具體的數字進行說明。

一整年間和法人之間的交易收入金額為200萬日圓。預先扣繳稅額是一成，也就是被扣除20萬日圓的稅金。經費是50萬日圓，那麼提出青色申告時的退稅金額是⋯⋯。

● 收入金額200萬日圓－經費50萬日圓－青色特別扣除額65萬日圓＝所得金額85萬日圓
● 所得金額85萬日圓－基本扣除額38萬日圓＝課稅金額47萬日圓
● 課稅金額47萬日圓×稅率5%（依據被課稅所得金額最大為40%）＝年稅額2萬3500日圓
● 年稅額2萬3500日圓－預先扣繳稅額金額20萬日圓＝退稅金額17萬6500日圓

這個案例，得到的退稅是17萬6500日圓。這是其中一個例子，若是經費較多時，或是有壽險扣除額時，退回來的稅金還會更多。

應該事先知道的
著作權的基本為何？

身為藝術家從事相關活動，就不可避免會有著作權的問題。
法律知識的學習，也是踏入社會的一種表徵。
在這裡會舉幾個事例，針對日本與其他團隊的差異進行解說。

作田知樹＝文　謝育容＝譯　Text by Tomoki Sakuta

著作權雖然複雜
但卻很重要！

諮詢對象是
「Arts and Law」代表的
作田知樹先生

Sakuta Tomoki　1979年東京出生。
於2004年設立由專業律師等專業人
士組成的藝術支援NPO「Arts and
Law」。http://www.arts-law.org

《岩波　世界的巨匠沃
荷》（岩波書局）

安迪沃荷作品的
著作權是被保護到何時為止？

　　著作權保護期間的長度因不同國家而異，根據世
界上多數國家加盟的條約或貿易協定的規定，訂定出
作為最低限度「著作權人的生存期間，及其死後50
年」。日本也採用這個規定。

　　條約或貿易協定裡，不承認保護期間的短縮，但
另一方面延長並沒有限制。近年來，有產業界或權利
者團體在推動延長的活動，在EU諸國及美國，將時
間延長至死後70年，而在日本則只限於電影的著作
物也變成是發表開始後的70年。

　　著作物保護的開始是從創作的時間點起算，另一
方面，在日本保護的終了是從死亡時間開始50年
（正確的說，就是從隔年的1月1日開始到第50年當
年的12月31日24時為止）。例如安迪沃荷是1987年
2月22日去世的，所以是從1988年1月1日起開始計
算，第50年的2037年12月31日，就是在日本國內的
著作權保護期間的最後1天。

　　例外的是，電影的著作物以及無名、變更名字或
團體名義的著作物，還是有從發表時（的隔年1月1
日）開始起算50年的情形。另外，在日本國內保護
期間到期後，在EU諸國或美國還有20年的保護期
間。

村上隆的2007年個展，
「©MURAKAMI」展的「©」是什麼？

　　村上隆在2007年舉辦的個展「©MURAKAMI」
（Copyright Murakami）。所謂「©」，就是表示有
此標記的創作物是受到著作權保護的作品。揭載於印
刷品或網站上的美術作品大多標記有©的記號。

　　著作權，在現在世界上的主要國家，原則上創作
者於創作的瞬間即被賦予，但是1989年以前的美
國，就國家而言並未加盟「伯恩公約」（Berne
Convention）這個國際條約，因此美國國外的著作
物，若有©標記，就能夠受到著作權的保護，若沒有
則不受保護。因此標記©在法律上是非常重要的。現
在則是有「作品因為著作權受到保護」的促使大眾注
意的機能，以及作為諮詢聯絡單位的表示功能為主，
因此，©這個標誌就不像以前那樣具有法律的意義
了。

　　順帶一提，在加盟伯恩公約之前的美國，若要提
出著作權侵害的訴訟時，必須先向著作權局支付登錄
費用，進行著作權登錄。加盟公約之後，這樣的束縛
就沒有了，著作物若是在創作後3個月以內進行著作
權登錄，將來在訴訟時，也具有被賦予律師費用賠償
請求權的優遇措施，登錄制度已經廣泛為大家所熟
知。另外，將著作物的照片等放入收件人為自己的信
封中，以掛號或有郵寄記錄的方式進行郵送，然後不
開封加以保管的方式，作為取代支付給著作權局的手
續費，這種作者自行證明自己作品著作權的一種稱為
「poor man's copyright」，這種手法也有很多人利
用。

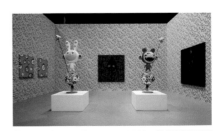

「©MURAKAMI」展。2007～2008年，洛杉磯當代美術
館的展示情形　Photo by Brian Forrest

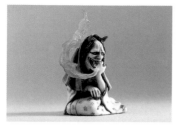

海洋堂「妖怪系列」

海洋堂製作的
食品玩具模型擁有著作權嗎？

曾經在FURUTA製菓公司和海洋堂之間發生的有關食品玩具模型的專利權稅（設計的報酬）裁判，就是在爭辯造形原型是否屬於著作物的問題。

2005年，達成終審的大阪最高法院的判決是，首先，就作為食品玩具銷售的時間點上，無法判斷為專一以鑑賞為目的的「純粹藝術」。

其次，從日本截至目前為止的判例來看，非「純粹藝術」的作品為了符合著作權必須具備「在具有一定的『美的感覺』的一般人基準下，能夠被視同為純粹美術之美的創作性」。因此，爭辯對象的食品玩具模型當中，「妖怪系列」是被承認是美術的著作物，但相對的「動物系列」、「愛莉絲收藏品」則是不被承認的。

像是對於動物這種實際存在的生物做忠實的再現，或是彩色原創中虛構角色平面畫像的立體化忠實呈現等，並不能夠視為與純粹美術相同程度之美的創作性，另一方面，若是參考江戶時代鳥山石燕利用水墨所畫的日本畫作中的妖怪，加以著色或是立體化後的作品，就能夠被視為與純粹美術同程度，是具有美的創作性的作品。

順帶一提，在日本的法院，「具備某程度『美的感覺』的一般人」，是作為對美術創作性進行判斷的基準，但是在德國則必須是「具備教養，並且對美術鑑賞具有某種程度的學習，以及對美術性事物敏感的階層」為基準。在法國存在「著作權的保護，是不分著作物的價值或目的」的規定，因此藝術價值的高低和法律上的保護是毫無關係的。另外，在美國的話，即便是模型，只要能滿足一定的要件，就能夠當作是雕刻的著作物向智慧財產局進行登錄。

Check!

《對於創作者有幫助的Art Management—常識與法律—》
著＝作田知樹（八坂書房、1995日圓）
以作田先生負責的NPO「Arts and Law」中，藝術家或設計師實際提出的諮詢事例為基礎進行解說。在〈創作者通用的法律風險與迴避法〉一章節裡，有關著作權的歷史以及在創作上必須注意的事項等，介紹相關的入門知識。

約有120億日圓拍賣價的
達米恩·赫斯特的
「Diamond Skulls」。
若是轉賣，創作者能獲得多少利益？

2006年1月開始，EU諸國提倡「轉售權」（artist's resale right）的法制化。這個制度是針對造形藝術和平面藝術領域的作品，不是指創作者最初的作品讓渡（primary），而是對於在那之後透過專業仲介者經手的讓渡，銷售者必須擔負支付給創作者售後利益中規定比例專利權稅（royalty；再次銷售的所得報酬）的責任。

轉售權適用於銷售金額超過3000歐元以上的情形（英國則是1000歐元以上）。專利權稅的比率是，銷售價格5萬歐元以內為4%，20萬歐元以內為3%，35萬歐元以內為1%，50萬歐元以內為0.5%，超過50萬歐元為0.25%。唯專利權稅的上限是1萬2500歐元。因此，達米恩·赫斯特2007年的作品，獻給上帝之愛（For the Love of God）（賣價5000萬英鎊〔當時折合日幣約120億日圓〕），在EU境內的拍賣會中以500萬歐元以上進行轉賣時，賣家則必須負起支付給創作者1萬2500歐元（約140萬日圓）的責任。

只是現在日本人若非永久居住於EU境內或是沒有取得國籍，就不會受到轉售權的保護。

模仿或引用
到怎樣的程度是被認可的？

在法國的著作權法中，「模仿」的界定是，只要與被模仿的原作之間不會產生混淆，是在該領域中所規定的範圍之內，就不構成著作權侵害的問題。另外在美國的話，聯邦最高法院的判例當中，提到模仿則可以被解釋為「fair use」（合理使用）。

另一方面，在日本法院的判斷則又不同。日本的著作權法中並沒有針對模仿的相關條例，因模仿導致侵害而在法庭上相爭時，在過去的判例中，是作為「引用」的解釋問題來進行判斷。

另外，假設模仿被認定為是引用的情形，若是違反原創作品作者意思的進行改變，則有可能會被視為侵害到著作者人格權的同一性保持權。因此，在日本沒有許可任意的模仿，在法律上的風險是不可輕忽的。

最快在1年以內，稱為「日本版fair use」的著作權法改正案就有可能成立，但是相信那個時候，任意利用被視為可能的情況則是只限於偶然的精巧複製，模仿的法律上風險並不會有太大的變化。

PR、駐村、補助、公開徵選
專為藝術家整理的便利手冊

收錄關於新聞稿、DM、網站首頁等,發表作品時不可或缺的簡報工具,
以及駐村、補助、公開徵選或比稿的名冊。
對於作為藝術家為了擴展活動而言,非常具利用資訊價值的資料篇。

吉田宏子(P82-85、88-93)+永峰美佳(P86-87)=編輯 謝育容=譯
Edit by Hiroko Yoshida + Mika Nagamine

DATA 1 宣傳活動

展覽會或活動等,為了讓創作者的活動能夠被多數人知道,宣傳活動是非常重要的。在這裡要介紹利用新聞稿、DM,以及在網站首頁發佈訊息時必須注意到的重點。

1 新聞稿

所謂新聞稿,就是針對新聞媒體單位發佈宣傳活動資料的內容。報紙、雜誌、網站等媒體會利用此來評估是否要採訪或刊登報導,因此,明確傳達基本資訊及特徵就顯得非常重要。一般會將資料內容整理成A4大小紙張約1~4張左右程度。

Check!

放入表達希望刊載及問候寒暄的文章

作為「希望刊載此資訊」的目的,連同問候文章向媒體表達請求刊載的訊息,整理成書面附上。

展出作品的圖片

新作品或是代表性作品,附上圖片、標題(主題名稱、創作年份、表現型態、尺寸),以及簡單的說明文字

相關資訊

●活動
會期中舉辦的講座或藝術創作坊的內容、日期等

●出版物等
目錄或小冊子等出版物的內容等

展示內容

●特徵及值得關注的重點
誰的?怎樣的作品展覽會?將這些重點列舉整理成一目了然的方式。分成平面、立體或影像等類別,並且明確標示出分別的展出作品數量

●創作者簡介
除了簡歷之外,作品的特徵或是曾經具代表性展覽經歷等都要詳細描述

舉辦活動概要

明確記載是新聞稿,利用一頁的篇幅整理基本訊息

●展覽會名稱

●會期(西元年及星期別)

●時間 ●休館(廊)日

●場所(會場名稱、地址、交通路線、地圖)

●參觀費用

●查詢單位(電話號碼、電子郵件地址、聯絡人姓名、HP)

●其他(主辦、協辦、贊助單位)

Check!

依據不同媒體確認寄送日期

月刊雜誌是活動舉辦約2~3個月前,週刊雜誌是1~2個月前,網站或報紙等媒體則是約1個月前寄送。在信封的收件人處明確註記「內附新聞稿」,如此會更容易轉送到負責人員的手上。

*介紹的新聞稿刊載於金澤21世紀美術館(www.kanazawa21.jp)製作的「Monique Frydman展」(2011年11月23日~2012年3月20日)

一般作法會將展覽會具代表性作品的圖像擇一放大
配置在版面中。註記作品名稱及創作年份等訊息。

少女（部分）/ girl (detail), 2011, photo by Kei Miyajima

2 DM

DM（Direct Mail）是指告知展覽會所寄發的明信
片。當然也包括指郵寄給雜誌或網路雜誌編輯部的信
件等。也可以放置在畫廊或是書店等供人拿取的場
所，或是**取代名片**發送。

☞ 必要項目如下！

活動內容訊息放在正面

- ●展覽會名稱　●會期　●會場
- ●時間　●休館（廊）日　●參觀費用
- ●交通方式

附上地圖，從最近車站的前往路線，註明所需時間。**地圖避免
過度簡化。**

- ●活動

開幕式、招待會或講座等相關活動的內容及日期

- ●查詢單位

會場的電話號碼、URL、電子郵件地址等。收件人姓名處那一面
也要註記上「POST CARD」。

Check!

基本訊息利用日語及英語雙語提示

創作者姓名、會期、會場，及地圖等若能使用**英日兩種語言併
記**，在國外舉辦活動時也可以利用得上。

棚田康司展
「生える少年」
TANADA Koji
springing up boy

2011.9.1 (Thu.) - 10.1 (Sat.) 11:00 - 19:00
Closed on Sunday, Monday & Holidays / 日・月・祝 休廊
Opening reception 2011.9.1 (Thu.) 18:00 - 20:00

【同時開催】棚田康司個展「○と一」（らせんとえんてい）
● スパイラルガーデン（スパイラル1F／「東京」青山）9.22 - 10.10
Simultaneously: TANADA Koji Exhibition "○&一" @ Spiral Garden (Spiral 1F / Tokyo, Aoyama) 9.22 - 10.10

MIZUMA ART GALLERY
〒162-0843 東京都新宿区市谷田町3-13 神楽ビル2F
2F Kagura Bldg., 3-13 Ichigayatamachi, Shinjuku-ku, Tokyo 162-0843
TEL +81-3-3268-2500 FAX +81-3-3268-0844 URL http://mizuma-art.co.jp EMAIL gallery@mizuma-art.co.jp

棚田康司展「成長的少年」，訂於9月1
日～10月1日假Mizuma Art Gallery
（東京市谷田町）場地舉辦。另於9月
22日～10月10日也在Spiral Garden
（東京青山）同時展出棚田康司的「○
與一」（螺旋與圍丁）。

日本印刷公司指南

印刷公司的選擇，會隨著想要印製成怎樣的DM而有所不同。
印刷張數或紙張種類，要有怎樣的特殊加工方式等，依據目的
與預算進行選擇。追求方便性及價格便宜的人，可以選擇利用
網路下單看印刷稿的網路印刷公司「Graphic」或
「Printpac」，注重設計的人則推薦可選擇「GRAPH」或是
「RETRO印刷」。

▶ Printpac

業務內容包括目錄及海報等平版印刷。訴求是業界第一高品質、
低價格及短交貨期。
【參考價格】●平版印刷：單面4色、單面1色（青色）的明信片尺
寸（10×14.8cm）、上等紙張（180kg）、4個營業日交貨期➡500
張／4300日圓、1000張／4700日圓（含稅）
🐭 www.printpac.co.jp

▶ GRAPH

擅長於設計、高精細印刷、凸版印刷、燙金、開刀模等組合變
化。推薦給注重印刷及加工品質的人。
【參考價格】●平版印刷：雙面4色全彩的明信片尺寸（10.3×
14.8cm）、8個營業日交貨期➡500張／11130日圓（含稅、含運
費）🐭 www.moshi-moshi.jp

▶ 網路印刷公司Graphic

以低價格、高品質及短交貨期提供各種印刷物。按需印刷（適合
少量印刷）、平版印刷、小冊子印刷、物品印刷及噴墨印刷等，
提供多樣化服務。使用紙張的種類也相當豐富。
【參考價格】●平版印刷：單面4色、單面1色（黑色）的明信片尺
寸（10×14.8cm）、銅版紙（180kg）、4個營業日交貨期➡500
張／5610日圓、1000張／6840日圓（含稅）●按需印刷：單面
4色、單面1色的明信片尺寸（10×14.8cm）、銅版紙
（180kg）、1個營業日交貨➡50張／2325日圓、100張／3200
日圓（含稅）🐭 www.graphic.jp

▶ RETRO印刷

使用與油印（謄寫版印刷）或網版印刷等同原理的數位孔版印刷
機印製。建議提供給不僅想讓照片重現，還希望透過設計處理成
有版畫的質感或是呈現復古風格的人。墨水的顏色共20色，另有
螢光色系。可以處理類似浮子印刷看起來字體浮出的光澤感及
小冊子印刷等。
【參考價格】●單面3色、單面1色明信片尺寸（10×14.8cm）、
復古風紙質（白色／鐵灰色）、3個營業日交貨期➡500張／7297
日圓、1000張／13230日圓（兩者皆為含稅價，運費另計）
🐭 jam-p.com

3 網站首頁

要讓別人獲知自己的作品或現在進行中的活動，若擁有自己的網頁，是其中一個有效的方式。使用英日雙語，就可方便提供國外人士搜尋。在這裡介紹一個網頁內容非常清楚的好範例，大卷伸嗣先生的網站。www.shinjiohmaki.net

必要項目如下！

首頁

網站的第一個頁面。載明姓名、網站內容的索引，要放在容易看到的位置。Twitter Tag等也放置在這個頁面。

● 姓名

● 作品畫圖像

● 索引
簡介、傳記、訊息、作品選集、連結（相關網站的URL）、聯絡方式（電子郵件地址）等。

● 語言（日語／英語）
開幕、招待會或講座等相關活動的內容及日期。

Check!

最新訊息要放在第一個畫面中

第一個畫面放置半年份左右的活動訊息並分類別表示，如此更能容易掌握最近的動向。

作品選集

截至目前為止作品的檔案管理。年代別或種類別，或以展覽會別加以分類，如此更可以方便搜尋。註記作品的標題或是曾經參展作品的展覽會名稱（參照p70～73）

訊息

登載最近的活動狀況

● 展覽
● 工作室、演出
● 新聞

參加的活動、出現的媒體、今後的預定行程、製作活動等

Check!

以部落格形式整理更新

訊息欄以類別做區分，並以部落格形式進行更新。作品創作的實況等也可以放入畫面進行介紹。

簡易網站的製作指南

更新簡單，即便沒有HTML等相關知識，作為製作自己網站的方法來說，利用部落格建立網站是捷徑。也有因應使用者需求做變更的系統。

▶ 立即想要擁有網站的人

ameba　www.ameba.jp
goo　blog.goo.ne.jp
livedoor Blog　blog.livedoor.com
Yahoo　blogs.yahoo.co.jp

網路服務業者或企業提供的免費部落格服務。只需要簡單的設定，就可以馬上開始使用。

▶ 想要自由發揮設定的高級者篇

WordPress　ja.wordpress.org
Movable Type
www.sixapart.jp/movabletype

推薦給想要依自己所需另外變化部落格既定設計的人，或是想要不受容量限制使用的人。必須取得網域以及簽訂租用伺服器的契約。

Column

其他 發訊息的方法

除了Twitter、Facebook及mixi之外，還有能夠同時傳送多數人電子郵件的郵件清單（Naming List）。有些可以開設郵件清單的網站，提供FreeML（www.freeml.com）的免費服務，還可以刊登廣告等。另外，像是Lolipop（lolipop.jp）等付費伺服器則無法放廣告。登錄地址可以多達500件資料。

刊載展覽會資訊的雜誌、報紙以及網路的一覽表。
舉辦的展覽會內容，是否符合各個媒體的方向性或活動報導，
必須事先確認。平面媒體的部分也會因為編輯部不同，
有些只接受電子郵件或傳真電話等查詢平台，
記得確認各個媒體的HP及雜誌報紙等。

《共同通信》文化部 美術負責單位
社團法人共同通信社
☎〒105-7201　港區東新橋1-7-1
汐留Media Tower

《時事通信》文化部 美術負責單位
株式會社時事通信社
☎〒104-8178　中央區銀座5-15-8

網站

「ART IT」編輯部
株式會社ART IT
☎〒107-0062　港區南青山1-2-6
LATTICE青山603
✉ info@art-it.jp　⌂ www.art-it.asia

「SHIFT MAGAZINE」編輯部
✉ staff@shift.jp.org
⌂ www.shift.jp.org

「CINRA.NET」編輯部
株式會社CINRA
☎〒150-0001　涉谷區神宮前6-16-18
SANDOE原宿大樓5樓
✉ release@cinra.net　⌂ www.cinra.net

「STUDIO VOICE」編輯部
株式會社INFAS Web
☎〒106-0031　港區六本木7-17-14
✉ info@studiovoice.jp
⌂ www.studiovoice.jp

「Tokyo Art Beat」活動資訊負責單位
NPO法人GADAGO
✉ event@tokyoartbeat.com
⌂ www.tokyoartbeat.com

有機會可投稿的網站

「artgene」⌂ www.artgene.net

「artscape」⌂ artscape.jp

「eventdb」⌂ www.eventdb.jp
提供展覽會及活動資訊登錄管理的資料
檔服務刊載在以下各個網站中：
「Japan Design Net」、「Excite ism」、
「DESIGN EVENT ACE」、「melmal」
等。

「Tokyo Art Navigation」
⌂ tokyoartnavi.jp

「Net TAM」⌂ www.nettam.jp

「Museum Cafe」
⌂ www.museum-cafe.com

「REALTOKYO」
⌂ www.realtokyo.co.jp

國外的媒體

「Asia Art Archive」⌂ cwww.aaa.org.hk

「ARTINFO」⌂ www.artinfo.com

「Artforum」⌂ artforum.com

「artnet」⌂ http://www.artnet.com

「artdaily.org」⌂ www.artdaily.com

「e-flux」⌂ www.e-flux.com

《Camera日和》編輯部
株式會社Echika
☎〒160-0012　東京都新宿區南元町10-8
外苑前大樓

《COMMERCIAL PHOTO》編輯部
株式會社玄光社
☎〒102-8716　千代田區飯田橋4-1-5

《女子Camera》編輯部
INFOREST株式會社
☎〒102-0083　東京都千代田區麴町3-5
麴町SILK大樓

《PHOTO TECHNIC DIGITAL》編輯部
株式會社玄光社
☎〒102-8716　千代田區飯田橋4-1-5

《PHaT PHOTO》編輯部
INFORMATION負責單位
株式會社CMS
☎〒104-0031　東京都中央區京橋3-6-6
X-ART大樓2樓

資訊雜誌、文化雜誌

《R25》新聞稿資訊負責單位
株式會社Media Shakers
☎〒105-0021　東京都港區東新橋1-2-5
RECRUIT東新橋大樓2樓

《OZ magazine》編輯部
STARTS出版株式會社
☎〒103-0031　東京都中央區京橋1-3-1
八重州口大榮大樓7樓

《東京Walker》編輯部
株式會社角川Magazine
☎〒102-8077　千代田區富士見1-3-11
富士見DUPLEX B's

《東京Calendar》編輯部
株式會社ACCESS
☎〒101-0064　東京都千代田區猿樂町
2-8-8 住友不動產猿樂町大樓15樓

報紙

《朝日新聞》宣傳活動部
朝日新聞社 東京本社
☎〒104-8011　中央區築地5-3-2

《產經新聞》編輯部 文化部 美術負責單位
產業經濟新聞社 東京本社
☎〒100-8077　千代田區大手町1-7-2

《東京新聞》編輯局 文化部
中日新聞社 東京本社
☎〒100-8505　千代田區內幸町2-1-4

《日本經濟新聞》編輯局 文化部
日本經濟新聞　東京本社
☎〒100-8066　千代田區大手町1-3-7

《每日新聞》學藝部 美術負責單位
每日新聞社　東京本社
☎〒100-8051　千代田區一橋1-1-1

《讀賣新聞》編輯局 文化部 美術負責單位
讀賣新聞　東京本社
☎〒104-8243　中央區銀座6-17-1

美術、插畫相關

《Art Collect》編輯部
株式會社生活之友社
☎〒104-0061　中央區銀座1-13-12
銀友大樓4樓

《Illustration》編輯部 展覽會資訊負責
位　株式會社玄光社
☎〒102-8716　千代田區飯田橋4-1-5

《藝術新潮》編輯部
株式會社新潮社
☎〒162-8711　新宿區矢來町71

《月刊 Gallery》編輯部 展覽會資訊負責
單位　株式會社Gallerystation
☎〒111-0053　台東區淺草橋4-1-6
幸陽大樓3樓

《月刊美術》編輯部 展覽會資訊負責單位
株式會社Sun Art
☎〒104-0061　中央區銀座1-14-10
松楠大樓6樓

《新美術新聞》編輯部
株式會社美術年鑑社
☎〒101-0054　千代田區神田錦町3-15

《美術之窗》編輯部
株式會社生活之友社
☎〒104-0061　中央區銀座1-13-12
銀友大樓4樓

《Musee》編輯部
株式會社UM Promotion
☎〒108-0074　港區高輪2-1-13-205

《美術手帖》編輯部 ART NAVI 欄負責單
位　株式會社美術出版社
☎〒101-8417　千代田區神田神保町3-2-3
神保町PLACE　preview@bijutsu.co.jp

設計相關

《Idea》編輯部
株式會社誠文堂新光社
☎〒113-0033　文京區本鄉3-3-11

《AXIS》編輯部
株式會社AXIS
☎〒106-0032　港區六本木5-17-1

《Design Note》編輯部
株式會社誠文堂新光社
☎〒113-0033　文京區本鄉3-3-11

《日經Design》編輯部 展覽會資訊負責
單位　株式會社日經BP
☎〒108-8646　港區白金1-17-3
NBF Platinum Tower

《Real Design》編輯部
株式會社枻出版社
☎〒158-0096　世田谷區玉川台2-13-2
玉川台大樓

攝影相關

《Asahi Camera》編輯部
株式會社朝日新聞出版
☎〒104-8011　中央區築地5-3-2

DATA 2 駐村藝術家

透過與當地的人們或世界各地的藝術家交流，讓自己層次更提昇的駐村藝術家。
申請時必須要有推薦人嗎？
費用負擔等條件各不相同。舉出國內及國外具代表性的美術館，
並利用最近的募集內容來做介紹。最新資訊請在HP上事先確認。

家村佳代子（tokyo wonder site program director）＋
增山士郎＋菅野幸子（國際交流基金資訊中心 program coordinator）＝協力　謝育容＝譯

國內六大美術館

從日本各地各個美術館設施中，
挑選出贊助或活動內容較具特色的美術館。

●每次設定不同的主題
國際藝術中心青森

由青森公立大學營運，是一處環繞在豐富森林中的藝術設施。建築物是由安藤忠雄所設計。每年春、秋季節2～3個月的時間，以美術館為主，舉辦目的在促進創造青森特有文化的活動。

例）Artist in residence program 2010／Autumn「驚訝」（surprise）
【期間】2010年9月13日～11月26日　【對象】5名　【贊助】提供住所及創作教室、創作費（上限25萬日圓）、交流活動費（7萬5000日圓）、旅程費用、生活費　【募集】2010年5月28日活動截止。（報名結束。2011年對象僅針對招待作家。關於2012年活動請參照網站）
🏠 青森縣青森市合子沢字山崎152-6
☎ 017-764-5200　🖎 www.acac-aomori.jp

●提供寬廣創作空間的計畫
Tokyo wonder site青山：駐村創作者

日本最大規模的美術館。位於青山都市中心位置，以國內創作者為對象提供長期駐村的支援計畫、兩國之間交流事業、國外創作者招聘等，致力於提供各種贊助方式。

例）2012年度國內創作者創作交流計畫
【期間】2012年4月上旬～2013年3月底（預定）　【對象】若干名、活動經歷、未來性等、具備英文能力　【贊助】提供住所及創作教室、成果發表所需創作費
【募集】2011年9月30日截止（報名結束日）
🏠 東京都涉谷區神宮前5-53-67　COSMOS青山SOUTH棟3樓
✉ residence2011@tokyo-ws.org（查詢僅接受電子郵件）
🖎 www.tokyo-ws.org/aoyama/

●接受小型贊助
遊工房Art Space

位於綠地都市住宅區域，原為診療所兼療養所的建築物，以此作為據點進行國際間的交流，是一個提供了解不同文化機會的私人美術館。在該地區也積極展開扎根活動。加盟世界Network機構「ResArtis」，收集豐富的各個美術館資訊。

【期間】1個月為單位，最長6個月的駐村創作　【對象】真誠執著於自己表現展開的國內外藝術家　【贊助】提供租借住所及創作教室、創作及成果發表的後援　【募集】1年2次（6月底、12月底）
🏠 東京都杉並區善福寺3-2-10　☎ 03-5930-5009
🖎 www.youkobo.co.jp

●萬全的贊助制度是魅力所在
秋吉台國際藝術村

Photo by
Michihiro Ohta

山口縣立文化設施的秋吉台國際藝術村，是一個以駐村藝術家為中心具有多方面藝術文化活動的據點。建築物本身是建築家磯崎新的設計。

例）trans_2011-2012 residence support program
【期間】2012年1月12日～3月21日共70天　【對象】青年藝術家，居住負擔國外者2名、國內居住者或具日本國籍者1名　【贊助】提供住所及創作教室、滯留期間活動支援費（23萬日圓）、日薪（2800日圓×日數）、旅程費用、保險　【募集】2011年8月1日截止（報名結束）
🏠 山口縣美祢市秋芳町秋吉50
☎ 0837-63-0020　🖎 www.aiav.jp/programs/

●活用地域性資源的網狀系統
特定非營利活動法人S-AIR

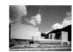

S-AIR是和ICC所共同舉辦經營。除了從國內外招聘藝術家之外，自2006年度起，開始海外派遣事業S-AIR AWARD。每年派遣1～2名札幌的年輕藝術家參與國內外的各個駐村計畫。

例）S-AIR AWARD
【期間】2～12週　【對象】1～2位（視計畫而定）、現代美術、類別不拘
【贊助】提供前往滯留地的旅程費用、創作費用的一部分、日薪
🏠 北海道札幌市豐平區豐平1条2-1-12
Intercross Creative Center（ICC）401
☎ 011-820-6056
🖎 www.s-air.org

●獲取來自古都之稱京都的刺激
京都藝術中心

是由一個舉辦多樣化類別展覽會及活動的設施所實行的駐村計畫。區分為舞台藝術領域及造形領域兩大範疇，隔年輪流舉行募集活動。

例）京都藝術中心 Artist in residence program 2012　舞台藝術部門
【期間】2012年4月1日～2013年3月31日的3個月期間內
【對象】青年藝術家或研究者　【贊助】提供住所及創作教室、創作費用的補助、協調聯絡人的支援、協助宣傳活動
【募集】2011年6月30日截止（報名結束）
🏠 京都府京都市中京區室町通蛸藥師下山伏山町546-2
☎ 075-213-1000　🖎 www.kac.or.jp

國外六大駐村美術館

在世界各地有多如繁星般的美術館。
在這裡要介紹具備充實設施環境及提供優渥支援的各國具代表性美術館。

● 世界美術館的先驅者
Kunstlerhaus Bethanien
【柏林／德國】
1974年設立以來，作為美術館的先驅者廣為世界各國所知，成為其他美術館的模範。與各國相互提攜，受到國家或協力機構所推薦的創作者在此駐村創作。

【期間】12個月 　【對象】必須經過國家或協力機構的審查及獎學金
【贊助】提供住所及創作教室、創作及成果發表的後援
【募集】以審查及提供獎學金之機構的公告時間為準
Kunstlerhaus Bethanien
🏠 Kohlfurter Straße 41-43, 10999 Berlin, Germany
☎ +49-30-616903-0 　🖉 www.bethanien.de/kb/

● 利用作品拓展亞洲的人脈
台北國際藝術村
【台北／台灣】
位於台北市中心，是一處藝術家與市民交流的場所。展開具獨特性宣傳活動，設施內的展示獲得策展人等多數美術關係者的注目。

例) 2012 AIR Taipei International Artist Residence
【期間】4～8週，3年以上作品創作經歷、展示經歷（學生不可）、具備英語能力 　【贊助】提供住所及創作教室、創作支援 　【募集】2011年5月13日截止（報名結束）
Taipei Artist Village（TAV）
🏠 台北市中正區北平東路7號
☎ +886-2-33937377 　🖉 www.artistvillage.org

● 在大自然中鍛鍊創造力
Banff Center Of The Earth
【班夫／加拿大】
位於標高2500公尺群山圍繞國立公園內的美術館。聚集對於每回既定主題有興趣的藝術家們互相交流。不定時舉辦募集活動，相較下接受較多數創作者駐村機會。

【期間】依計畫不同而異 　【對象】必須具有國際交流基金等提供的資金援助 　【贊助】提供住所及創作教室、創作支援
【募集】依計畫不同而異
The Banff Centre for the Arts
🏠 107 Tunnel Mountain Drive, Banff, Alberta, Canada
☎ +1-800-565-9989 　🖉 www.banffcentre.ca

● 多類別的網狀系統據點
Akademie Schloss Solitude
【斯圖加特／德國】
18世紀建造的古城作為舞台，在此推出許多舉凡藝術、音樂、文學、電影、學術，或是商業等多彩的研修計畫。參加者們緊密的相互連結，形成世界性網狀的據點。

【期間】6～12個月 　【對象】35歲以下、必須具備英語、德語或法語之其中一個語言 　【贊助】提供住所及創作教室、旅程費用、每月1000歐元的補助金 　【募集】每2年1次、50～70名
Akademie Schloss Solitude
🏠 Solitude Haus 3, 70197 Stuttgart, Germany
☎ +49-711-99-6190 　🖉 www.akademie-solitude.de

● 藉由作品創作與發表開拓未來
ISCP
【紐約／美國】
自1994年設立以來，接受到50個國家超過1000人以上的年輕、中堅藝術家或策展人駐村。多數知名的策展人或畫廊經營者造訪並舉辦演講等活動。

【期間】3～12個月 　【對象】必須經過國家或協力機構的審查及獎學金（日本的申請窗口為 Asian Cultural Council）
【贊助】提供創作教室、創作及成果發表的後援
【募集】以審查及提供獎學金之機構的公告時間為準
International Studio & Curatorial Program
🏠 1040 Metropolitan Avenue, Brooklyn, New York 11211, USA 　☎ +1-718-387-2900 　🖉 www.iscp-nyc.org

● 邁向更高階段的經歷
Jan van Eyck Akademie
【馬斯垂克／荷蘭】
國際性的研究機構，累積相當經驗的人為了追求更高層級所利用的美術館。藝術家、設計者或研究者共同進行專案，企圖獲得具學術性質的交流。

【期間】1年或2年 　【對象】研究者需具備大學畢業或同等教育程度資格、藝術家必須有多年的創作作品或展示經歷者 　【贊助】提供創作教室、創作及成果發表的後援 　【募集】2011年10月1日截止（報名結束）
Jan van Eyck Akademie
🏠 Academieplein 1, 6211 KM Maastricht, The Netherlands
☎ +31-43-3503737 　🖉 www.janvaneyck.nl

提供更詳細調閱時所需的網站及文獻

美術館設施條件會依各個場所而有所不同。募集狀況、贊助內容、報名條件、費用等，介紹以上可以調查得到的資料內容。

【資料庫】
▶ AIR-J 　air-j.info
日本全國的駐村藝術家綜合資料庫。由國際交流基金資訊中心所製作、經營。

▶ Trans Artists 　www.transartisits.org
收錄全世界最多資訊量的網站。加入300件以上的美術館資訊，引人注目的主題豐富，網站內容也相當充實。

▶ Res Artis 　www.resartis.org
以世界各地超過240個實踐團體等所組成的網狀系統為基礎的資料庫，是承襲Trans Artists資訊量的管理庫。2012年10月將以Tokyo wonder side為據點，在東京舉辦大會。

【書籍】
▶《歡迎來到美術館 Tokyo wonder side 駐村藝術家 2006-2010》
（2011年，公益財團法人東京都歷史文化財團Tokyo wonder side）書籍內容包括介紹在Tokyo wonder side網站上的駐村事業及參加創作者的介紹，並收錄世界各地美術館名單等。

▶《來自各界各地的駐村藝術家》
（2009年，BNN出版）
書籍介紹約90個美術館及超過100名以上藝術家的評論。書末並列有520處美術館的聯絡單位名冊。

＊此外，國際交流基金及Tokyo wonder side等其他主辦單位，預計將於2011年10月舉辦駐村研討會「AIR！AIR！AIR！在國外，期待追求更精湛的技術」（詳情請參照網站）。

DATA 3 補助

舉辦展覽會、創作活動，或是留學等在國外活動時能獲得些許幫助的補助金。
在這裡會記載一些最近的募集內容作為參考。
這期募集已經截止的活動，可以作為下一個年度的參考用。
＊順序依照日文五十音做排序

以在台東區的藝術文化企畫為對象
台東區

對於能夠充分表現符合台東區魅力，創新表現的創意及帶動發展的企畫等，同時也是在台東區內所進行的藝術文化活動給予支援。區內舉辦實施的企畫，即便是從區域外來的申請都可接受。

【參考】平成23年度（2011年度）台東區藝術文化支援制度 【期間】2011年7月～2012年3月 【對象】職業的藝術家所提相關之企畫 【補助】上限300萬日圓 【募集】2011年4月4日～5月10日（報名結束）
🏠 東京都台東區東上野4-5-6
台東區公所 文化振興課
台東區藝術文化支援制度負責單位
☎ 03-5246-1153
🖱 www.city.taito.lg.jp/index/bunka_kanko/torikumi/shien/shienseido

日英兩國間的相互交流促進企畫
大和日英基金

對於日英關係貢獻有意願的個人或團體的活動企畫提供補助。學術、藝術、文化，以及教育領域為對象。

【參考】Daiwa Foundation Small Grants獎勵補助 【期間】決定補助開始的一年期間 【對象】提出促進或支援日英關係相互交流有關的活動企畫實施之個人、團體或組織。申請者必須居住在日本或英國之任一國家 【補助】3000～7000英鎊 【募集】每年9月30日、3月31日截止報名
🏠 東京都千代田區五番町12-1
番町會館103 大和日英基金東京辦事處
☎ 03-3222-1205 🖱 www.dajf.org.uk

舉凡當代藝術乃至傳統藝術
日本藝術文化振興會

對於藝術家、團體所進行的活動，或其他以企圖振興文化、推廣普及為目的的活動，都提供支援。

【參考】平成24年度（2012年度）藝術文化振興基金 【期間】2012年4月1日～2013年3月31日實施之事業 【對象】藝術家及藝術、文化相關團體本身已有在日本國內進行公演或展示 【補助】補助項目經費總額的一半加上自我負擔金額的範圍為上限 【募集】2011年11月7日～18日（美術的創造普及活動）。募集期間依募集區分不同而異
🏠 東京都千代田區隼町4-1 日本藝術文化振興會 基金部 地域文化補助課（美術的創造普及活動）
☎ 03-3265-6407
🖱 www.ntj.jac.go.jp/kikin.html

以在國外舉辦介紹日本文化的活動為對象
國際交流基金

對於在國外舉辦的講座、藝術創作坊、舞台公演等介紹日本文化事業給予補助。

【參考】日本文化介紹補助、國外公演補助，及市民青少年美術交流補助等 【對象】依內容而異 【補助】依內容而異 【募集】依活動計畫而有所不同，詳細內容請參照網站所刊載的公開徵選計畫簡介說明
🏠 東京都新宿區四谷4-4-1
☎ 03-5369-6078
🖱 www.jpf.go.jp/j/index.html

在國外介紹日本文化的活動為對象
笹川日法財團

各種不同領域中促進日法兩國交流為目的。在巴黎及東京兩地都設有辦事處，共同進行對於適合兩國的活動計畫開發。

【期間】依申請內容而異 【對象】不論個人或法人 【補助】依申請內容而異（營利目的除外） 【募集】隨時
🏠 東京都港區赤坂1-2-2
日本財團大樓4樓
☎ 03-6229-5448 🖱 www.spf.org/ffjs

給予獎學金後，提供研究發表或展示的支援
公益財團法人佐藤國際文化育英財團

財團指定的美術大學（參照財團HP），以正規學生的在籍學生為對象給予獎學金。作為研究成果發表，必須要有團體展的展出作品。

【參考】獎學金支援事業 【期間】2年期間 【對象】經由財團指定的美術大學所推薦的本國學生或海外前來的留學生為對象 【補助】支付獎學金（每月3萬日圓）、舉辦研究發表的展覽會 【募集】每年4月初，向指定大學的獎學金負責單位寄發募集重要事項及申請書。募集截止日在5月初
🏠 東京都新宿區大京町31-10
☎ 03-3358-6021
🖱 homepage3.nifty.com/sato-museum

日本團體

拓展年輕藝術家的發表機會
朝日新聞文化財團

提供藝術性水準高的音樂會及美術展覽會等的補助。過去補助過的對象包括金澤麗子、高橋Junko等人。

【參考】2012年度 補助募集重要事項 【期間】2012年4月～2013年3月底前所實施的活動 【對象】演出或展出作品者必須是藝術相關專業人士，或是目標成為該專業人士的藝術家 【補助】一件作品約10萬～100萬日圓不等 【募集】2011年12月15日前送達
🏠 東京都中央區銀座6-6-7 朝日大樓4樓
☎ 03-5568-8816
🖱 www.asahizaidan.or.jp

支援向地域性扎根的藝術文化活動
Asahi Beer 藝術文化財團

對於以美術、音樂、舞台藝術為中心的藝術活動，及這些活動進行的國際交流給予支援，同時對於受到矚目的新銳藝術家及藝術團體的成立與普及給予支援。另外，市民參加的藝術非營利事業組織也是補助的對象。

【參考】2012年度 補助募集重要事項 【期間】2012年4月～2013年3月底前實施的活動 【對象】具獨創性、先驅性的優越藝術活動及推動該活動之團體機構 【補助】每件100萬日圓為基準 【募集】2011年10月1日～11月3日前（郵戳為憑）
🏠 東京都墨田區吾妻橋1-23-1
☎ 03-5608-5202 🖱 www.asahibeer.co.jp/csr/philanthropy/ab-art/index.html

提供支援給京都當地活動的藝術家
京都市

以振興京都藝術文化為目的，提供年輕藝術家獎勵金。不拘藝術類別，舉凡現代美術、舞蹈、話劇、音樂、設計、媒體藝術等均可申請。

【參考】平成24年度（2012年度）藝術文化特別獎勵制度 【對象】個人或團體（居住地、活動據點必須是在京都市內） 【補助】300萬日圓 【募集】2011年5月6日～8月1日（報名結束）
🏠 京都府京都市中京區河原町通御池下丸屋町394番地YJK大樓2樓
☎ 075-366-0033（文化市民局文化藝術都市推進室文化藝術企畫課計畫推展負責單位） 🖱 www.city.kyoto.lg.jp/bunshi

其他團體

支援新進策展人
ISE Cultural Foundation（Iseny文化基金）

擅長為當代藝術的年輕策展人支援計畫，PEC（Program for Emerging Curators）。對於從公開徵選中選拔出來的企畫案，提供補助金及位於紐約蘇活區Iseny Gallery內空間（約20×8m）舉辦展覽會的機會。

【參考】PEC 企畫案 【期間】展覽會期約5～6週 【對象】年輕策展人、獨立策展人、學會員 【補助】給付上限2000美金的補助金（依企畫不同而異）【募集】每年2月28日（隔年春季展覽會）、8月31日（隔年秋季展覽會）報名截止
🏠 Attn: PEC Program 555 Broadway New York, NY 10012
☎ +1-212-925-1649
🖱 www.iseny.org

支援個人藝術家遠赴海外計畫
Asian Cultural Council（ACC）

美國財團支援與亞洲各國的文化交流。支援在美國和亞洲地區進行調查、研究、視察或創作活動的個人。近年來的補助對象包括八木良太、鈴木Hiraku等人。

【參考】個人研究獎勵金 【期間】1個月～6個月 【對象】亞洲地區（阿富汗到日本）及美國籍的藝術家、學者、藝術專業人士 【補助】往返機票、旅程費用、住宿費用、書籍、資料費用等雜費。平均補助金8000美金（個人補助計畫6個月的補助內容）【募集】2011年11月1日報名結束
🏠 東京都中央區銀座1-16-1 東貨大樓8樓
☎ 03-3535-0287
🖱 www.asianculturalcouncil.org/japan

支援前往德國留學
德國學術交流會（DAAD）

DAAD是德國數間大學所共同設置的機構。擔任促進大學之間國際交流的角色。以國內外的研究者、大學教員及學生為對象實施該計畫。

【參考】2012年度德國學術交流會獎學金生 【期間】10個月～2年 【對象】音樂、美術、建築學系畢業，為了再深造前往德國的大學留學的人 【補助】每個月補助金750歐元、旅費及其他 【募集】2011年9月30日報名結束
🏠 東京都港區赤坂7-5-56 德國文化會館1樓
☎ 03-3582-5962
🖱 tokyo.daad.de/wp/ja_pages/jp_scholarship

20～35歲前往國外研修的補助
Pola美術振興財團

除了對年輕藝術家在國外的研修，也針對美術館館員的調查研究及美術相關的國際性活動給予支援及補助。目的在於提升日本藝術領域的專業性。

【參考】平成24年度（2012年度）年輕藝術家的海外研修補助 【期間】2012年4月1日～2013年3月31日期間中開始研修，期間在6個月以上1年以內 【對象】18名 2012年4月1日現在年齡為20～35歲。從事繪畫、雕刻、工藝等創作活動 【補助】每位補助金12個月以內340萬日圓以內 【募集】2011年10月3日～11月14日（郵截為憑）
🏠 東京都品川區西五反田2-2-3 Pola美術振興財團 補助事業負責單位
☎ 03-3494-8237
🖱 www.pola-art-foundation.jp

藉由提供畫具器材支援年輕人
Holbein工業（株式會社）

Holbein獎學金是，以使用顏色器材持續創作活動的當代藝術創作者或有志成為創作者為對象的獎學金制度。提供資格認定者1年期間總值相當於50萬日圓的畫具器材。過去補助過的對象包括大卷伸嗣、加藤泉等人。

【參考】平成23年度（2011年度）Holbein獎學金 【期間】1年期間 【對象】20名 20～45歲（居住國內）【補助】總值相當於50萬日圓的畫具器材。提供包括水彩到全部Holbein工業的產品
🏠 東京都豐島區東池袋2-18-4 Holbein工業（株式會社）獎學金實行委員會
☎ 03-3983-9253 🖱 www.holbein-works.co.jp/holbeinscholarship.html

國外研修及國外展覽會的補助
吉野石膏美術振興財團

以石膏為主要材料的住宅建材廠商所捐贈的財產作為基本資產所設立的美術財團，由該財團提供年輕美術家支援。提供國外研修、位於國外的個展、共同展，及美術相關國際會議等活動的支援及補助。

【參考】平成23年度（2011年度）國外研修補助 【期間】2012年3月1日～2013年2月底研修開始起算6個月～1年以內 【對象】6名。20～35歲 【補助】每人240萬日圓 【募集】2011年10月15日（報名結束）
🏠 東京都千代田區丸之內3-3-1 新東京大樓6樓 公益財團法人吉野石膏美術振興財團 補助事業負責單位
☎ 03-3215-3480
🖱 www.yg-artfoundation.or.jp

每年提供2次機會補助展示、留學
公益財團法人野村財團

對於年輕藝術家的養成活動及展覽會、討論會等藝術文化的國際交流活動提供補助。每年實施2次。

【參考】藝術文化補助 【期間】2012年4月1日～9月30日 【對象】成為補助對象進行活動的團體或個人 【補助】依團體或個人不同而異 【募集】2011年12月20日截止（最晚下午5點以前）
🏠 東京都中央區日本橋1-9-1
☎ 03-3271-2330
🖱 www.nomurafoundation.or.jp

對於地區具創造性文化性的表現活動
藉由文化及藝術的福武地域振興財團

為了實現活力十足具豐富個性的地域社會型態，在與地方公共團體等的共同提攜下，對於以地區居民為中心，從事具創造性文化性的鄉鎮建設活動給予支援。特別是以當代藝術作為手法的計畫、與地區居民共同合作所進行的計畫、持續性並具有發展性的計畫等都給予補助。

【參考】平成23年度（2011年度）補助計畫 【期間】2011年4月～2013年3月實施的計畫 【對象】地區的振興及發展有幫助，與地區居民共同合作等 【補助】每件約50～200萬日圓 【募集】2011年4月1日～30日（報名結束）
🏠 香川縣香川郡直島町850 藉由文化及藝術的福武地域振興財團辦事處
☎ 087-892-4455 🖱 blog.benesse.ne.jp/fukutake/development/

80天～3年期間內的國外研修給予支援
文化廳

各個不同藝術領域的年輕藝術家，提供他們進行實踐性質的研修機會，提供研修時所需的旅程費用及住宿費用。申請可以透過推薦團體等提出。必須具備推薦書、承諾書。

【參考】平成24年度（2012年度）新進藝術家國外研修制度 【期間】1年、2年、3年、特別派遣80天，4種 【對象】派遣期間，依領域不同年齡限制也相異 【補助】旅程費用、準備金、居留費用 【募集】推薦團體向文化廳提出書類申請（2012年度申請截止）
🏠 東京都千代田區霞關3-2-2 文化廳文化部藝術文化課支援室養成課
☎ 03-5253-4111
🖱 www.bunka.go.jp

DATA 4

公開徵選

對於藝術家為了提昇自我層次非常有幫助的徵選活動。
在這裡要介紹的是以年輕創作者為對象，主要的一些國內徵選
以及國外團體主辦的國際徵選活動。最新資訊請前往各個網站確認。

*順序依照日文五十音排序

發掘挑戰可能性的新人攝影家
Canon攝影新世紀

以發掘、養成，及支援有志挑戰攝影表現全新可能性的新人攝影家為目的的公開徵選。過去的grand prix得獎者包括HIROMIX、野口里佳、蜷川實花、高木Kozue等人，著名的攝影家輩出。募集時間往年在4～6月左右。

【主辦】Canon
🏠 東京都大田區下丸子3-30-2
☎ 03-5482-3904
🖰 web.canon.jp/scsa

16～29歲的年輕藝術家為對象
群馬青年Biennale

每偶數年舉辦的全國公開徵選的展覽會。利用作品送選及作品進行審查。大獎是群馬縣立近代美術館用獎金100萬日圓買下得獎作品，除此之外還有優等獎50萬日圓等。得獎及入選作品均可以在該館展示。2010年度的評審員是伊藤存、鴻池朋子等人。每偶數年3月上旬募集截止。「群馬青年Biennale 2012」於2012年夏天舉行。預定2011年12月開始募集作品。

【主辦】群馬縣立近代美術館
🏠 群馬縣高崎市綿貫町992-1
☎ 027-346-5560
🖰 www.mmag.gsn.ed.jp

美術館的公共空間多彩化
到處都是當代美術館
（Gennbi Dokodemo）
企畫公開徵選

募集能夠將作品及美術館免費公共空間（入館大廳、美術館創作室、玄關、樓梯等）的魅力相輔相成的創作想法、實際展示及發表作品的公開徵選活動。2011年的審查員是秋山祐德太子等人。

【主辦】廣島市現代美術館
🏠 廣島縣廣島市南區比治山公園1-1
☎ 082-264-1121
🖰 www.hcmca.cf.city.hiroshima.jp/

發表與自然共存的藝術
越後妻有的Art Triennial

以越後妻有地區（新潟縣＋日町市＋津南町）的里山為舞台，舉辦3年1次的「大地的藝術博覽會」活動。募集活化該地區歷史與自然等豐富資源魅力的藝術，以及能夠作為國際性宣傳的作品。2012年的募集已經結束。

【主辦】大地的藝術博覽會實行委員會
🏠 東京都涉谷區猿樂町29-18
HILLSIDE TERRACE A棟
ART FRONT GALLERY內「大地的藝術博覽會」公開徵選課
☎ 03-3476-4868
🖰 www.echigo-tsumari.jp

目標在於企畫力的發掘
Emerging Artist Support
Program展覽會企畫公開徵選

Tokyo Wonder Site本鄉的展覽會企畫募集。入選的企畫可以接受到Tokyo Wonder Site的支援舉辦展覽會。接受申請時間是往年的5～6月中旬。入選企畫展則在隔年的1～2月展出。

【主辦】公益財團法人東京都歷史文化財團
Tokyo Wonder Site
🏠 東京都文京區本鄉2-4-16（TWS本鄉）
✉ contact@tokyo-ws.org
🖰 www.tokyo-ws.org

募集「無以倫比」的作品
岡本太郎當代藝術獎

超越藝術的類別意識，募集回應岡本太郎的「創造時代的人是誰？」的作品。表現技巧手法不拘。過去的入選者包括中山Daisuke、小澤剛、山口晃等人。得獎作品在川崎市岡本太郎美術館展示。接受申請時間是往年的7～9月中旬。岡本太郎獎得獎者給予獎金200萬日圓等其他。

【主辦】岡本太郎紀念現代藝術振興財團
川崎市岡本太郎美術館
🏠 神奈川縣川崎市多摩區枡形7-1-5
川崎市岡本太郎美術館　TARO獎課
☎ 044-900-9898
🖰 www.taro-okamoto.or.jp
🖰 www.taromuseum.jp

日本徵選活動

新聞室的壁面就是發表作品的場所
ART IN THE OFFICE

Monex證券總公司內新聞室的弧狀壁面（縱1.6×橫10m），提供作為發表用壁面。募集照片、設計繪圖等的平面作品。選出者利用兩週時間在現場創作，因此與該社社員進行交流是這個活動的特徵。獎金20萬日圓、製作費用10萬日圓。過去得獎者包括坂口恭平、松本力等人。

【主辦】Monex證券株式會社
【企畫協辦】NPO法人Art Initiative Tokyo「AIT」
🏠 東京都涉谷區猿樂町30-8
Twin大樓代官山B-403（上記AIT）
🖰 www.a-i-t.net/ja/news/2011/01/aio-2011.php（2011年募集詳細內容）

支援創作旅行
ALLOTMENT
Travel Awards

由34歲英才早逝的藝術家與語直子留下的遺產設立的ALLOTMENT所主辦。主要以日本國內的創作旅行或是亞洲圈、美國、歐洲等，募集利用Travel Awards挑戰嶄新創作作品的年輕創作者。

【主辦】ALLOTMENT
🏠 愛知縣名古屋市中區新榮2-2-19
Yorozu Art Center 8
✉ info@allotment.jp
🖰 www.allotment.jp

大賞得獎者在美術館舉辦個展
上野森美術館大賞展

超越既定的美術團體框架，募集符合21世紀清新的繪畫作品。畫材、表現內容不拘。得獎作品展除了在上野的森美術館展出之外，也進行巡迴展。隔年，在上野森美術館畫廊舉辦得獎者的新作展，繪畫大賞得獎者在2年後於該畫廊舉行個展。

【主辦】上野森美術館
🏠 東京都台東區上野公園1-2
☎ 03-3833-4191
🖰 www.ueno-mori.org

促進藝術的傳統及革新
創造傳統獎

對於日本的傳統文化以及當代藝術的保護、養成及企圖振興一直給予大量支持並有相當績效的日本文化藝術財團，於2010年起將舉辦的公開徵選更改名稱為創造傳統獎。得獎者(3名以內)給予100萬日圓。以往的得獎者包括宮永愛子、島袋道浩等人。

【主辦】公益財團法人　日本文化藝術財團
🏠 東京都新宿區南元町13-7
☎ 03-5269-0037
🖱 blog.canpan.info/jpartsfdn/category_3

以學生為對象的公開徵選
TURNER AWARD

募集使用Turner畫具器材創作的尚未發表的作品(11月14日以前寄達)。入選作品的展覽會在東京及其他等地舉辦。有大獎30萬日圓及其他獎項。

【主辦】TURNER色彩(株式會社)
🏠 大阪府大阪市淀川區三津屋北2-15-7
TURNER色彩(株式會社)TA辦事處
☎ 06-6308-1212
🖱 www.turner.co.jp

讓街道注入活力的展示案
代官山裝置藝術

代官山的再發現，為新文化發聲的為期3週的活動。從國內外而來參加徵選案件中選出約10件左右，展示在代官山的街道進行裝置藝術展示。每2年舉辦一次。2011年度已經於7月申請截止。10月9日～30止舉行徵選。審查員包括慎文彥、川俣正、北川Furamu。

【主辦】代官山裝置藝術實行委員會
🏠 東京都涉谷區猿樂町29-18
HILLSIDE TERRACE A棟
ART FRONT GALLERY內
☎ 03-3476-4868
🖱 d-insta.com

創作作品重點為「旅館展示」的
大黑屋當代藝術公開徵選

由那須鹽原的溫原旅館所主辦的當代藝術公開徵選活動。大獎為30萬日圓及舉辦「板室溫泉　大黑屋」個展。第七回的募集期間為10月1日～11月20日(郵戳為憑)。審查員為菅木志雄、小山登美夫、天野太郎。申請重要事項上網站下載。

【主辦】板室溫泉　大黑屋
🏠 栃木縣那須鹽原市板室856
☎ 0287-69-0226
🖱 www.itamuro-daikokuya.com

在資生堂畫廊舉辦個展的機會
Shisedo Artegg

為了支持新進藝術家的創作活動，資生堂畫廊開放3週進行促進創作者舉辦展覽會的支援行動。活動理念、作品創意、「如何在資生堂畫廊的空間中做出怎樣的表現方式？」以上3項為評分重點進行審查，選出3人(組)。接受申請時間往年是在6月。展覽會是隔年1月～3月。

【主辦】資生堂
🏠 東京都中央區銀座8-8-3
東京銀座資生堂大樓B1　資生堂畫廊
☎ 03-3572-5120
🖱 www.shiseido.co.jp/gallery/artegg/

公開徵選方式的Art Festival
SICF
(Spiral Independent Creators Festival)

提供徵選出的100組創作作品展示的場所(需支付展出費用、可進行販賣)。只要是能在展示空間上展示的作品，不拘創作類別。獲選最優作品可在Spiral舉辦展覽會。募集截止日往年都是在2月下旬左右。藝術季則是每年的5月舉行。

【主辦】Wacoal Art Center
🏠 東京都港區南青山5-6-23
Spiral 內SICF辦事處
☎ 03-3498-1171
🖱 www.sicf.jp

給位於世田谷區的美術活動
世田谷區藝術Award
「飛翔」

居住、在學、工作在世田谷區內，或在該區設置主要活動場所，進行文化、藝術的創造或創作活動的15歲～35歲個人或團體為對象。美術部分以在世田谷區美術館區民畫廊的展示計畫等為審查對象。得獎者於審查的隔年在該畫廊得有二週期間的展示機會。創作補助金50萬日圓。

【主辦】世田谷區
🏠 東京都世田谷區砧公園1-2
世田谷美術館「Award課」
☎ 03-3415-6011
🖱 www.city.setagaya.tokyo.jp/menu/life/i120307.html

具多彩的募集形式
神戶Biennale

兩年一度在神戶所舉辦的以公開徵選的形式為主軸的藝術博覽會。集結了當代藝術乃至傳統藝術等多樣化藝術文化。Art in a Container、綠概念藝術、空間藝術等多數的比稿方式募集作品。2011年10月1日～11月23日實施(申請時間已經截止)。

【主辦】神戶Biennale組織委員會　神戶市
🏠 兵庫縣神戶市中央區加納町6-5-1
神戶區公所9號館1樓
☎ 078-322-6490
🖱 www.kobe-biennale.jp

公開徵選來自世界各地的繪畫
世界繪畫大獎

國籍、畫具器材不拘，募集從廣大的世界各地前來的作品。各國多少具有美術的差異，但以「美術只有一個」的觀點來進行審查。大獎50萬日圓(收購作品)。在世界堂新宿店的作品展中展示入選作品。2011年的審查員包括了絹谷幸二等人。

【主辦】世界繪畫大賞展實行委員會
【協辦】世界堂
🏠 東京都新宿區新宿3-1-1
☎ 03-5379-1111
🖱 www.sekaido.co.jp

募集年輕創作者的平面作品
Shell 美術獎

這是一個持續50年以上，目的在發掘次世代年輕現代美術創作者的比稿。40歲以下為對象，現代繪畫或版畫作品等可以做壁面展示的作品，完全以公開徵選的方式進行審查。每年9月初左右是報名截止時間。獲選最優作品獎金150萬日圓，以及審查員獎50萬日圓等其他獎項。2011年得獎作品展於11月在代官山HILLSIDE FORUM舉辦。

【主辦】昭和Shell 石油株式會社
☎ 03-5225-0502 (Shell 美術獎辦事處)
🖱 www.showa-shell.co.jp/art

在公開最後審查過程中與審查員互動
前橋 Art Compelive

1988年開始至今,以發掘並支持新進氣銳的藝術家為目的所舉辦的公開徵選活動。獲選最優作品(獎金50萬日圓)捐贈予前橋市。2011年度的截止日是10月21日,審查員為伊東順二、秋元雄史、Yanobe Kenji。過去獲選最優作品者為町田久美等人。

【主辦】前橋市、NPO法人　前橋藝術週間 前橋文化設計會議實行委員會
🏠 群馬縣前橋市大手町2-12-1
前橋文化設計會議實行委員會辦事處
☎ 027-898-5825
🔗 www.mbdk.jp/artcompelive

也要求簡報能力的公開徵選
1_WALL

圖案及攝影兩部分,每2年舉辦一次。報名資格35歲以下。作品選集審查,與審查員一對一進行作品選集討論,進入最後決選六人的團體展以及公開發表的過程來決定最後優勝者。得獎者可以得到在Guardian Garden舉辦個人展及小冊子製作的權利。

【主辦】Recruit
🏠 東京都中央區銀座7-3-5　Recruit GINZA大樓B1樓 Guardian Garden
☎ 03-5568-8818
🔗 rcc.recruit.co.jp/gg

與美術愛好者相遇的機會
Wonder Site

以公開徵選的型態舉辦,同時也以「BUY=SUPPORT」這個概念,藉由購買得獎作品作為支持藝術家創作活動的目的,提供年輕藝術家與美術愛好者相遇的場所。提出的作品約有100件會在TWS涉谷展示,入場參觀者可以購買作品。35歲以下可以報名參加。接受作品時間往年都在11月~1月。3月舉辦展覽會。

【主辦】公益財團法人東京都歷史文化財團 Tokyo Wonder Site
🏠 東京都涉谷區神南1-19-8
Tokyo Wonder Site涉谷 Wonder Site辦事處
✉ contact@tokyo-ws.org
🔗 www.tokyo-ws.org

都廳的壁面作為展示空間
Tokyo Wonder Wall

以35歲以下的年輕創作者為對象,分成平面與立體裝置藝術兩部分進行募集作品。入選作品約100件會在東京都現代美術館展示。平面部分的得獎者將可利用都廳的壁面舉辦為期約1個月的個展。作品開始募集時間往年都是在3月上旬。

【主辦】東京都
🏠 東京都新宿區西新宿2-8-1
東京都生活文化局文化振興部
Tokyo Wonder Wall負責單位
☎ 03-5388-3067
🔗 www.seikatubunka.metro.tokyo.jp/bunka/wonderwall

作為攝影專輯保留收藏為目的
Visual Arts Photo Award

專門學校Visual Arts 四所學校共同出資,創設目的在於,將比較沒有辦法搭上商業潮流的優秀攝影作品也給予光環,利用攝影專輯的形式永遠流傳後世。舉辦作品的購買及攝影展。審查員是森山大道、上田義彥、飯沢耕太郎等人。報名申請往年在6月。得獎作品由作品集刊行收購。

【主辦】專門學校東京Visual Arts、Visual Arts專門學校大阪、專門學校名古屋Visual Arts、九州Visual Arts
🏠 東京都千代田區四番町11
專門學校東京Visual Arts　Visual Arts Photo Award
☎ 03-3221-0206
🔗 www.vaphotoaward.com

推選作品的比稿方式
VOCA展 現代美術的展望─新進平面創作者們

受到全國美術館學藝員、採訪記者、研究者等人推薦,介紹40歲以下年輕創作者所創作的平面作品在展覽會中所展現的卓越表現。福田美蘭、山本太郎、三瀨夏之介等人都得過VOCA獎。歷年3月都在上野的森美術館舉辦。

【主辦】VOCA展實行委員會、上野森美術館
🏠 東京都台東區上野公園1-2
上野森美術館
☎ 03-3833-4191
🔗 www.ueno-mori.org

線上畫廊的公開徵選
TAGBOAT AWARD

著手於年輕創作者支援事業的Gallery TAGBOAT是主辦單位。畫廊的經營者、收藏家等擔任審查員。第一次審查是利用作品圖像資料來進行。得獎者除了獲得獎金之外,還有機會參與團體展出作品或海外展示的機會。2011年度的審查員是小山登美夫、Calvin Hui(3812當代藝術企畫總監)等。通過第一次審查的創作者團體展中再決定得獎者。作品展示於香港的畫廊。Gallery TAGBOAT也會刊載作品。

【主辦】TAGBOAT
🏠 東京都中央區日本橋人形町1-1-8
Kawahata大樓2樓
✉ tngs@tagboat.com
🔗 www.tagboat.com

Independent(無審查方式)展示後再進行審查
千代田藝術祭

針對廣大市民開放一個藝術創作自由展示空間為目的的3331所舉辦的千代田藝術祭。位於一樓主展示廳的展覽會場中,舉辦方式採不針對展出作品評論好壞的無審查方式。期間中舉行改採受歡迎程度投票、公開講評會等方式進行審查,優秀創作者則可舉辦個展。

【主辦】3331 Arts Chiyoda
🏠 東京都千代田區外神田6-11-14
☎ 03-6803-2441
🔗 www.3331.jp

募集全新價值的提案作品
Tokyo Midtown Award

藝術及設計兩個部分舉辦比稿。創造「JAPAN VALUE」(新日本的價值、感性、才能),活動其中一個重要的目標就是持續向全世界發出訊息。2011年度的主題是「都市」(報名截止)。藝術入選作品展示於東京Midtown內B1Metro Avenue。獲選最優作品獎金100萬日圓(另支付製作補助金100萬日圓)。

【主辦】東京Midtown Award
🏠 東京都港區赤坂9-7-1
☎ 03-3475-3100(コールセンター)
🔗 www.tokyo-midtown.com

美術館策展人擔任審查
The Chelsea International Fine Art Competition
【美國】

2011年比賽的審查員是惠特尼美術館（Whitney Museum of American Art）的策展助理。得獎者除了可以參加Agora Gallery的團體展之外，還有獎金及在網路上宣傳的機會等。2012年的詳細報名情形於12月左右公布。

【主辦】agora gallery
☎ +1-212-226-4151
✉ contest@agora-gallery.com
🖰 www.agora-gallery.com/jap/competition/

在亞洲的主要都市中舉辦
UOB Painting Of The Year Competition
【新加坡】

以新加坡為中心，在曼谷、吉隆坡、雅加達各地舉辦。各個城市1件獲選年度大獎的作品給予獎金3萬新加坡幣。得獎後作品永久存放在銀行收藏。分為平面作品組及青年組兩個部分。外國人需持有永久居留權。

【主辦】UOB銀行
🖰 www.uobgroup.com/about/community/poy/overview.html

在古根漢各館上映
YOUTUBE PLAY BIENNIAL
【美國】

YouTube以及古根漢美術館（紐約）共同合作所舉辦的線上動畫比稿。每隔一年舉行。從YouTube網站進入報名。2010年度從91個國家收到的報名件數高達2萬3000件以上。勞麗安德森（Laurie Anderson）及村上隆等擔任審查員。

【主辦】YouTube、古根漢美術館
🖰 www.youtube.com/play

Royal Academy of Arts主辦的公開徵選
Summer Exhibition
【英國】

每年舉辦為期3個月的Summer Exhibition。會期中，超過20萬造訪人次的展覽會。包括2萬5000英鎊獎金的Charles Wollaston Award，還有以學生為對象的攝影獎等。2012年的報名方式會在1月中旬公開，報名截止到3月9日為止。

【主辦】Royal Academy of Arts
☎ +44-20-7300-5929
✉ summerexhibition@royalacademy.org.uk
🖰 www.royalacademy.org.uk/summerexhibition/

有機會可以在藝術家負責營運的畫廊空間中舉辦個展
Surface Open Show
【英國】

位於諾丁安（Nottingham）一處由藝術家負責營運的畫廊所主辦的國際公開徵選計畫展。過去的9年每年都舉辦過。參加費用一件作品8.50英鎊。入選者可以在得獎的隔年於該畫廊舉辦個展。報名申請利用電子郵件。2011年度的募集截止日為6月3日，於7月展示（報名結束）。

【主辦】Surface Gallery
☎ +44-11-5947-0793
✉ surfaceopenshow@gmail.com
🖰 www. surfacegallery.org

以肖像攝影為主題
Taylor Wessing Photographic Portrait Prize
【英國】

以肖像為攝影主題的比稿。對象不拘。得獎作品會在National Portrait Gallery中展示。審查員包括攝影家、攝影評論家、該館館長等其他。最優秀者給予1萬2000歐元。透過網路接受報名。最後審查是透過原版沖洗照片來進行。

【主辦】Taylor Wessing
☎ +44-20-7306-0055
✉ photoprize@npg.org.uk
🖰 www.npg.org.uk:8080/photoprize/site10

海外徵選

著重於肖像畫的公開徵選展
BP Potrait Award
【英國】

持續30年以上，以肖像畫為主題的公開徵選展。包括著名人物的肖像畫，乃至朋友、家族等身邊親近的人，各式各樣的型態都是募集的對象。2012年度的重要項目約12月左右發表。報名請上網站登錄。BP Potrait Award的獎金是5000英鎊。也有部分招募的對象為14歲～19歲。

【主辦】National Portrait Gallery
☎ +44-20-7306-0055
✉ bpaward@npg.org.uk
🖰 www.npg.org.uk

紐卡索（Newcastle）的版畫比稿
International Print Biennale
【英國】

從2009年開始的版畫展覽會。2011年度已經在6月截止，9月～11月將於紐卡索的三處畫廊展示入選作品。審查員包括畫廊的經營者、藝術家等。Northern Print Award頒與獎金5000英鎊。

【主辦】Northern Print
☎ +44-19-1261-7000
✉ biennale@northernprint.org.uk
🖰 www.northernprint.org.uk

Hermès擬定主題
設計比稿
Prix Emile Hermès
【法國】

3年一度舉辦的Hermès財團的設計大獎。對象為40歲以下，專業以及有志成為專業人士的人。2011年度的審查員除了伊東豐雄，還有龐畢度中心（Centre Georges Pompidou）設計部長 Françoise Guichon、Hermès財團會長等其他（報名截止）。利用上網登錄。

【主辦】Hermès財團
☎ +33-1-4017-4925
✉ clemence.miralles@hermes.com
🖰 www.prixemilehermes.com

DATA 5 台灣藝術實用資源

大藝出版（台灣）＝編輯、設計　Edit & Design by BigArt Press (Taiwan)

補助

**財團法人
國家文化藝術基金會**

分為常態補助、專案補助。

常態補助為1年2期的補助申請業務，於每年1月及6月開放申請，類別包括：文學、美術、音樂、舞蹈、戲劇、文化資產、視聽媒體藝術、藝文環境與發展。

專案補助針對藝文生態中具急迫性或指標性需求，主動提出之專項補助計畫。

目前辦理之專案包括：視聽媒體藝術專案、紀錄片映演專案、長篇小說創作發表專案、藝較於樂。

透過藝術學習專案、歌仔戲製作及發表專案、表演藝術精華再現專案、表演藝術行銷平台專案、表演藝術追求卓越專案、視覺藝術策劃性展覽專案、科技藝術創作發表專案。

各項專案之申請期間需詳閱專案辦法。

可於線上申請。

🏠 106 台北市仁愛路三段136號2樓 202室
☎ +886-2-2754-1122
🖰 www.ncafroc.org.tw/

國立臺灣歷史博物館

【開放時間】週二至週日09：00～17：00
🏠 709 臺南市安南區長和路一段250號
☎ +886-6-356-8889
🖷 +886-6-356-4981
🖰 www.nmth.gov.tw/

國立臺灣博物館

【開放時間】週二至週日10：00～17：00
🏠 100 台北市中正區襄陽路2、25號
☎ +886-2-2382-2699
🖷 +886-2-2382-2684
🖰 www.ntm.gov.tw

國立臺灣史前文化博物館

【開放時間】週二至週日09：00～17：00
🏠 950 臺東市博物館路1號
☎ +886-89-381166
🖷 +886-2-2382-2684
✉ services@nmp.gov.tw
🖰 www.nmp.gov.tw

蘭陽博物館

【開放時間】週二至週日09：00～17：00
🏠 261 宜蘭縣頭城鎮青雲路三段750號
☎ +886-3-977-9700
🖷 +886-3-977-9300
🖰 www.lym.gov.tw

新北市立鶯歌陶瓷博物館

【開放時間】週二至週五09：30～17：00
（週六、日至18：00）
🏠 239 新北市鶯歌區文化路 200 號
☎ +886-2-8677-2727
🖷 +886-2-8677-4104
✉ ntpc60501@ntpc.gov.tw
🖰 www.ceramics.ntpc.gov.tw

國立歷史博物館

【開放時間】週二至週日10：00～18：00
🏠 100 台北市南海路49號
☎ +886-2-2361-0270
🖷 +886-2-2331-1086
🖰 www.nmh.gov.tw/

台灣重要展覽單位

國立故宮博物院

【開放時間】08：00～18：30
（週六至20：30）
🏠 111 台北市士林區至善路二段221號
☎ +886-2-2881-2021
✉ service@npm.gov.tw
🖰 www.npm.gov.tw

台北市立美術館

【開放時間】週二至週日09：30～17：30
（週六至20：30）
🏠 104 中山北路三段181號
☎ +886-2-2595-7656
🖷 +886-2-2594-4104
✉ info@tfam.gov.tw
🖰 www.tfam.museum/

高雄市立美術館

【開放時間】週二至週日09：30～17：30
🏠 804 高雄市鼓山區美術館路80號
☎ +886-7-555-0331
🖷 +886-7-555-0307
✉ servicemail@kmfa.gov.tw
🖰 www.kmfa.gov.tw

國立台灣美術館

【開放時間】週二至週五09：00～17：00
（週六、日至18：00）
🏠 403 台中市西區五權西路一段2號
☎ +886-4-2372-3552
🖷 +886-4-2372-1195
✉
🖰 www.ntmofa.gov.tw/

台北當代藝術館

【開放時間】週二至週日10：00～18：00
🏠 103台北市大同區長安西路39號
☎ +886-2-2552-3721
🖷 +886-2-2559-3874
✉ services@mocataipei.org.tw
🖰 www.mocataipei.org.tw/blog

駐村

嘉義鐵道藝術村
☗ 600 嘉義市北興街37-10號
☎ +886-5-232-7477
🖷 +886-5-233-6976
✉ railway.art@msa.hinet.net
🖝 www.cabcy.gov.tw/railway/index.asp

枋寮F3藝文特區
☗ 940 屏東縣枋寮鄉儲運路15號
☎ +886-8-878-4293
🖷 +886-8-737-9446
✉ newf3art@yahoo.com.tw
🖝 f3art.cultural.pthg.gov.tw/chinese/Index.aspx

台東鐵道藝術村
☗ 950 台東市鐵花路 371號
☎ +886-89-334-999
✉ trav.org@msa.hinet.net
🖝 www.ttrav.org/taitungartvillage/

台北國際藝術村
☗ 100 台北市中正區北平東路7號
☎ +886-2-3393-7377
🖷 +886-2-3393-7389
🖝 www.artistvillage.org/tav

寶藏巖國際藝術村
☗ 100 台北市中正區汀州路三段230巷14弄2號
☎ +886-2-2364-5313
🖷 +886-2-2364-2941
🖝 www.artistvillage.org/thav

435國際藝術村
☗ 220 新北市板橋區中正路435號
☎ +886-2-2960-1601（總機）
✉ banqiao018@ntpc.gov.tw
🖝 www.banciao.gov.tw/bravo_435/

新竹市鐵道藝術村
☗ 300 新竹市花園街64號
☎ +886-3-562-8933
🖷 +886-3-562-1733
✉ services@35tdart.com
🖝 35tdart.com/01joomla/index.php

台中鐵道藝術村──20號倉庫
☗ 401 台中市復興路四段37巷6-1號（台中火車站後站）
☎ +886-4-2220-9972
🖷 +886-4-2220-9556
✉ stock20.tw@gmail.com
🖝 www.stock20.com.tw/

行政院文化建設委員
各項文化、藝術、創作、出版相關補助，詳細辦法可見文建會網站各科室、類別相關項目。
註：該會即將改制為文化部，需隨時注意新用辦法。

☗ 10049 台北市中正區北平東路30-1號
☎ +886-2-2343-4000
🖝 www.cca.gov.tw/

財團法人當代藝術基金會
2012年度共三種類型補助。

1. 自行申請實習補助：申請者自行申請國內外視覺藝術機構或大型藝術活動，如美術館、博物館、畫廊、藝文空間、藝術村、國際型展覽或博覽會、國際策展團隊、藝術經紀公司等。同時，實習對象也可為個人，如策展人、藝術經紀人、經營決策者等。提供獲補助者至多3個月的補助費用，包含生活津貼及機票費。

2. 國際性藝術展覽活動實習補助：2012年與國立臺灣美術館及中華民國畫廊協會等進行合作。獲補助者將進駐主辦單位，執行活動籌備及佈展期間各項展務工作。

3. 進駐國內外藝文館所實習補助：申請者進駐與基金會有合作關係之國內外視覺藝術專業機構。

☗ 100 台北市中正區襄陽路8號12樓
☎ +886-2-2331-3036
🖝 www.contemporaryartfoundation.org.tw/

震災後的藝術

⊃特別座談會

矢延憲司　鴻池朋子

八谷和彥　Chim↑Pom
（卯城龍太、艾莉）

311大地震發生5個月後，這段期間，
許多的藝術家都在自問「藝術能做些什麼？」還有「我能做些什麼？」
在這之中，我們向四組藝術家詢問他們在災後的心情以及對未來的看法。
他們在地震發生後的混亂社會中，針對新作品的
製作、發表、社會性活動還有發言，摸索新生代藝術家該有的模樣。

福住廉＝編輯　武田陽介＝攝影　李韻柔、劉錦秀＝譯
Text by Ren Fukuzumi　Photo by Yosuke Takeda

⊃**3月11日**

——3月11日地震當時，各位正在想些什麼？

八谷　我當時在北海道，跟堀江貴文先生一起製作火箭，我們預定在12日試射，所以11日我們正在準備。很奇怪的是，那天路走起來非常不順，我們都以為是積雪的關係，但沒想到地面就開始搖晃了。海嘯警報發布後，我們也緊急撤退避難，然而電話卻一直不通。

艾莉　手機也不通。

八谷　隔天，總算是用盡辦法搭乘飛機回到東京？。還好這段期間Skype和Twitter都能用，我就靠著這個媒介向家人報平安。當時靠Twitter的回覆中有著這樣一句話，「如糞如屁的核爆解說」*1。與其說這是針對不特定多數的大眾解釋，說它是以主婦或帶著孩子的媽媽為對象更合適。就算開著電視也不能了解完整的狀況，看著那些嚇人的影像也對孩子的教育不好，於是我決定

鴻池　我跟那些小孩一樣，都不看電視了，一切和地震有關的資訊都靠Twitter來了解吧。

鴻池　我去看那些小孩（笑）。當搖晃一直看電視耶（笑）。當搖晃形變得激烈，人到外面避難的時候，看到手機電視的海嘯景象，眼睛就死盯著不放了。當時正在展出的個展【圖1】也完全消失在我印象之中。與其說我想著「來做個完全不一樣的事吧」，說不定我的心情比較像是「哎呀，那我未來該做什麼才好呢」。這種感覺就像是體內發生了典範移轉（譯按：paradigm shift，指習慣的改變、觀念的突破、價值觀的移轉；是一種長期形成的思維

「哎呀，那我未來該做
什麼才好呢」
這種感覺就像是
體內發生了典範移轉
——鴻池

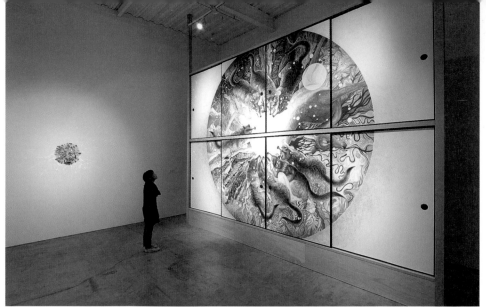

【圖1】鴻池朋子個展「隱形山　逆登」MIZUMA Art Gallery，2011年3月9日～4月9日
展覽期間，4月8日鴻池朋子與八谷和彥的講座也於同畫廊召開。
【照片右】隱形山　逆登　2011　墨、壓克力樹脂、金箔、木炭、雲肌麻紙、襖、漆框　378×564×9cm
【左牆】隱形山　逆登　2011　複合媒材　52×54×24cm
攝影＝宮島徑 Courtesy of Mizuma Art Gallery

軌跡及思考模式）。

八谷　剛好在個展開始沒多久後就發生了地震呢！

鴻池　那些被預約的作品也一個一個被取消了（笑）。完全可以用眼睛看出人的心情轉變，然後有幅景象浮現，所以我就畫了頭上有著海嘯的小孩【圖2】。只是個大概的想法，完全不成熟的東西，因為想到就畫下來了。

卯城　在藝術家的反應中，矢延先生的部落格＊2是最快的了。

矢延　欸！你知道啊！

艾莉　當然（笑）。還是光速咧！

矢延　我那時人在關西，而且京都可是連一點點感覺都沒有。但是，首次面對國人大量死亡還有核能問題，我想包括我在內的很多人都留下了很難過的回憶吧！於是我打算以發現者的角度傳遞訊息，那時腦中出現的是「堅強活著」。於是我在部落格上貼出「重新站起來的人們」的訊息，除了想害啊！

八谷　靠那些文字激勵自己，也在思考自己現在能拿出什麼作品。我去了車諾比，去年在下山藝術之森發電所製作的展覽《大洪水》【圖3】，在福島縣立美術館以第五福龍丸為主題舉辦預言式的展覽【圖4】，但這些半警示意味的作品我已經沒心情再提出了。現在，我希望我的作品能帶給人力量，所以在我工作的京都造形藝術大學中，展示以雙腳站立、態度勇敢的巨大機器人《GIANT TORAYAN》。

八谷　我認為那些科學家不管是對核能問題或是放射性能源的問題，反應和處理都太緩慢了。由於那些人都隸屬於大學等公家機關，很難在第一時間就發表言論。但是藝術家為個人，發言相對變得簡單、容易許多，媒體或藝術界要發出比較激進的言論也無可厚非。先把作品擱在一邊，將核能的構造簡單的說明，或是教授蓋氏計算器的使用方式，這些都是該做、能做的事。

八谷　大家一想到放射性能源就會想到矢延先生呢（笑）。

卯城　蓋氏計算器（Geiger counter）應該是買不到的吧（笑）！但是只要在美術館裡放一個矢延先生的作品，就能偵測放射性能源（笑）。

● 之後的動態

矢延　八谷你一直參與「蓋氏計算器會議」【圖5】也很厲害啊！

卯城　利用蓋氏計算器做了各種測試。能夠自己動手做自己想做的事真棒。

卯城　事實上，現在大家已經

【圖2】鴻池朋子　海嘯／看的人，你在看什麼？　2011

【圖3】矢延憲司＋ULTRA FACTORY「MYTHOS」展，入善町下山藝術之森發電所美術館，2010年6月19日～9月23日。3個月的展期間，依「序章」、「發電」、「大洪水」、「虹暈」四期展出作品。在第三章「大洪水」時，美術館使用了五噸的水來表現。「MYTHOS」為希臘文的神話。 攝影＝塚正玲子

八谷　一是國家至今還沒有一個目標，另一點是現在很明顯的人手不足。本來應該是由自治團體自行委託專家，在學校或公園自行委託專家的，但這麼做會讓時間流失，所以我們想盡可能的在伸手能及的範圍，盡早測試。所以我們才舉行了「蓋氏計算器會議」。為了讓這個會議能夠傳播出去，漫畫化是很重要的，於是我們也邀請了許多漫畫家。要讓每個人都能夠清楚了解，漫畫是最快的方法了。而且，Chim↑Pom也很快的就幫我們做了。

鴻池　無論如何我都想問原因，所以雖然不認識，還是跑去見了負責學藝員正木基先

卯城　我在家睡覺（笑）。跳

——你說的是目黑區美術館的「看見原爆1945—1970」展覽＊3吧！

鴻池　地震發生的時候卯城君在哪裡？

的現場連線報導啊。我就先看了那個，然後再跟團員們討論「我們現在能做些什麼」。因為沒有什麼錢，要捐款好像也不是那麼有幫助；又沒辦法弄到卡車，物資什麼的也輪不到。

我們補給；對我們來說，創作作品是我們唯一能做的事了。

卯城　總之，我對福島核災很不了

鴻池　許多展覽陸續延期，藝術無用的風潮我雖然不能認同，但原的本解，看了電視也只看到政府發表的論調，還有從30公里以外的高倍

生。他非常誠懇的與我談話。美術館的館長很冷靜的接受了事實，但最後財團判斷「影響太嚴重」，於是延後到明年春天。

下床後打開電視就能看到一堆

望遠鏡頭拍攝的畫面，完全沒有任何獨立的報導。我想說，反正我根本就不知道狀況，乾脆自己去看看，調查之後，我說，這是我們第一次在很遺憾的心情下創作。

在4月11日前往福島第一核電場附近的瞭望台創作作品一【圖

6】。

八谷　正好是地震後1個月前的2天前。

艾莉　是在（核災現場）30公里範圍內禁止進入的禁令公布

八谷　什麼，你沒帶去喔！

卯城　「想快點結束」是因為很

鴻池　我在3月中下旬召集了仙台一群有志之士進入當地，石卷和牡鹿半島我們全都去了喔！

卯城　3月中下旬！那不是正

鴻池　沒錯，我們在當地只有

們在正門附近停車走上瞭望台，來回約40分鐘。沒有人開口說一句話，總之就是想「早點結束」、「早點回家」，坦白說，真的是很可怕，所以作品完成後就馬上跟畫廊的藤城（里香）小姐說：「現在不做，以後就會留下藝術對災害的無力感。」後來，就有了展覽的討論＊4。

八谷　真可怕，去了199微西弗的地方（笑）

卯城　真的是很可怕！我們是參考東電在那附近隨時更新的數值。

八谷　沒有那種東西啦！我們

卯城　不是，是因為防護衣太熱了。車子的空調不能開，窗

拍照時打算步行前進，於是我車、不要開窗的注意事項，但

卯城　調查時有看到不要下

卯城　危險嗎？

鴻池　不，是因為防護衣太

卯城　危險的時候嗎？

鴻池　沒錯，我們在當地只有

戶也都關得緊緊的。下車時我們早就全身汗水，走出去更是要加戴好幾層面罩，眼鏡也全是霧氣。呼吸變得急促，我感覺到身體需要更多的氧氣，只想著「這真是太糟糕了」。瞭望台脫下兩眼全霧的眼鏡，拿著相機拍照真是太了不起了

（笑）。而要爬上那座瞭望台是最辛苦的時候，岡田他脫下兩眼全霧的眼鏡，岡時199微西弗是最高的，每小

【圖4】矢延憲司在2010年，以福島縣立美術館館藏第五福龍丸為題，與沙恩（Ben Shahn）的畫作《Lucky Dragon》一同裝置展開。8月6日（廣島日）也演奏了火燄秀。 攝影＝塚正玲子

【圖5】蓋氏計算器會議是理論物理學者野尻美保子與八谷和彥、作家橋本麻里等人召集的講習會，希望大家都能學會用蓋氏計算器測量身邊的輻射量。6月11日東京3331 Arts Chiyoda舉行了第一次，聚集了將近250人（左）。官方網站上有鈴木MISO（右）、岡崎麻里、今井美穗的解說漫畫。
http://g-c-m.org/

遇到自衛隊的車，自用車只有我們而已。東京發車的夜間巴士明明坐滿了人卻一點聲音也沒有，充滿著異常的緊張感，高速公路上的自動化便利商店，也充滿戒嚴令頒布的氣氛。我希望自己不要打擾到其他人，保持觀察的狀態，拿著攝影機進入，但是到了現場心情卻直線滑落，只能以消極的方式拍攝。之後，因為和八谷先生還有場對談，我說了「雖然有拍，但並不是為了要給誰看而拍的……」，結果八谷先生一直對我說：「給我看嘛！給我看嘛！」很直率呢（笑）！

卯城　真是好奇心旺盛（笑）。

八谷　電視台播出的景象我已經習以為常了，所以我也想看看他們沒拍到的樣子。

鴻池　但是，要讓大家看的話就該好好拍，這種沒拍到臉只有身體的影像真的拍得很爛。

八谷　那種拍攝方式也能表現鴻池小姐那時的心情嘛！

鴻池　而且，我在會場感受到一股奇妙的能量。周圍似乎傳來「請替我發聲」的聲音，有點可怕。好像有什麼人在煽動你。

八谷　地震發生後，大家其實都不知道該做什麼才好。我們兩人的對談是在災後不久，餘震也還沒停，大家應該也很不知所措吧。因此我們兩人決定「只要捐款就給抱抱」。

八谷　（笑）。

卯城　竟然不是免費擁抱（笑）。

八谷　嗯，捐款抱抱。我們走牛郎店和酒店的風格（笑）。

矢延　「Mimio圖書館」呢？

鴻池　「Mimio圖書館」是一個收集繪本送到災區的企畫，但一開始只是因為不知道該做什麼，一直送繪本過去。我們從送繪本的行為得到了滿足，後來決定加上自己和繪本的故事為一起送出去。並不是要說哪一本的故事有趣，而是傳達它對自己的重要性，屬於想像力的傳達。現在為了讓這些繪本有放置的地方，我們又前往災區工作了。圖書館是個很方便的地方，如果能讓那裡成為活動的據點就再好不過了（笑）。

☉ 來自太郎的問題

卯城　在我們思考能為災區做什麼後，我們在相馬市發表了作品《幹勁100連發》【圖7】。

鴻池　光聽標題就覺得很棒。

卯城　「這裡是海邊城鎮，就在漁港舉行吧！」才說完有人回答：「那我來找個合適的地方。」感覺我好像變成了個使喚人的傢伙（笑）。

艾莉　然後有6、7個男孩聚集在有船觸礁，房子也頹圮得

卯城　災區的災民裡有些人明明也是受災戶，但還是有年輕人出來當志工。而且有個人還被艾莉搭訕（笑）。真不愧是「幹勁100連發」。

艾莉　而且被艾莉搭訕的那個人好像還正好是我家鄉的學長（笑）。

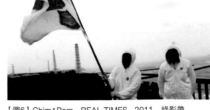

【圖6】Chim↑Pom　REAL TIMES　2011　錄影帶
© 2011 Chim↑Pom
Courtesy of Mujin-to Production, Tokyo
地震後一個月的4月11日，我們登上福島第一核電場瞭望台，在白色旗子上用紅色噴漆畫出輻射的標語。
無人道路上只有腳步聲和呼吸聲，這份寂靜令人恐懼。

【圖7】Chim↑Pom　幹勁100連發　2011　錄影帶
© 2011 Chim↑Pom
Courtesy of Mujin-to Production, Tokyo
和當地的年輕人圍成一圈、喊出口號後，每個人輪流大喊喜歡的話。開朗又充滿精神的情緒，在漁船翻覆、荒涼的災區顯得格格不入。

…亂七八糟的地方。這些孩子有些人是第一次見面，但他們都和那可怕的學長有著各種交集（笑）。

卯城　思考展覽整體的結構時，我一直有個疑問，「只放和災區有關的作品可以嗎」？而在涉谷開完全會後，我們決定去看看《明日的神話》。

——是《明日的神話》【圖8】嗎？

艾莉　因為有第五福龍丸。

卯城　沒錯，不只今年的輻射問題、廣島、長崎、第五福龍丸這些歷史中的輻射問題也需要思考。所以看了《明日的神話》我知道我們缺少了右下和左下，雖然我們都已經知道了，還是很驚訝（笑）。

鴻池　那對我們來說真的是個發現。

啦！（笑）

艾莉　稻岡在壁畫前面拿出顏料來對顏色，後來就在Twitter上看到了某人的留言，「我看到有人在《明日的神話》前面擠顏料，他一定是犯人」（笑）。

Chim↑Pom 對
《明日的神話》做
出了回應呢
——艾莉

鴻池　這麼講有些奇怪，但我聽到這句話真有種鬆了口氣的感覺。「啊！有好好做嗎？」在自己慌亂的事情捲入時，有個人能針對這個狀況作為表現，就會讓人有安心的感覺。

鴻池　那對我們來說真的是個發現。

卯城　右下的水平線延續著，卻也中斷了。那裡是第五福龍丸爆炸的太平洋，在那條延長線上的海邊可以看見福島的核電場。那麼，如果這裡加上和太郎的連結會如何呢？於是我開始不停的拍，不停的核對現場的顏色。

八谷　當場？（笑）

卯城　對呀！後來會田（誠）先生說：「用色票對就行了」

八谷　不說說《LEVEL7 feat.「明日的神話」》吧！

卯城　我們隨興喊了100個口號吧！一開始我們喊了「復興加油！」、「志工謝謝！」、「我要女朋友！」，後來漸漸變成「我想要車！」滿口胡說八道（笑）。最後艾莉說了「輻射來了！」那些孩子也胡說回著「輻射最棒！」、「再多一點！」（笑）我們完全沒做任何彩排，一次就OK了。

卯城　製作時雖然一直處於「不錯嘛！很好啊！」的情緒，後來就會發現其實有很多事情串聯在一起。岡本太郎創作《明日的神話》時和《太陽萬國博覽會嗎？

之塔》其實在同一時期，大阪舉行萬國博覽會的1970年，是「日本的核能問題元年」。但我們感受到核能問題與太郎的「20世紀感」是因為一個使用核能電力的地方。

八谷　是「核能的和平利用」吧！

矢延　福井設置了美濱核電廠，而大阪萬國博覽會正是第

鴻池　「接下來是核能的時

【圖8】Chim↑Pom　LEVEL7 feat.「明日的神話」2011　複合媒材
© 2011 Chim↑Pom　Courtesy of Mujin-to Production, Tokyo
在涉谷車站的壁畫《明日的神話》（岡本太郎）其中一塊，貼上畫有福島第一核電廠輻射外洩事故的畫作。因為在網路上引起騷動，警察開始調查，在個展結束後Chim↑Pom的3人因違反輕犯罪法，被書面警告。

> 如果有人提到在全世界，
> 得承擔最大問題城市裡的美術館，
> 我想比起其他所有的美術館，
> 這家美術館的位置
> 一定在最前線。
> ——矢延

代」，那時可是大力推動呢！

艾莉　還用了「夢寐以求的能源」呢！

靈的組合之間產生作品。就像是把東西全部往我們這裡扔，然後要我們生出個什麼來啊！

矢延　說到這個作品啊……（笑）。反過來說，還能做出更好的作品嗎？我年輕的時候也跑到車諾比過，還在那裡待了超過10年，持續的想法找出個答案，那時的想法和現在的活動有著連結呢。Chim↑Pom這次術館展示的《LUCKY

八谷　對這作品本身倒是沒任何評價（笑）。我很期待他們接下來會怎麼把這經驗運用到作品之中。

卯城　明明在涉谷車站這麼廣害的地方，但過路人也只是經過，完全不會注意到畫的意義。可能只覺得這畫還真奇怪吧！

卯城　而我們正好在30公里以內的範圍，有著「光明的核能」這種標語的街頭，人們消失了，看到這種樣子，還真有義。可能只覺得這畫還真奇怪吧！

鴻池　《明日的神話》這種標題不覺得很奇怪嗎？雖然很岡本太郎，但「明日」這種看不見的未來，和「神話」這種創世紀的詞語語組合，然後在這個空

艾莉　有傳遞出什麼啦！

Chim↑Pom有對《明日的神話》做出了回應呢！

矢延　我自己和岡本太郎有來往，我被《太陽之塔　獨佔計畫》這個作品中的《太陽之塔》吸引時，發現了《明日的神話》，於是我開始思考《太陽之塔》背後的意思。當我知道Chim↑Pom延了《明日的神話》，覺得他們真的好棒，這真是個不錯的點子。

八谷　是「我成為了焦點……」這樣的感覺嗎？（笑）

矢延　不不不，我是覺得Chim↑Pom跟年輕時的我很像。但我其實連「靈機一動」或是去福島第一核電廠的行動都……。

美術館的角色

八谷　6月我去了福島縣立美術館了。看見了矢延先生去福島縣立美術館展示的《LUCKY

【圖9】矢延憲司「TORAYAN的方舟計畫」。這是一個讓從各方募集而來的娃娃、布偶，搭乘在福島縣立美術館常態展示的「LUCKY　DRAGON構想模型」計畫。也就是讓「第五福龍丸」號的福龍轉成LUCKY（福）和DRAGON（龍）出航駛向未來。8月28日，根據矢延所描繪的想像圖，大家舉行了「TORAYAN的飛翔方舟大作戰（照片）」研究會。　攝影＝大場美和

DRAGON福龍構想模型》。

矢延　與去東北大地震展覽會相關的美術館，在東北大地震之後都休館了。我和學藝員一直都聯絡不上，真的非常擔心。我想協助他們重新開幕，所以4月的時候到福島進行了一趟展示作業。作品就是一艘船。事實上讓大虎等人偶上船的是學藝員。學藝員說：「讓我的人偶也上船好嗎？」因為我那艘船看起來像是一艘方形的船。學藝員認為住在福島的人，一定會想搭上船到別的世界，所以才會提出這個和福島住民有關的計畫。我想如果能夠和福島住民的想法做聯結，或許可以賦予某種機能。結果我們一開始在網站上募集娃娃、布偶。我這麼說真的很殘酷，但是住在福島的人的心裡面，真的有「福島是被拋棄的地方」的想法。所以收集來了來自全國各地方的娃娃、布偶。我想如果能收集和福島縣外的娃娃，他們應該會有「與外界聯結」的喜悅感。在我認為Chim↑Pom的瞬間爆發

力、行動力都很酷的同時，我也認為「那是自己做不到」的。我想很多人都以為我會馬上就穿上印有原子小金剛的衣服到福島去吧！（笑）

鴻池　我可不這麼想（笑）。

矢延　嗯。我想我應該是「不會去的吧！」14年前，我去車諾比的時候，我以為那兒會是一個無人的廢墟。事實上我不但見到了住在那裡的人，還飽受震驚。在混亂和後悔的念頭當中，我把所拍的照片全都封印起來，沒有給任何人看。之後，那些畫面就一直留在我的腦海裡，直到現在我還在努力克服心理的障礙。事實上，我在茨城縣那珂郡東海村JCO核燃料備廠發生輻射意外的時候，我在縣內的水戶舉行展覽會，但是我並沒有穿著原子小金剛的衣服去那裡。這和我在自己的心裡解決拍攝車諾比居民的事情一樣，都是需要花時間的。

所以我想我這次思考的主軸，是對著熱鬧的商店街按快門，不會放在如何貼近福島居民的心情。幸好縣立美術館裡面的輻射劑量非常低，所以暑假的時候，孩子們可以在美術館裡接近美術、參加研究會。美術館方面好像也是朝這個方向行動的。如果有人提到是朝這個方向而動，我希望自己多多少少也能夠朝著這個方向動，所以和美術館採取了一致的行動。【圖9】

八谷　我以為蓋氏計數器在福島會非常普遍，結果完全沒這回事，我真的非常訝異。到福島縣立美術館去的時候，我還詢問了學藝員。學藝員表示，和輻射劑量高的其他地區比起來，館內算是安全的地區。所以對孩子們來說，美術館應該還具有遊樂場的機能。

鴻池　通常展覽會都會繞著各地方都市巡迴展出。但是去到那兒都像是站在火車站前一樣，一眼望去都是平凡的風景，不就是逛位於郊區的大型購物中心......

——接受核爆的事實之後，再進行發展也一樣避不開這類的問題？

鴻池　可是就算不接受核爆，人口勢必也一定會減少。所以不管心理上接不接受，都各有各的難題。我想這就是曾經是集權國家的戰後日本，一直以來都必須承擔的問題。地方提供中央人力、電力，中央再以公共事業的名目，把錢統籌分配給地方。因為國家政策必須考慮到美術館、學校。所以中央的，但是我認為現在就是改變這種思維的大好機會。

——你們期許美術館有什麼樣的具體功能？

> 不論是現在或以後，
> 最重要的就是不能棄而不顧，
> 所以藝術家們最好能夠
> 提出各種稀奇古怪
> 的想法！
> ——八谷

鴻池　現在的美術館跟不上時代的潮流，仍舊停留在「物派」的時代。（譯按：物派藝術是在日本東京1969至1970年間發展的。代表人物有李禹煥、關根伸夫等），不具備傳達藝術家們想法的機能。東京等大都市的現代美術館，有這種機能是理所當然的，但是我認為地方上的美術館也必須開始有這種機能了。

八谷　如果把核能發電廠放在東京或許就比較有可能。

鴻池　本來核能發電廠放在東京等大都市就絕對不能發生意外。但是現在就算有人居住也不能保證安全，所以就只好以貴重的美術品為後盾了（笑）。

八谷　在「文殊」（Monju，高速核子反應爐）的旁邊展出或許會更安全。

鴻池　我明白（笑）。

♥ 關於土地利用的想法

卯城　受海嘯蹂躪過的土地、被輻射污染過的稻田，今後該如何重建？我們是不是又要再造一個規格統一的城市？

鴻池　不、不可能。我們已經了。譬如，我常在想美術館除了是展出作品的地方之外，是不是也可以成為無關政治立場，無關年齡世代，單純只是生活在這裡的民族，可以互相對話的一個平台。這麼一來，應該就會有更多的人踏進美術館。

卯城　我先換個話題。東北大地震之後，來自國外的許多作品都取消了展出的活動。大家說現在是全球化的時代，雖然應該把視野對著全世界，但是日本現在的情況並不同於爆發太平洋戰爭的時候。那個時候與其畫大餅談願景，不如設法讓產業在小城市裡回轉。現在日本的情況並不同於爆發太平洋戰爭的時候。那個時候這麼寶貝美術品，我真的很驚訝，但是假設達文西的畫就在打仗，國家可以一口氣動員所

HUG JAPAN

【圖10】MIMIO圖書館，是鴻池朋子登高一呼的支援受災者計畫。鴻池運用自己所畫的MIMIO，把從全國募集而來的繪本送到災區。現在募集活動已經結束，準備在石卷市上架供大家閱讀。

有的人力，讓所有的力量集中至中央，但是這次的情況大家都看得很清楚，事實並不是這個樣子，所以我希望大家能夠靠自己的力量找出「各式各樣的日本」。組織是一種一旦安定下來就很難再有變化的構造。但是這次的天災，讓我感到一口氣又呈現不安定的狀態了。但是新事物自行闖入不安定的區域，再從其中衍生不同的東西。因此，我希望大家能夠把不安定的狀況，當作是另外一種契機。

矢延　鴻池先生會希望有什麼樣的具體行動。

鴻池　我嗎？我想帶著蓋氏計數器在東北舉行「INTER TRAVELLER」巡迴展。我覺得有趣。我們藝術家把作品拿給觀眾欣賞，而觀眾靠自己的能力看到什麼或得到什麼，事實上也是一種藝術。

八谷　靠自己的雙腳走遍東北真的非常有趣。我也認為這個點子很新奇（笑）。

八谷　辦個日本版的「火人節」*7也很有趣。

八谷　我知道這個節慶。如果艾莉收到數毫西弗射線。如果在國際宇宙太空站停留1天，所吸收的輻射量大約是1

八谷　來自全世界的藝術家會到美國內華達州的黑岩沙漠住上好幾天，等活動結束之後才會回家。聽說有人因為參加這個活動受傷甚至死亡，但是好像還滿有趣的。

艾莉　可以開車到沙漠去。全世界的藝術家大集合一定非常快樂。

八谷　「棄而不顧」真的不好。像火人節這種活動或許真的可以在福島附近舉辦。這時候藝術館不一定要蓋成建築物，像移動式的馬戲團帳篷也可以。

鴻池　移動式的馬戲團。我的「MIMIO圖書館」【圖10】點子剛開始就是來自這個想法，雖然名為圖書館，但是空間卻可以無所不在。現在就暫時先以石卷市的市立圖書館為活動場所。

矢延　先生的《GIANT TORAYAN》把某個人的作品

八谷　就像剛才矢延先生所說的，以放射線為盾的研究對宇宙而言是非常重要的，所以高放射線的環境對這項研究而言是很有意義的。這就是一個例子。多一些轉禍為福的點子，大家就可以笑著討論可以培育出更多的藝術家。

八谷　這是一種騙術。

鴻池　是的。這個時候藝術家必須以騙術進行活動。

卯城　藝術家能夠重建美術館。

八谷　發射火箭的時候非常危險，所以必須以騙術進行活動。

矢延　當然有可能。

八谷　實上核電廠周邊20公里警戒區，就是最理想的火箭基地，因為藝術家可以邁著小步到自己喜歡的地方，閉。如果火箭是打向大海，就必須通知漁民「這個時間不要在海上進行漁撈作業」，但是現在幾乎沒有飛機飛過福島的上空，我認為這就是當火箭基地最優的條件（笑）。太空中心設在福島準沒錯。

卯城　這個想法的確很酷。

鴻池　你可不要被他迷惑了（笑）。

矢延　火箭就會完全不同了。可以負責做橫向聯絡工作的，就能夠提出各種稀奇古怪的想法。但是每個地方的美術館可以做的事情就完全不同了。

卯城　為了讓福島的人「全都去那裡看最刺激的展覽」，蓋一座「長30公里的美術館」如何（笑）？

鴻池　就蓋在邊界。如果真的有這種地方或許真的可行。藝術家本來就是位在那個世界和這個世界交界處的人。

如果拿著新地圖，各式各樣的人可以不受地圖上境界線的拘束，以他人的歷史足跡為基礎，舉辦可以總結出不同意見的研究會。也就是說，藝術家們現在幾乎沒有飛機飛過福島的上空，我認為這就是當火箭基地，去那裡看最刺激的展覽，蓋一座「長30公里的美術館」如何（笑）？

【圖11】「開放天空於霧島　八谷和彥展」（OpenSky in KIRISHIMA）鹿兒島霧島藝術之森，7月15日～9月25日。照片是架設在屋外附噴射引擎的飛航模式（M-02J）

從小事中求變化，就可以有所突破。

還是採用漸進式的手段為宜。

◑ 核電廠的是與非

卯城　如果有科學家的研究精神和好奇心，就不該把話說死，認為「核電廠要面停止運轉」。

鴻池　我也這麼認為。立即撤廢風險太大了。最好能夠在不造成弱者負擔的情形下軟著陸。不管如何，日本要蓋新核電廠是不可能的了。舊的核電廠也只能階段性的廢爐。

八谷　我想這是個問題。

艾莉　核燃料廢棄物要真正的不危險，還得經過漫長的十萬年歲月。

矢延　所以必須做研究。就算核子爐停止運轉，還是必須繼續做研究。如果沒人去做，就會發生大災難。實在很抱歉，我想我們的下一代還是得好好地學習。

八谷　核電廠最特別的就是沒有本土文化（Grass Roots）。每個國家都把開發核能、開發宇宙、開發太空船列為國家計畫。飛機和宇宙的什麼。

鴻池　核電廠的系統是在經濟高度成長期建立的，所以都很老舊了。

八谷　雖然有人說「可以耐震」，但是這次的大地震，讓大家發覺了不耐震的事實，也知道發生核災害時所造成的損失有多麼龐大。因此，建核電廠的比例逐漸調降是顯而易見的。只是如果全都馬上立即停止運轉，新生兒、老人家會因為沒有暖氣而無活生存，所以

卯城　但是，如果連製造時光機都不能做的話，就不能製造時光機了（笑）。就連《回到未來》所使用的燃料也是鈾耶（笑）。

八谷　對啊對啊（笑）。

鴻池　好歹我們也都看過科幻作品（笑）。

矢延　人類犯了一個過錯，就是不該動卻動了核子力量的歪性。但是，一旦核電廠沒有了，國家要判斷這一切的時候，就會出現大問題了。所以領域，更是連業餘的外行人士都可以參與。有了業餘人士這些業餘的人士就會提出「這樣不行」的批評聲浪，讓所開發的技術更為健全。不只是推動這些開發案的國家，就連在野的開發案人士也都會根據這些開發案，判斷一個國家的安全性。在《開放天空》【圖11】製造飛機之後，有段時期我很想興建核電廠（笑）。

卯城　業餘的核電廠（笑）。

八谷　其實不是沒有人在做。大學裡就有研究用的核子爐。以前可以悠哉悠哉地做，現在沒有人做了，就把學校的核子爐當成是自己的核子爐。但是發生核電廠爆炸的事故之後，就沒有想做的心情了……這種心情，在1995年發生阪神淡路大震災時，我就嚐過這種滋味。當時藝術家們非常煩惱以後要做

◑ 朝未來再出發

矢延　阪神淡路大震災發生的時候我並不在日本。我在德國。孩提時，我曾經在舉行過日本萬國博覽會（簡稱大阪萬博）的地方玩，看到那一片空曠的未來廢墟之後，我開始想像「我能夠為這裡做些什麼」，成了我的一個出發點。於是我以「生存」為主題，加入次文化和妄想世代的元素，在90年代把作品賣掉了。1995年陸續發

矢延　妳的圖書館已經開始營運了。

鴻池　地方真的很小，但是我可以以那裡為據點進行慈善活動。除了一般人會過來幫忙MIMIO圖書館的事情之外，連行動不方便的人也會過來詢問「要怎麼辦慈善活動」。我希望年終的時候，可以找個地方落實聖誕派對的計畫。我認為

> 曝露在輻射中的
> 日本已經發生意外了，
> 如果美術界
> 無人有所作為的話，
> 下一個世代就斷層了。
> ──卯城

生了阪神淡路大震災及東京地鐵沙林毒氣殺人事件，大家需要一個可以活存的世界，真的在現實中出現了。因為我們對的末路感到絕望了。

八谷　因為沒想到有人竟然會使用沙林毒氣。

矢延　是的。所以我想在同樣的情況下，我必須把現實中未來的廢墟放進自己的心坎裡，並重新評估從廢墟中所產生的想像空間，於是在1997年我去了車諾比。位於車諾比近郊的布里奇市，是70年代為核電廠工人所興建的城市，和大阪萬博一樣，是一個在現實中實現未來的都市。在這裡我得到了一個很大的靈感，我把創作的主題從生存（Survival）昇華到重生（Revival）。於是我又再次問自己，今後我應該做什麼。這是今年的3月11日的事。我覺得自己有種無力感。真的很難為情，10年前我就做了防輻射的防護衣，也去了車諾比，有就只有自己。曝露在輻射中的因為年輕人不可能什麼都不思考。

八谷　我在大學裡擔任過老師，所以我知道現在的孩子都很煩惱。親自體驗過大震災之後，他們不知道是不是要以大震災為作品。但是因為滿腦子都是震災的情形，所以心裡就會出現只能做的糾葛情結。因此我想告訴年輕人，不管是像我們一樣，要做但是需要一點時間消化，或者是像Chim↑Pom團體一樣馬上就到現場進行創作，其實都各有各的立場。間消化，常會胡思亂想，思考「藝術究竟是什麼？」也是莫可奈何的事。

卯城　是的。這次我們就意識到自己是在做觸擊短打。從岡本太郎先生開始，緊接著是矢延先生，然後就夠繼續接棒是矢延先生，然後就夠繼續接棒。

艾莉（笑）。

卯城　不，一定會出來的。

矢延　現在沒有作品沒關係。

八谷　我以為你會覺得能夠活著就不錯了（笑）。

卯城（笑）。

卯城　我只是有點小小的失望著就不錯了（笑）。

八谷　搞藝術有個優點，就是不必以「正確」為前提。推動建核電廠在過去應該是正確的，為創造地方就業機會興建核電廠也應該是正確的。但是現在我有好幾個作品同時進行。一個是記念像的作品；就是一個身高超過6尺的巨大男為了正確而做的事情卻造成了

【圖12】「The Cloud Tank Project」是矢延憲司、鋼金裕司、ULTRA FACTORY共同進行的計畫。擁有使用藥品去除放射線物質、有害化學物質機能的自走坦克尚在實驗開發中。

日本已經發生意外了，如果美術界無人有所作為的話，下一個世代就斷層了。所以當我知道「LEVEL7」是Chim↑Pom的傑作之後，我想起了八谷先生在Twitter上寫的：「我以為下一個世代要出來，但下一個世代就斷層了。」（笑）。在和藝術歷史無關的地方，絕對有能夠釋放自己能量的人。等這些人的能量爆發的時候，藝術界就化身為大盤子接住這些能量。我想只要藝術業界一動，藝術業界就會越來越有趣了。

矢延　我現在也有創作，雖然我這種力量和這些力量正好相反，卻是一種追本溯源的力量。我想要和這股力量做聯結，我的作品就會誕生了。

「核彈受害者家事調查官」、「輻射受害者搖滾天王」要為賑災打氣、要關心災民，要舉行賑災活動。雖然我這種發力的。或許福島就會冒出想這些孩子也是有爆發力的。我

卯城　我同時也想到了那些沒有藝術知識的人。我實在不知道該怎麼形容，覺得「自己長久以來一直想看的東西就是這個」。現在大家都在呼籲

鴻池　這是我第一次看海嘯。看到海嘯的畫面時，我覺得有一股強烈的欲望。但是我就是有一股強烈的欲望。但是我就是第一個星期覺得悶悶的，但是之後想做的東西就一個一個生了那麼多的事情。

考。只要花點時間，有人一定可以提出有形的創作。或許有人到死都拿不出作品，但是我不會全盤否定他們的，畢竟這次發生了那麼多的事情。

正不正確，只要相信「自己應該這麼做」，就可以馬上行動。能夠不以正確為行動基礎的只有藝術家。我認為這一點是藝術家的一大優勢。

慘重的損傷。藝術就不必管它正不正確，只要相信「自己應該這麼做」，就可以馬上行動。能夠不以正確為行動基礎的只有藝術家。我認為這一點是藝術家的一大優勢。是一個身高超過6尺的巨大男

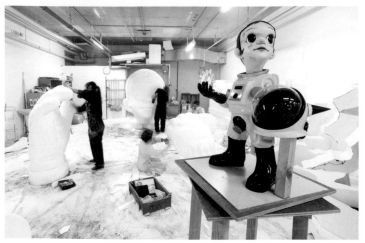

【圖13】矢延憲司的《SUN CHILD》，10月22日、23日，在《太陽之塔》披露之後，從10月28日起至2012年2月28日，會在岡本紀念館所舉行的「太陽之子・太郎之子」個展中展出。同年的3月11日，移至大阪茨木市。照片是《SUN CHILD》製作時的狀況。　攝影＝大場美和

孩的雕像。這個男孩體型非常健壯，以站姿帶著堅決的眼神凝視著遠方。這是一座希望之像。我希望透過這座以《SUN CHILD》【圖13】為名的雕像，傳遞堅強生命力的正向訊息。這座人像有義大利人民因為瘟疫大量死亡之後，象徵文藝復興運動的「大衛像」的影子。這是為岡本太郎紀念館要舉行太郎百年冥誕所特別雕刻的。之後，將會在來年的3月11日，移到《太陽之塔》的鄰鎮當作永久展示的紀念像。

另外一個則是與植物學家，同時也是媒體藝術家銅金裕司先生的研究計畫。事實上這是一個具有能夠降低輻射量機能的作品，名為《The Cloud Tank Project》【圖12】。這個製造好雲封住蘑菇雲（大爆炸所產生的爆炸雲）的計畫，是我們和大學的研究機構ULTRA FACTORY的學生一起進行的。我們真的誠心希望能夠降低福島的輻射量才進行這個實驗的。

藝術除了能夠照顧人的精神層面之外，還能夠借用科學的力量，創作具有實際機能的作品對抗艱鉅的問題。我知道這要耗費很多的時間，也明白自己的力量是不足的，但是至少14年前我沒能救到在車諾比所邂逅的任何一個人，但是這次我不會重蹈覆轍。我深信超越領域並具有開闢未來的突破力，就是藝術存在的意義。

——卯城　艾莉還有什麼要說的嗎？

——艾莉　我想要放假！

PROFILE

矢延憲司
1965年出生於大阪府。1989年畢業於京都市立藝術大學美術系，主修雕刻。主要的個展有1999年「妄想城晶」《河出書房新社》。作品集心，2005年「KINDERGARTEN」豐田市美術館、2007年「大虎的世界」霧島藝術之森（鹿兒島）、在川崎市岡本太郎美術館《太郎之誕辰100年「人間　岡本太郎」展展出（後期：7月7日至9月25日）。

鴻池朋子
生於秋田縣。1985年畢業於東京藝術大學，主修日本畫之後，從1997年開始製作作品。從2000年開始在MIZUMA ART GALLERY舉行個展（東京歌劇城市藝術畫廊、霧島的藝術之森）。繪本《MIMIO》（青幻舍）、《INTER TRAVELLER 死者和遊人》、今年春天出版的《焚書　World of wonder》（2本均由羽鳥書店出版）。

八谷和彥
1966年生於佐賀。1989年畢業於九州工藝大學畫像設計學系。成立PetWORKs。開發郵寄軟體「post pet」。從1995年「World System」・Spiral的個展「post pet」、2003年「OPEN SKY 八谷和彥展」熊本市現代美術館等）、2003年開始在個人平台系統展出「OPEN SKY」。

Chim↑Pom
2005年艾莉、卯城龍太、林靖高、岡田將孝、水野俊紀、稻岡求組成。2006年從第一次個展「Super Rat」開始，即在無人島PRODUCTION（東京）舉行多次個展。團展包括2009年的「冬季花園」（原美術館、東京）及其他。共同編著《Chim↑Pom》（河出書房新社）。

*1——原本是八谷在Twitter上針對核電廠爆炸所寫的一連串淺顯易懂的文字，後來有站在YouTube上被製作成了動畫。之後又有站在批判立場所改寫的新版本登場。

*2——以「站起來的人們」為題，刊載在ULTRA FACTORY網頁的部落格。內容幾乎相同，再以「來自藝術家的加油訊息」為題，刊載於福島縣立美術館的網頁。

*3——以核子爆炸為中心回顧歷史的展覽會。企畫者是目黑區美術館的正木基學藝員，以顧及東日本大震災受災者的心情為由中止展出。預定明年春季，再舉辦。

*4——Chim↑Pom個展「REAL TIMES」（無人島PRODUCTION），展出時間從2011年5月20日到5月25日，雖然只有短短6天，卻來了3500位客人。所以他們合錄了一張「幹勁100連發」的CD發給支持者。

*5——2003年製作的影像作品，長度18分鐘，以1970年4月26日控訴要《粉碎萬博》長達8天的事件為主題所製作。矢延同樣也記錄了該男子登上《太陽之塔》最熱門景點的樣子。

*6——1999年茨城縣那珂郡東海村JCO核燃料備廠發生輻射核洩意外。受害者多達600多人，有兩個人死亡。矢延所參加的「日本零年」展（水戶藝術館現代美術中心），就是在這起意外發生後數個月舉行的。

*7——在亞歷桑那州一年舉行一次，長達一個星期的大規模藝術狂歡活動，多達數萬名的參加者，會搭建暫時的虛構城市「黑岩城市」，不斷反覆進行各種音樂活動、藝術表演。

大藝出版 BIG ART press

藝術 · 設計 · 生活 · 人文 · 創作

為生活開一扇美好的窗

藝術戰鬥論
如何成為真正的藝術家？
作者｜村上隆
定價｜350 元

美術手帖
村上隆 特集
到死都要搞藝術嗎？
作者｜美術手帖編輯部
定價｜180 元

Feel Arts
一個當代藝術愛好者的隨手筆記
作者：Mickey Huang
定價：300 元

王建揚《宅》攝影作品選輯
作者｜王建揚
定價｜480 元

十年 A DECADE
DingDong 底片攝影集
作者｜DingDong（李建廷）
定價｜450 元

如果我也曾有過最好的時光
張雪泡攝影文誌
作者｜張雪泡
定價｜450 元

普通美
日常生活中的美好物件
作者：版語空間
定價：400 元

BIG ART press

林　明　雪　個　展

Lin Ming Hsueh Solo Exhibition "The Bees Know"

12.4 (sun) – 1.8 (sun)

Opening 12.3 (sat) 19:00–21:00

Hidari Zingaro Taipei

台北市赤峰街17巷4號
TEL：02.2382.0328 / 02.25599260

蘭 可

前執牌引渡人，曾被前任總帥視為自己的接班人，為了心愛的女人伊格而背叛總部，被總部強行撤除臉頰上的封印，是琰和莉雅口中的那位大人，與路克是兄弟關係。

封印能力：催眠並進行操控，曾以此術在三年前催眠臻，導致白優聿失去拍檔。擁有封印雲鯉之聲，通過言語召喚遠古魔獸進行攻擊，封印被撤除之後只剩下之前一半的力量。

伊 格

被視為足以威脅整個大陸安危的
存在，因為擁有預言的能力被賜
名為伊格，即女神的意思。

本性恬靜、善良，因為看透許多
世事而變得與世無爭，坦然接受
被總部囚禁終生的決定。愛上蘭
可之後決定追隨自由，隨著蘭可
離開囚禁她的城堡，因此招來總
部的殺令。身死之後，亡魂被蘭
可收在黑水晶裡面，等候十三年
後復活的時機，在成功復活後，
附身在克羅恩的軀體上。

能力：在她夢境發生的一切就是
明日的真實，因此擁有預言未來
的能力。

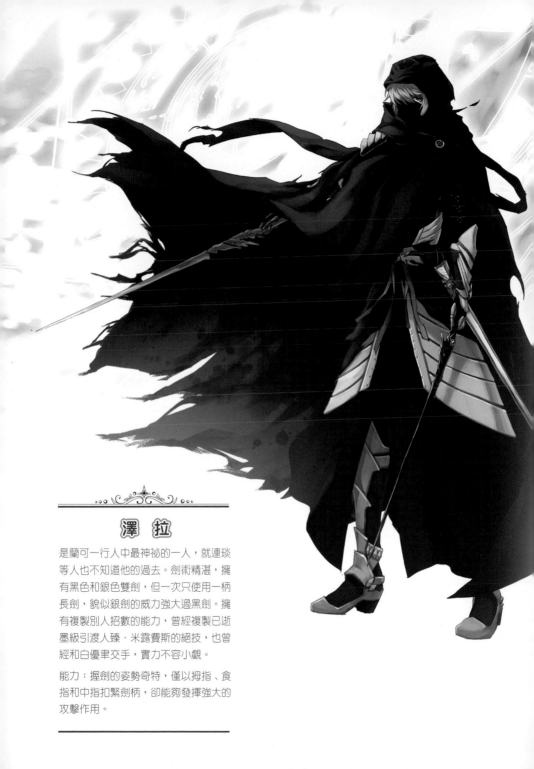

澤　拉

是蘭可一行人中最神祕的一人，就連琰
等人也不知道他的過去。劍術精湛，擁
有黑色和銀色雙劍，但一次只使用一柄
長劍，貌似銀劍的威力強大過黑劍。擁
有複製別人招數的能力，曾經複製已逝
墨級引渡人臻‧米露費斯的絕技，也曾
經和白優聿交手，實力不容小覷。

能力：握劍的姿勢奇特，僅以拇指、食
指和中指扣緊劍柄，卻能夠發揮強大的
攻擊作用。

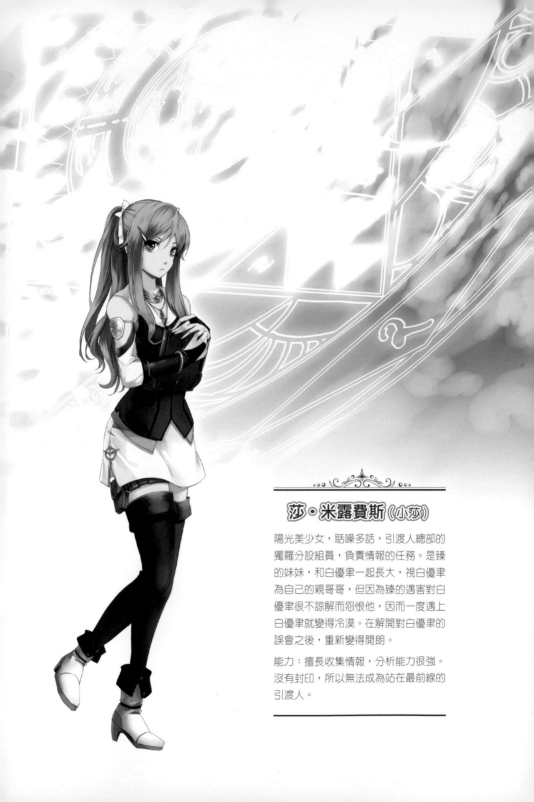

莎・米露費斯（小莎）

陽光美少女，聒噪多話，引渡人總部的
獨羅分設組員，負責情報的任務。是臻
的妹妹，和白優聿一起長大，視白優聿
為自己的親哥哥，但因為臻的遇害對白
優聿很不諒解而怨恨他，因而一度遇上
白優聿就變得冷漠。在解開對白優聿的
誤會之後，重新變得開朗。

能力：擅長收集情報，分析能力很強。
沒有封印，所以無法成為站在最前線的
引渡人。